U0110701

大展好書　好書大展
品嘗好書・冠群可期

圍棋輕鬆學

27

圍棋 方向特殊戰術

——戰術中的方向及應用

馬自正 編著

品冠文化出版社

前 言

　　方向，是在對局下第一手棋就要考慮的問題。學奕者學到的第一句話就是「金角銀邊草肚皮」，這是每一盤棋必須遵守的方向。

　　不要認為方向只是上、下、左、右，而且包括中間，還包括了局部戰鬥和死活的方向。

　　關於方向的棋諺有很多，如「攻敵近堅壘」「棋以寬外攔」「漏風勿圍」「入腹爭正面」。甚至對具體著法也有指導，如「壓強不壓弱」「紐十字，向一邊長」「兩邊同形走中間」「逢方不點三分罪」「雙單形見定敲單」，還有「入腹爭正面」「迎頭一拐力大如牛」……舉不勝舉，這都是多年來對圍棋方向戰術的經驗總結。

　　在對局中幾乎每一步棋都要考慮方向，本書對方向戰術在圍棋對局中各個階段的行棋做了分析，目的是加深讀者對方向戰術的理解，並應用到實戰中，從而提高圍棋水準，編者就心滿意足了！

編者

目　錄

第一章　死活的方向

　　做活的基本方法是擴大眼位和多做眼位。而殺棋的基本方法是壓縮眼位和填塞眼位。這就產生了方向選擇的問題，就是說向什麼方向擴大和從什麼方向壓縮。而多做眼位和填塞眼位也是方向問題。因為方向不只是上、下、左、右，中間也是一個方向，所以方向對死活來說是至關重要的。

第一型　黑先活

　　圖一　黑先活　這是簡單的死活題，也是典型的方向問題。黑棋的方向是做活的關鍵。

　　圖二　失敗圖　黑1向中間長去，但方向錯了，白2在角上扳，正確！儘管黑3再次擴大眼位，但白4擋後，黑5立時白6扳，黑7擋僅成「直三」，白8點黑不活。

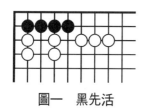

圖一　黑先活

圖二　失敗圖

圖三　正解圖　黑1向角上立
才是正確方向，白2擋下，黑3立
下成為「直四」，活棋。

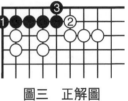

圖三　正解圖

第二型　黑先活

圖一　黑先活　黑棋地盤很小，但只要行棋方向正確
就可以形成雙活。

圖二　失敗圖　黑棋在下面1位向上曲是方向失誤。
白2扳後黑3團眼，白4點，黑5接，白6接上後黑死。黑
5如在6位斷，則白即5位擠入，黑仍不活。

圖三　正解圖　黑1在上面向下曲才
是正確方向，白2點後黑3在上面接上，
白4點時黑5立下阻渡，白6接，成為黑棋
先手雙活。

圖四　變化圖　白2如改為在上面
撲，黑3到中間做眼，白4點，黑5阻渡，
白6接後黑7提白三子，正是「提三子可

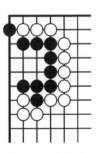

圖一　黑先活

圖二　失敗圖

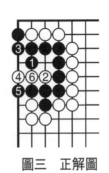

圖三　正解圖

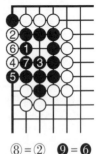

⑧＝②　❾＝❻

圖四　變化圖

成一隻眼」，黑9提後成為活棋。

第三型　黑先活

　　圖一　黑先活　角上白棋有四口氣，但黑棋有一隻眼，黑棋可以利用上面⊿一子「硬腿」加上正確的行棋方向殺死白棋。

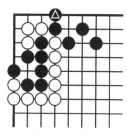

圖一　黑先活

　　圖二　失敗圖　黑1到上面夾是方向錯誤，白2撲入，好手！黑5接打，白6提子成先手劫。

　　圖三　正解圖　黑1在左邊夾才是正確方向，白2打時黑3扳，白4只有提黑一子，但黑5提後角上成有眼殺無眼，白已死。

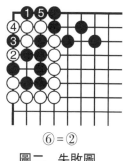

⑥＝②

圖二　失敗圖

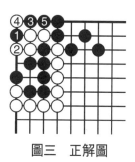

圖三　正解圖

第四型　白先活

　　圖一　白先活　白棋空間不大，而且還有A位斷頭，白如在A位接，則黑B位點即可殺死白棋。在這窄小的範圍內白棋怎麼做活呢？

　　圖二　失敗圖　白1向左邊尖企圖將內部做成「曲

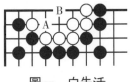

圖一　白先活

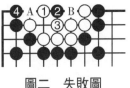

圖二　失敗圖

四」，可惜方向錯了，黑2點，好
手！白3只好打，黑4立下後白A
位不能入子，做不成眼，白B位
提，黑即A位打，白不能活。

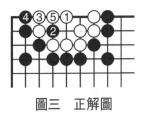

圖三　正解圖

　　圖三　正解圖　　白1向右邊尖
才是正確方向，黑2打白3立下後，黑4只能在外面打，
白5接後白活。黑2如在3位打，則白2位接即活。

第五型　黑先活

　　圖一　黑先活　　黑棋已經有一隻眼了，關鍵是怎麼做
出另一隻眼來。要利用潛伏在白棋內部的一子黑棋▲加上
正確的方向就可以活棋。

　　圖二　失敗圖　　黑1在上面先撲是方向失誤。白2提
後黑3只有再送一子，白4提，黑5打，白6打後黑7提成

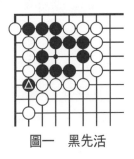

圖一　黑先活

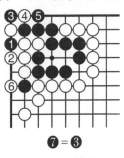

❼＝❸

圖二　失敗圖

劫爭，黑棋不能算成功。

　　圖三　正解圖　黑1在下面向裡扳才是正確方向，白2不得不打，黑3撲是雙打，白4不得不提黑一子，黑5提白一子，已活。

　　其中白2如改為3位接，則黑即於A位立，白仍要2位打，黑在B位即成另一隻眼，活棋。

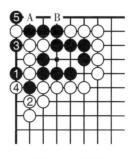

圖三　正解圖

第六型　黑先活

　　圖一　黑先活　黑棋的行棋方向是比較特殊一些，裡面的落子點不多，可以找一找。

　　圖二　失敗圖　黑1立下企圖擴大眼位，但白2點後黑棋已經很難做活了。黑3、白4長入後，白再於6位撲入，黑死。

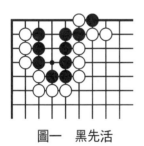

圖一　黑先活

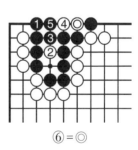

⑥＝◎

圖二　失敗圖

　　圖三　正解圖　黑1先到中間做眼這也是方向，白2點，黑3擋下，白4提，黑5活出。

　　圖四　變化圖　圖三中黑3擋時，白4接，但黑5提白三子，至黑7成一隻眼。

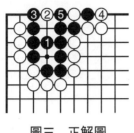

圖三　正解圖

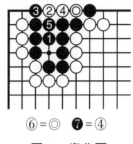

⑥＝◎　❼＝④

圖四　變化圖

第七型　黑先活

圖一　黑先活　黑棋形狀似乎有缺陷，如簡單地在A位接上就成了所謂「七死八活」，白只要B位一扳黑即不活。

圖二　失敗圖　黑1到左邊接上方向有誤，白2點，黑3接上後白4扳，黑5擋，白6長成了「直四」，黑被點了兩手，不活。

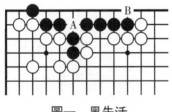

圖一　黑先活

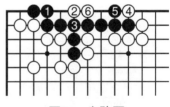

圖二　失敗圖

圖三　正解圖　黑1在右邊立下才是正確方向，白2撲，黑3到右邊做眼，好手！白4點，黑5接上後已成活棋。

圖四　參考圖　圖三中白2撲入時，黑3如提則白4即撲入，黑5提後成了「直三」，白6點，黑死。

圖三　正解圖　　　　　　圖四　參考圖

第八型　黑先活

圖一　黑先活　黑棋裡面有一子白棋◎伏兵，黑棋要做活，行棋方向是關鍵。

圖二　失敗圖　黑1到上面打但方向不對，白2夾打，黑3退，白4也退回，黑已無法做活。

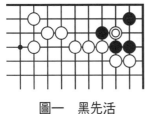

圖一　黑先活　　　　　　圖二　失敗圖

圖三　正解圖　黑1向左邊尖才是正確方向，白2打，黑3打後再於5位立下，黑棋已經活了。白2如在3位長，黑2位接即可活。

圖四　參考圖　黑1立也是錯誤的，白2、4提黑兩子後黑5跳，但白6先沖一手後再於角上8位扳，黑不能活。

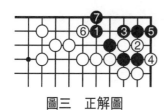

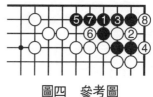

圖三　正解圖　　　　　　　　圖四　參考圖

第九型　白先活

　　圖一　白先活　黑棋在⚫位撲入後，白棋如對應方向不正確將吃虧。

　　圖二　失敗圖　白1到左邊提黑一子，方向錯誤。黑2跳入，好手！白3到左邊接，黑4打，白後面四子◎被吃。裡面黑棋活出。

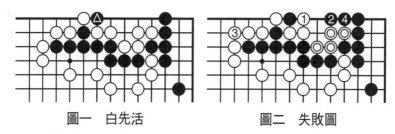

圖一　白先活　　　　　　　圖二　失敗圖

　　圖三　正解圖　白1到右邊曲下是正確方向，黑2提子時白棋棄子到3位做活。黑2如在3位點，則黑即於A位提白子。而圖中黑即使提得白三子，仍然沒活。

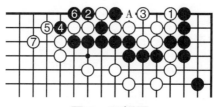

圖三　正解圖

第十型 黑先活

圖一 黑先活 黑棋選擇什麼方向既能活棋又能不丟子？

圖二 失敗圖 黑1從裡面打，方向失誤。白2渡過，黑3虎，白4防黑在此入劫而接上，黑5只有做活，白6接後黑六子尾巴被吃，損失慘重。

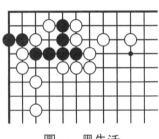

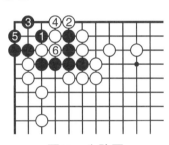

圖一 黑先活　　　　　　　圖二 失敗圖

圖三 正解圖 黑1在裡面向外打是正確方向，白2渡過時黑3撲入，白4提時黑5靠，白6只有挖。黑7打後形成A、B兩處連環劫，黑活棋。白6如在B位接，則黑即6位打，白接不歸。

圖四 參考圖 黑1在裡面打時，白2渡過，黑3撲

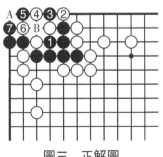

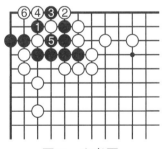

圖三 正解圖　　　　　　　圖四 參考圖

是常用手筋，但白4提、黑5打時，白6長出形成劫爭，黑棋不算成功。

第十一型　黑先活

圖一　黑先活　黑如要在裡面做活當然是要吃掉白◎三子，但是如行棋方向不正確將不能淨活。

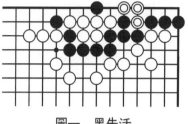

圖一　黑先活

圖二　失敗圖　黑1多送一子是常用手段，但在此型中卻是方向錯誤。白2提，黑3撲入。白4提後黑5打白三子，白無法接到左邊即在6位打，經過對應至黑11成劫爭，黑不能淨活。

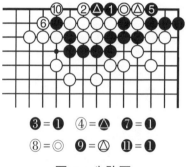

❸＝❶　④＝△　❼＝❶

⑧＝◎　❾＝△　⑪＝❶

圖二　失敗圖

圖三　正解圖　黑1在左邊向裡扳才是正確方向，白2只有打，此時黑3打白三子，白接不歸，最後黑5提白三子，活棋。

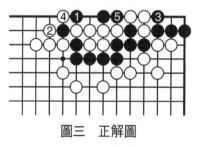

圖三　正解圖

第十二型　黑先活

圖一　黑先活　黑棋已有一隻鐵眼，此時白棋在◎位點入，黑棋從什麼方向應是做出另一隻眼的關鍵。

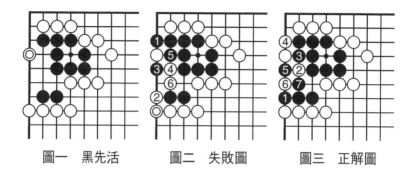

圖一　黑先活　　　　圖二　失敗圖　　　　圖三　正解圖

圖二　失敗圖　黑1到上面擋阻止白棋渡過，但方向錯了，白棋由於有◎一子「硬腿」，所以在2位曲，黑3打，白4擠入後於再6位退回，黑成假眼，不活。

圖三　正解圖　黑1在下面立才是正確方向，白2尖，黑3擠，白4渡過，黑5撲入是妙手，白6提後黑7打，白兩子接不歸，黑活。白2如在4位渡過，則黑在5位頂即可活。

第十三型　黑先活

圖一　黑先活　黑棋很容易做活，但如方向下反了則必死無疑。

圖二　失敗圖　黑1到右邊虎，隨手！白2點，儘管黑3、5做出一隻眼來，但白6擠入後形成了「金雞獨立」，黑不能活。

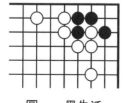

圖一　黑先活

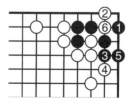

圖二　失敗圖

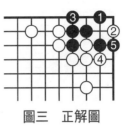

圖三　正解圖　黑1在上面虎才是正確方向，白2點，黑3到上面做眼，白4擋，黑5立下黑已活。

圖三　正解圖

第十四型　白先活

圖一　白先活　白棋裡面雖然含有兩黑子，但如果行棋方向有誤則不能做活。

圖二　失敗圖　白1在下面頂是方向失誤，黑2到上面夾，好手！白3扳，黑4打，白5只有提，黑6扳白已嗚呼！白3如改為4位打，則黑即於A位做劫。

圖三　正解圖　白1向上面曲下，方向正確。黑2扳破眼，白3尖後再於5位緊氣，黑四子將被吃，白棋即成為「曲四」，活棋。

圖一　白先活　　圖二　失敗圖　　圖三　正解圖

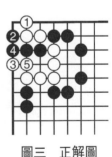

第十五型　黑先活

圖一　黑先活　黑棋的地域並不大，但仍可以做活，關鍵是行棋方向。

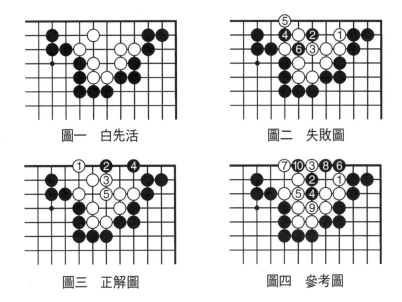

圖一　白先活　　　　　　　圖二　失敗圖

圖三　正解圖　　　　　　　圖四　參考圖

即向下長，白5只好接上，黑6再於上面扳，對應至黑10提仍是劫爭。

第十八型　黑先活

圖一　黑先活　黑棋的空間不大，但仍有方法做活。值得一提的是中間也是方向。

圖二　失敗圖㈠　黑1採取「兩邊同形走中間」的下法，但方向錯誤。白2、4位沖後再於6位點，黑不能活。

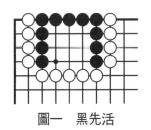

圖一　黑先活

圖二　失敗圖㈠

圖三　失敗圖㈡　黑1下在中間也是方向不對，白仍然在2、4位沖，黑3、5位應後白6點，黑仍被殺。

圖四　正解圖　黑1在上面中間落子才是正確方向，白2頂後黑3夾，白4、6在兩邊平，黑5、7擋後成為雙活。

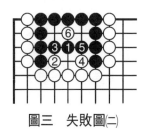

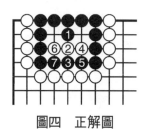

圖三　失敗圖㈡　　　　圖四　正解圖

第十九型　白先活

圖一　白先活　白棋有四個缺陷：第一，外氣緊；第二，有斷頭；第三，內有一子黑棋⬛優兵；第四，右邊有黑子的「硬腿」。但如懂得行棋方向還是可以做活的。

圖二　失敗圖　白1在左邊立下企圖擴大眼位，但方向有誤。黑2長，白3只好曲，黑4點入，白5阻渡，黑6沖斷。由於外氣太緊，白A、B兩處均不能入子，白不活。

圖三　正解圖　白1在一路向左邊尖才是正確方向，

圖一　白先活　　　　　圖二　失敗圖

黑2夾時白3曲，黑4渡過，白5打，黑6接上，白7正好
活棋。黑6如在7位平，則白即A位打，黑兩子接不歸，
仍是兩隻眼。

圖四 參考圖 白1在裡面打黑一子也是方向失誤。
黑2夾，白3立下阻渡，黑4沖，白5提後黑6打，白被全
殲。

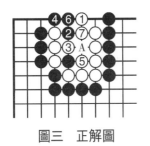
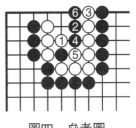

圖三 正解圖　　　　　　　圖四 參考圖

第二十型 白先活

圖一 白先活 白棋雖有斷頭，但只要方向正確還是
可以做活的。

圖二 失敗圖 白1向上虎方向有誤，黑2馬上拋
入，白3只好提劫，白棋不能淨活。

圖三 正解圖 白1在一路向右邊虎才是正確方向，
黑2打後白3立下。黑4擋，白5曲後已成活棋。黑2應在
3位打，白2位接讓白做活是正應。

圖一 白先活　　　　　　　圖二 失敗圖

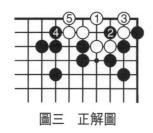 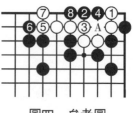

圖三　正解圖　　　　　　　　圖四　參考圖

　　圖四　參考圖　白1在上面立下也是方向不對。黑2點，白3接，黑4長，白5擴大眼位，但黑6擋，白7立後黑8長，由於白有A位斷頭，白棋不能活。

第二十一型　黑先活

　　圖一　黑先活　此題看似容易，但要求在沒有任何損失的情況下做活才算成功。

　　圖二　失敗圖　黑1提白一子不只是方向錯誤，而且是過分隨手。白2虎，黑3點入是不准白活。白4斷，妙手！黑5打後白6扳，黑7提子，白8在外面打，黑9只好提劫。

　　圖三　正解圖　黑1在左邊跳下才是正確方向，白2接後黑3斷，白4打，黑5立下成「金雞獨立」，白被全

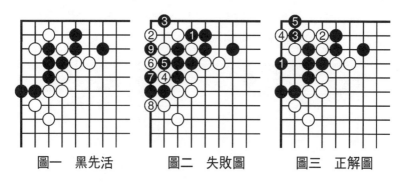

圖一　黑先活　　　圖二　失敗圖　　　圖三　正解圖

殲。

第二十二型 白先活

圖一　白先活　白棋似
乎眼位很充足，但是兩邊白
子還是有區別，左邊白棋有
A位一口氣，這就產生了方
向問題。

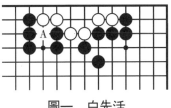

圖一　白先活

圖二　失敗圖　白1在左邊虎，黑2先斷一手是好
棋，白3打，黑4先打一手後再於左邊6位扳，白棋不
活。

圖三　正解圖　白1在右邊尖才是正確方向，黑2斷
後白3打，黑4扳時由於外面有一口氣，因此白5可以到
右邊做眼，黑6打，白7接上已成活棋。

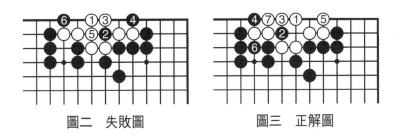

圖二　失敗圖　　　　圖三　正解圖

第二十三型 黑先活

圖一　黑先活　黑棋要用正確的方向做活，如白棋
硬殺則黑棋可以吃掉白◎三子。

圖二　失敗圖　黑1在下面立是方向錯誤，白2、4
位分別扳、點後，黑5到左邊靠單，但白6頂後於8位

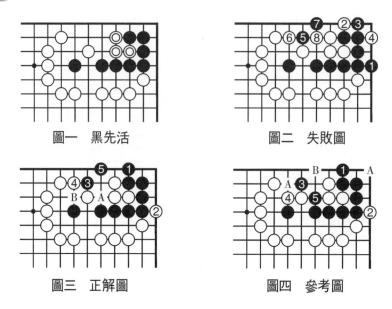

圖一　黑先活　　　　　　　　圖二　失敗圖

圖三　正解圖　　　　　　　　圖四　參考圖

打，黑棋無法做活。

　　圖三　正解圖　黑1在上面立下才是正確方向，白2扒不讓黑棋做活，無理！由於有了黑3「硬腿」就可以在左邊靠單，白4頂時黑5尖，好手！以後白有A、B兩處中斷點，黑必得其一。黑即可吃去白棋。

　　圖四　參考圖　黑3靠單時白在4位退，黑即5位沖下，白三子被吃。白如在5位接，則黑即4位擋，白A位斷，黑B位尖，白仍被吃。所以黑1時白應3位併，讓黑於A位做活才是正確的下法。

第二十四型　白先活

　　圖一　白先活　白棋在這種情況下向什麼方向下才能達到最佳效果？

　　圖二　失敗圖　白1在左邊打，隨手！方向不佳。黑

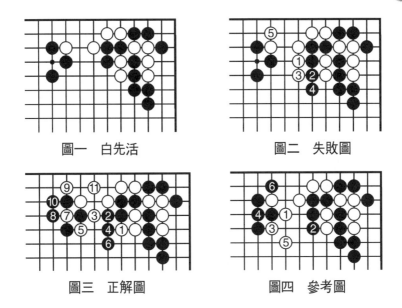

圖一　白先活　　　　　　　　圖二　失敗圖

圖三　正解圖　　　　　　　　圖四　參考圖

2後白3先打一手再於5位立下,整塊棋並未完全安定,而且幫黑棋下得更堅實了。白棋不能算成功。

　　圖三　正解圖　白1從下面打多棄一子才是正確方向,黑2曲後白在3位打,白5打時黑6不得不長。至白9白棋已經淨活,而且有出頭,比圖二強多了。

　　圖四　參考圖　白1在下面虎也是方向不對,黑2打,白3打後還要在5位虎以保證出頭,但被黑6在上面打後白棋根據地已失去將要外逃。

第二十五型　白先活

　　圖一　白先活　白棋下面已經有了一隻眼,怎樣才能在上邊做出另一隻眼來要看行棋方向正確與否。

　　圖二　失敗圖　白1在左邊擋顯然是行不通的一手棋。黑2打白兩子,白3立下企圖做眼,黑4當然扳,白

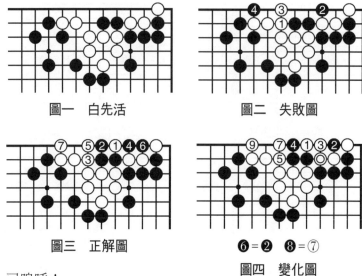

圖一　白先活　　　　圖二　失敗圖

圖三　正解圖　　　　❻＝❷　❽＝⑦
　　　　　　　　　　　　圖四　變化圖

已嗚呼！

　　圖三　正解圖　白1在一路向左邊扳才是正確方向。黑2打，白3、5利用棄子連打兩手，黑6後手提白兩子，白7搶到了先手在左邊立下做出另一隻眼來，活棋！

　　圖四　變化圖　白1扳時黑2先撲一手再於4位打，白5仍然打，黑6提白四子，白7立下後可以在◎位吃黑三子，這就是所謂「倒脫靴」，所以黑8不得不接，白9仍然可以做活。

第二十六型　黑先活

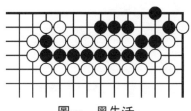

圖一　黑先活

圖一　黑先活　黑棋似乎空間不小，但是如行棋方向失誤則不能活棋。

圖二　失敗圖　黑1
從右向左邊長企圖擴大眼
位，但方向不對。白2拋
入，黑3接，白4打，黑5
接上後白6再長一手，黑
7拼命擴大眼位，但白8
扳，黑9打，白10再送一
子，黑棋成了「直三」不
能活。當然黑3可在A位
提成劫爭。

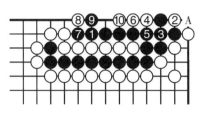

圖二　失敗圖

圖三　正解圖　黑1
到右邊團形成所謂「愚形
空三角」卻是正確方向。
白2、4是在填塞黑棋，
白6托，黑7、9連長兩手
至黑11打，白12不得不
接，黑得以提白三子，可
成一隻眼，活棋。

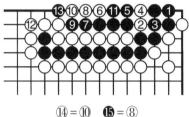

⑭＝⑩　⓯＝⑧

圖三　正解圖

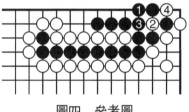

圖四　參考圖

圖四　參考圖　黑1企圖做眼，但白2撲入，黑3只
有提，白4拋劫，黑棋不能淨活。

第二十七型　黑先活

圖一　黑先活　白棋在上面有三子，但黑可千萬不
要隨手貪吃，如打吃方向錯誤則黑棋不能做活。

圖二　失敗圖　黑1在右邊打白三子，白2長入，妙
手！黑3只有提白三子，白4接後黑棋不能活。黑3如改

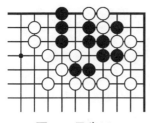

圖一　黑先活

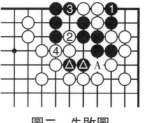

圖二　失敗圖

為4位斷，則白即A位打，黑兩子接不歸將被吃，黑不能活。

　　圖三　正解圖　黑1在裡面接上也是一種方向，白2在外面打黑一子，黑3打後白4只好提黑一子，黑5接吃白一子後成了活棋。

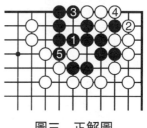

圖三　正解圖

第二十八型　白先黑死

　　圖一　白先黑死　黑棋下面已經有了一隻鐵眼，白棋的任務是選擇正確的方向破壞上面的眼位。

　　圖二　失敗圖　白1在右邊夾方向失誤。黑2接，白3平，黑4立下，白5位渡過時黑6位撲後再8位打，白三

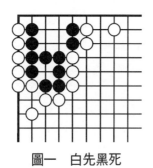

圖一　白先黑死

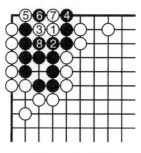

圖二　失敗圖

子接不歸，黑活。

　　圖三　正解圖　白1在左邊夾才是正確方向。黑2立下阻渡，白3尖，黑4擋時白5斷，黑6打不行，白7在外面打倒撲黑三子，黑不活。

　　圖四　變化圖　白1夾時黑2改為扳，白3打後於5位渡過，黑6接，白7也接上，黑仍不能活。

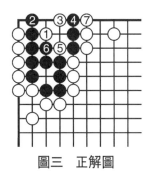

圖三　正解圖

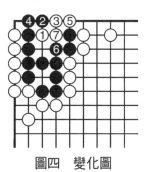

圖四　變化圖

第二十九型　白先黑死

　　圖一　白先黑死　所謂「七死八活」，黑棋雖有八子沿邊，但卻在中間斷了一子，白即有機可乘，但方向是關鍵。

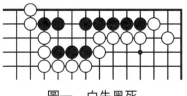

圖一　白先黑死

　　圖二　失敗圖　白1從左邊向裡沖是方向失誤。黑2到右邊立下，白3點，黑4再於左邊擋下。白5挖，黑6打，至白9打時黑10做眼，黑已

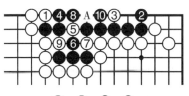

⑪＝⑤　　❷＝❻

圖二　失敗圖

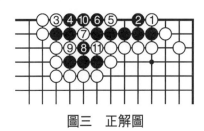

圖三　正解圖

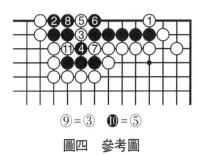

⑨=③　⑩=⑤

圖四　參考圖

活。白3如在8位跳入，則黑A位擋即活。

圖三　正解圖　白1從右邊向裡扳才是正確方向。黑2打，白3再從左邊沖，黑4擋，白5點，黑6立時白7挖入，至白11打黑做不出眼來，被殺。

圖四　參考圖　白1在右邊扳時黑2到左邊擋，白3馬上挖入，黑4打時白5立下，黑6打，白7擠入，黑8提時白9撲入，黑10提，白11打，黑不能成眼。

第三十型　黑先白死

圖一　黑先白死　白棋雖含有一子黑棋，但黑棋只要選對方向還是能殺死白棋的。

圖二　失敗圖　黑到左邊1位立是想破壞眼位，但方向不對，白2虎是好手！黑3立下，白4打、黑5只好撲入，白6提後黑7打成劫爭，黑棋失敗。

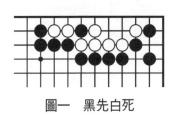

圖一　黑先白死

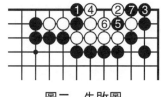

圖二　失敗圖

圖三 正解圖 黑1到右邊打才是正確方向，白2接，黑3立下是次序。白4打時黑5長入，由於氣緊白A位不能入子，白棋無法做活。

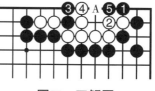

圖三 正解圖

第三十一型 黑先白死

圖一 黑先白死 黑棋有●一子「硬腿」，再加上正確的方向就可殺死白棋。

圖二 失敗圖 黑1打白二子太小氣，方向也不對。白2打後於4位做活了。

圖三 正解圖 黑1利用「硬腿」於右邊跳入，方向正確。白2阻渡，黑3沖一手，白4無奈只好擋，黑5跳入後白不活。

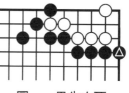

圖一 黑先白死

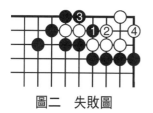

圖二 失敗圖

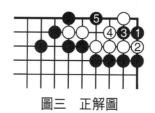

圖三 正解圖

第三十二型 黑先白死

圖一 黑先白死 白棋下面已有一隻眼，黑棋的任務是不讓白棋在上面做出眼來，方向是關鍵。

圖二 失敗圖 黑1從左邊向裡面沖，方向顯然不對，白2接上後黑已無法阻止白棋做眼了。

圖一　黑先白死

圖二　失敗圖

圖三　正解圖

圖四　變化圖

圖三　正解圖　白1從右邊向裡扳才是正確方向，白2虎，黑3利用❶一子「硬腿」向裡面沖，白4頂，黑5撲入是常用破眼手段，黑7擠入後白死。

圖四　變化圖　黑1扳時白2改為打，黑3就在裡面斷，白4曲，黑5打後白三子接不歸。白4如在A位則黑即4位擠入，白仍不活。

第三十三型　黑先白死

圖一　黑先白死　白棋看似空間不小，但只要黑棋行棋方向正確還是可以殺死白棋的。

圖二　失敗圖　黑棋害怕白在A位打就在右邊扳，但是白2在左邊跳下後已成活棋，黑棋不管怎麼下都不能殺

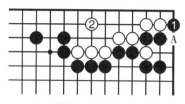

圖一 黑先白死　　　　圖二 失敗圖

死白棋了。

圖三 正解圖 黑1從左邊向白裡面大飛才是正確方向。白2打後再於4位擋，黑5可以扳。白6打，黑7接是成立的。黑11後白不能活，因為白A位不能入子。

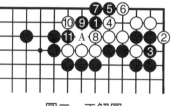

圖三 正解圖

第三十四型 黑先白死

圖一 黑先白死 這是一題典型死活題，是黑在星位小飛、白點入「三・三」後對奕出來的一型。白棋本應在A位補一手才活棋，但白脫先了，黑棋是可以殺死白棋的。

圖二 失敗圖 黑1在左邊向上扳是方向錯誤，白2接上，黑3點入，白4扳，黑5長後白6扳，黑7打成為萬年劫，黑棋不算成功。

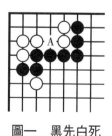

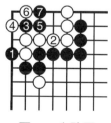

圖一 黑先白死　　　　圖二 失敗圖

　　圖三　正解圖　黑1在上面向裡面扳才是正確方向。白2曲，黑3在下面扳，白4打裡面成了「刀把五」，黑7點白就玩完了。

　　圖四　變化圖　黑1在下面沖也是方向錯誤，白2擋後黑3再扳就遲了。白4虎，但黑5點、白6扳後白棋A、B兩處必得一處，可以活棋。

　　圖五　參考圖　當圖三中黑3扳時白4在裡面曲，黑5再沖一手，白6打，黑7點入，白8阻渡，黑9再長一手白已不活。

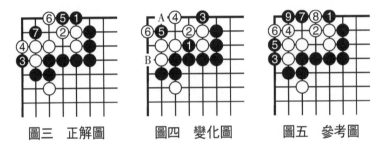

圖三　正解圖　　　圖四　變化圖　　　圖五　參考圖

第三十五型　黑先白死

　　圖一　黑先白死　白棋裡面包含了三子黑棋，而且黑❶一子隨時有被吃的可能。黑棋從什麼方向下手才是正確的呢？

　　圖二　失敗圖　黑棋怕❶一子被吃而退回是方向失誤。白2立下，黑3雖然是在破眼，但白4接上吃子後就成了「曲四」，活棋。

　　圖三　正解圖　黑1到上面打是一手妙棋，白2是防止黑❶一子退回，黑3斷，白4提黑❶一子時，黑5擠入倒撲白三子，白不能活。

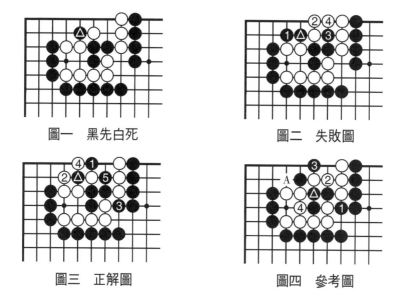

圖一 黑先白死　　　　　　圖二 失敗圖

圖三 正解圖　　　　　　圖四 參考圖

圖四　參考圖　黑1到右邊斷也是方向失誤。白2接上後黑3只有扳破眼，白4提黑三子後在A位打和●位做活兩處必得一處，可以活棋。

第三十六型　黑先白死

圖一　黑先白死　白棋的空間不大，但很有彈性，黑棋如行棋方向失誤則無法殺死白棋。

圖二　失敗圖　黑1在左邊夾白一子方向有問題，白

圖一 黑先白死

❼=❺

圖二 失敗圖

2打後黑3點，白4擋下，黑5多送一子是常用破眼手段，白6提，黑7撲入後白8提黑一子，黑9打成了劫爭，黑棋不成功。

　　圖三　正解圖　黑1從右邊在黑棋裡面點才是正確方向，白2擋後黑於3位點，白4接，黑5再夾，白6擋時黑7接上，白成「直三」不活。

　　圖四　參考圖　黑1在上面點也是方向失誤。白2先在右邊扳一手逼黑在3位接上，白再於4位立下，黑5點，白6團是好手，黑7擠入破眼，白8撲入後於10位打是「脹牯牛」正好活棋。

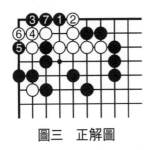

圖三　正解圖

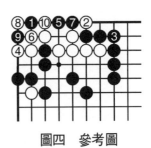

圖四　參考圖

第三十七型　黑先白死

　　圖一　黑先白死　白棋下面已經有了一隻鐵眼，而且上面眼位似乎很豐富。但是黑棋只要方向正確就可不讓白棋做出眼來。

　　圖二　失敗圖　黑1按「兩邊同形走中間」的棋理來落子，方向有誤！白2在右邊接正確，黑3打時白4立下，黑1、3兩子被吃，白活。

　　圖三　正解圖　黑1在上面右邊打才是正確方向，白2虎是頑強抵抗，黑3托，好手！到白6撲時黑7多棄一

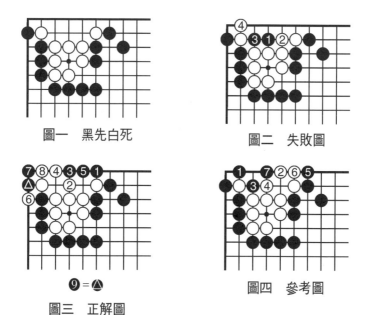

圖一 黑先白死　　　圖二 失敗圖

圖三 正解圖　　　　9＝▲

圖四 參考圖

子，好！黑9撲後白不活。

　　圖四　參考圖　黑1在左邊打方向也不對，白2虎是正應，黑3提後白4做眼，黑5立下後白6只有團，黑7只有拋劫，不能淨殺白棋。

第三十八型　黑先白死

　　圖一　黑先白死　黑棋殺死白棋的第一手是顯而易見的，關鍵是第二手向什麼方向行棋。

　　圖二　失敗圖　黑1在上面向左邊長是必然的一手棋，白2接，但黑3卻下錯了方向，白4扳成劫爭，黑棋不滿。

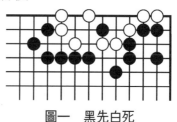

圖一 黑先白死

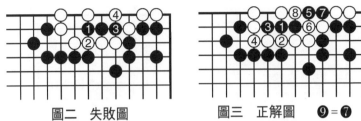

圖二　失敗圖　　　　　圖三　正解圖　　❾＝❼

圖三　正解圖　當白2接時，黑3向左邊長才是正確方向，白4只好接上，黑5尖，白6團，黑7後再於9位撲入，白棋成了「直三」不活。

第三十九型　白先黑死

圖一　白先黑死　黑棋似乎是「三眼兩做」，但仍有缺陷，只要白棋行棋方向正確就可置黑棋於死地。

圖二　失敗圖　白1在左邊向裡面扳，方向有誤，黑2跳下，白3企圖破眼，黑4打後眼位豐富，白棋已經無法殺死黑棋了。

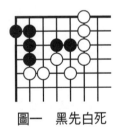

圖一　黑先白死

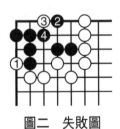

圖二　失敗圖

圖三　正解圖　白1在上面向裡跳才是正確方向，黑2尖頂，白3撲入是妙手。等黑4接時白再於5位扳，以後白A、B兩處必得一處，黑不能活。

圖四　變化圖　圖三中白3撲時黑4提，白5就挺起，黑6做眼，白7扳，黑仍不能活。

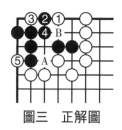

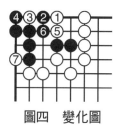

圖三　正解圖　　　　　　　　圖四　變化圖

第四十型　白先黑死

圖一　白先黑死　由於黑棋沒有
外氣，白棋就可以用正確的方向殺死
這塊黑棋。

圖一　白先黑死

圖二　失敗圖　白1在右邊角上
扳，黑2跳下，白3只好打，白4做
眼已經活出。可見白1方向不對。

圖三　正解圖　白棋在裡面夾是正確的方向。黑2只
有接上，白3尖逼黑4接上，白5在角上扳，黑6立下，
白7團，黑已死。

圖四　參考圖　白1扳時黑2在角上立是方向錯誤，
白3夾，黑4接，白5尖時黑6只好拋劫，不能像圖二那
樣淨活。

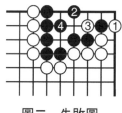

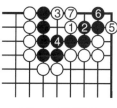

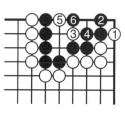

圖二　失敗圖　　　　圖三　正解圖　　　　圖四　參考圖

第四十一型　黑先白死

　　圖一　黑先白死　白棋裡面有
四子黑棋僅兩口氣，所以黑棋如方
向失誤則白棋就能活出。

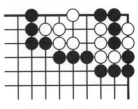

圖一　黑先白死

　　圖二　失敗圖　黑1從下面向
裡面沖是方向錯誤。白2曲，黑3
只有沖破眼，白4打，黑5打時白6
提四子黑棋後已活。

　　圖三　正解圖　黑1在裡面扳打白四子是正確方向，
白2接後黑3撲入是緊氣常用手段，白4提，黑5接上後
由於白棋沒有外氣，A位不能入子，只好坐以待斃了。

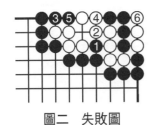

圖二　失敗圖

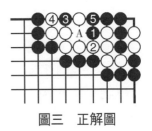

圖三　正解圖

第四十二型　黑先白死

　　圖一　黑先白死　黑棋雖有⚫一子「硬腿」，但從下
面還是上面對白棋進行攻擊是殺死這塊白棋的關鍵。

　　圖二　失敗圖　黑1依仗著黑⚫一子「硬腿」在右邊
跳入，但恰恰方向有誤。白2做眼，黑3向裡長，白4
打，黑5企圖逃出，但白6提黑兩子後已經做活了。

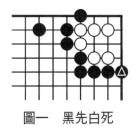

圖一 黑先白死

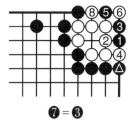

❼ = ❸

圖二 失敗圖

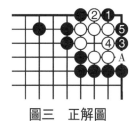

圖三 正解圖

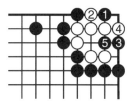

圖四 變化圖

圖三 正解圖 黑1在上面跳入才是正確方向，白2阻渡，黑3點入，白4做眼時黑5向裡長，由於外氣太緊白A位不能入子，顯然不能活了。

圖四 變化圖 黑3點時白4改為在上面立下，黑5就上沖，白也不能做活。

第四十三型 黑先白死

圖一 黑先白死 黑棋要殺死白棋當然按「兩邊同形走中間」，但是在中間也是方向問題。

圖二 失敗圖 黑1雖下在中間，但方向不對，被白2一頂，以下不管黑棋下到任何地方白都可以做活。

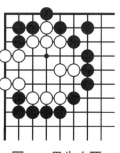

圖一 黑先白死

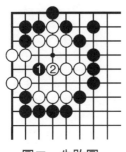

圖二　失敗圖

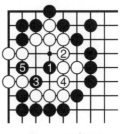

圖三　正解圖

　　圖三　正解圖　黑1在圖二位置中向右移一路頂才是正確方向。白2防黑挖只有接上，黑3尖後白4為防黑在此撲吃白三子。黑5再挖，白已無法做活了。

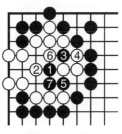

圖四　變化圖

　　圖四　變化圖　黑1頂時白2也頂，黑3即挖，白4打，黑5又到另一邊挖，白6提黑一子，黑7接上後白仍不活。

第四十四型　黑先白死

　　圖一　黑先白死　從什麼方向才能殺死白棋至關重要，一旦方向錯了就不能殺死。

　　圖二　失敗圖　黑1在左邊打吃一子白棋，隨手！白2打後A、B兩處必得一處即可做活。

圖一　黑先白死

圖二　失敗圖

圖三 正解圖 黑1在右邊點入才是正確方向，白2阻止黑子渡回。黑3長，白4擋時黑5到左邊點，白6接時黑7在外面打，白三子「接不歸」，白不能活。

圖四 變化圖 當圖三中白4改為在左邊接時，黑5即可在上面撲，白6提後黑7長入，白成「直三」不能活。

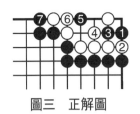 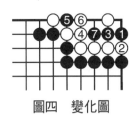

圖三 正解圖　　　　圖四 變化圖

第四十五型 黑先白死

圖一 黑先白死 白棋裡面的眼位看似很充分，但是由於兩邊黑棋均有「硬腿」⚫，還是可以殺死白棋的。如果黑棋隨手下子方向不對，就不可能殺死白棋。

圖二 失敗圖 黑1在左邊挖似巧實拙，方向有誤。白2在左邊打，好手！黑3長，白4接上，黑5再長，白6立下阻渡，黑7只好打，白8曲，黑9提後成劫爭，黑棋不成功。

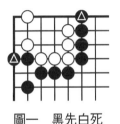

圖一 黑先白死　　　　圖二 失敗圖

圖三　正解圖　黑1在右邊夾才是正確方向，白2扳時黑再於3位挖，白4、黑5、白6都是必然對應，黑7擠入打後白2一子接不回去，中間三子黑棋逸出，白不活。

圖四　變化圖　黑1夾時白2尖抵抗，黑3就到左邊點入，白4阻渡，黑5再到右邊立下，白6後黑7倒撲白子，白死！

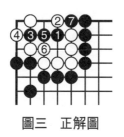

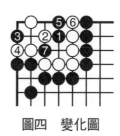

圖三　正解圖　　　　　　圖四　變化圖

第四十六型　黑先白死

圖一　黑先白死　白棋中間有兩個斷頭，黑棋選擇哪個斷頭是殺死這塊白棋的關鍵。

圖二　失敗圖　黑1在左邊斷，白2決定棄去左邊數子到右邊接上，黑3提白兩子，白4立下已成兩隻眼，顯然黑1方向有誤。

圖三　正解圖　黑1在右邊斷才是正確方向，白2在左邊接是想放棄右邊數子在左邊活出一半。黑3破眼態度

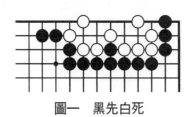

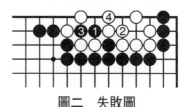

圖一　黑先白死　　　　　圖二　失敗圖

強硬。白4擠入，黑5也擠
入打，白棋無應手被殺，白
2如改為3位立，黑即於2位
斷，白仍不行。

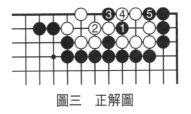

圖三　正解圖

第四十七型　白先黑死

圖一　**白先黑死**　黑
棋的形狀很不完整，好像
很容易被殺死，但是由於
外面有兩子▲黑棋，白如
行棋方向失誤則殺不死黑
棋。

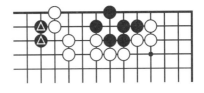

圖一　白先黑死

圖二　**失敗圖**　白1
從右邊扳，黑2長，白3
托破眼，但黑4長後A、B
兩處可得一處，即可活
棋。這就是白1方向失誤
的結果。

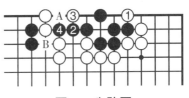

圖二　失敗圖

圖三　**正解圖**　白1
在左邊點才是正確方向，
黑2壓，白3退回後A、B
兩處必得一處，黑不能活。

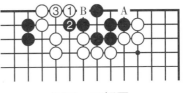

圖三　正解圖

第四十八型　白先黑死

圖一　**白先黑死**　黑棋右邊已經有了一隻眼，白棋如

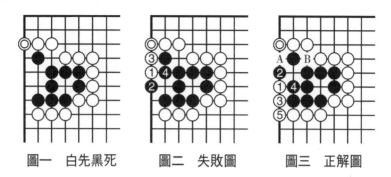

圖一　白先黑死　　圖二　失敗圖　　圖三　正解圖

何利用上面一子◎「硬腿」，從什麼方向行棋不讓黑棋做出另一隻眼來？

　　圖二　失敗圖　白1從上面向裡跳入，黑2尖頂，白3只好拉回白1一子，黑4做活。白◎一子「硬腿」並沒有發揮應有的作用。

　　圖三　正解圖　白1在下面點入，方向正確！黑2尖頂，白3拉回白1一子，黑4打後白5接上。由於上面有白◎一子「硬腿」可以在A位擠入破眼，又可在B位破眼，黑無法做出另一隻眼來。

第四十九型　白先黑死

　　圖一　白先黑死　黑棋所占地盤不大，而且白棋似乎可吃黑棋右邊▲五子，但是白有一個致命缺陷，一旦方向失誤黑即活出。

　　圖二　失敗圖　白1在右邊打黑五子，隨手！黑2打，白3雖提得黑五子，但是黑4在▲位可吃掉白角上三子，這就是所謂「倒脫靴」，黑就活了。

　　圖三　正解圖　白1在左邊向裡長才是正確方向，黑2打時白3曲，黑4只有提白左邊兩子，白5再多送一子，

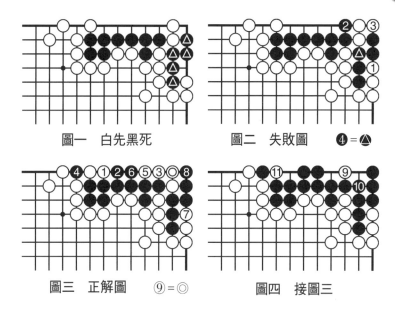

圖一 白先黑死　　　　圖二 失敗圖 ❹=▲

圖三 正解圖 ⑨=◎　　　圖四 接圖三

妙手！黑6打時白7在外面打，黑8提後角上成了「斷頭曲四」。

　　圖四　接圖三　圖三中黑8雖提了白四子，但是白9正中黑棋要害，黑10為防倒撲只好接上，白11即可到左邊提黑一子，黑棋就嗚呼矣！

第五十型　黑先白死

　　圖一　黑先白死　此死活題並不複雜，關鍵是黑棋從什麼方向點才是正確的。

　　圖二　失敗圖　黑1點，白2虎，黑3擠入後由於下面白棋外面有兩口氣，白可以在4位打黑兩子成為活棋。這就是黑1方向不對的結果。

圖一　黑先白死

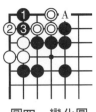

圖二　失敗圖　　　　圖三　正解圖　　　　圖四　變化圖

　　圖三　正解圖　黑1在上面點才是正確方向，白2接時黑3扳，角上白棋成了「盤角曲四」，所謂「劫盡棋亡」。

　　圖四　變化圖　黑1點時白2按圖二的下法尖，但是黑3擠入後由於三子白棋◎只有A位一口氣，就形成了「金雞獨立」，白死。

第五十一型　黑先白死

　　圖一　黑先白死

　　白棋有◎兩子作外援，所以黑棋想殺白棋就要注意方向了。

　　圖二　失敗圖

　　黑1從右邊向裡扳，白2在左邊打，黑3點，白4接後黑5不得不破眼，白6提子，黑7打，白8打形成劫爭，這是由於黑1方向錯了。

圖一　黑先白死

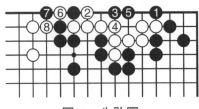

圖二　失敗圖

圖三　正解圖

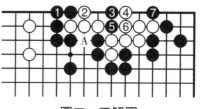

圖三　正解圖

黑1在左邊接是以退為進的好手，方向正確！白2只好擋住，黑3點入，白4尖頂，黑5長，白為防黑A位打吃四子白棋不得不在6位打，黑7扳白不活。

第五十二型　黑先白死

圖一　黑先白死　白棋內含兩子黑棋，左邊又有做一隻眼的可能。但黑棋如攻擊方向正確依然可殺死白棋。

圖一　黑先白死

圖二　失敗圖　黑1在上面立也是方向錯誤。白2打，黑3挖時白雖不能在A位打吃黑3一子，但白4提黑三子後成為「直三」，黑A位接白即●位做活。

圖三　正解圖　黑1在左邊先挖才是正確方向，白2只有打吃，黑3就順勢打，白4提，黑5立下，黑三子得以渡過，白不能活。

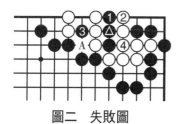

圖二　失敗圖

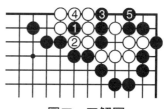

圖三　正解圖

第五十三型　黑先白死

圖一　黑先白死　白棋看上去似乎很容易被殺死，其實不然，如黑棋行棋方向不正確，則白棋即可做活。

圖一　黑先白死

圖二　失敗圖　黑1直接到上面點是方向有誤，白2接上後下面已成一隻眼，黑3退回，白4到左邊立下，黑5長破眼。但白8提黑三子後即可做出另一隻眼來。

圖三　正解圖　黑1在左邊向裡扳才是正確方向。白2擋，黑3再點入，白4阻渡，黑5到左邊沖入，白6擋裡面成了「曲四」，但是黑7長後白即不能活。

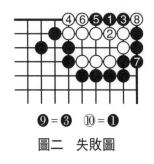

⑨=❸　⑩=❶

圖二　失敗圖

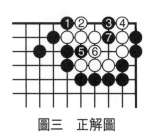

圖三　正解圖

第五十四型　黑先白死

圖一　黑先白死　白棋在二路一邊是三子，一邊是兩子，這就關係到黑棋從哪一邊扳的問題。

圖二　失敗圖　黑1從左邊向裡面扳是方向失誤。白2虎，黑3點入破眼，但白4在右邊立下後已成活棋。

圖一　黑先白死　　　　　　　圖二　失敗圖

圖三　正解圖　黑1在右邊向裡面扳才是正確方向，白2依然虎，黑3斷，白4打時黑5從右邊長進，白6只好提，黑7再於左邊扳，白不活。

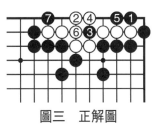

圖三　正解圖

第五十五型　黑先白死

圖一　黑先白死　這是實戰中常見的一型。黑棋從上面還是下面發起攻擊決定了這一塊白棋的生死。

圖二　失敗圖　黑1從上面下手，白2在外面打，黑3擠入，白4團，黑5只有扳入破眼，白6提後成劫爭，黑棋不算成功。

圖三　正解圖　黑1到下面立下是不易想到的好手，白2到上面擴大眼位，黑3扳，白4擋時黑5點是常用破眼手段，白6點後黑7撲入，白8只有提，黑9打白不活。

圖一　黑先白死　　　圖二　失敗圖　　　圖三　正解圖

第五十六型　黑先白死

　　圖一　黑先白死　白棋似乎空間不
小，但仍有缺陷，只要黑棋選對攻擊方
向白即不能活。

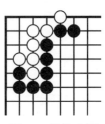

圖一　黑先白死

　　圖二　失敗圖　黑1在上面撲入破
眼，白2到角上跳是在角上做活的常用
手筋，黑3點入，白4接上，黑5接，但
白6接後成了一隻眼，活棋。

　　圖三　正解圖　黑1在左邊一路扳入才是正確方向。
白2打時黑3點入，白4扳，黑5打，白6只有提黑一子，
黑7撲入，白即不活。

　　圖四　參考圖　黑1在裡面點也是方向失誤，白2
夾，黑3只有打，白4阻渡，黑5提後白6打，黑7撲入，
白8提成劫爭。

❼＝❶　⑧＝❺

圖二　失敗圖

圖三　正解圖

⑧＝②

圖四　參考圖

第五十七型　黑先白死

　　圖一　黑先白死　白棋下面已經具有一隻完整的眼
了。黑的任務是利用▲一子「硬腿」加上正確的方向不讓

圖一 黑先白死

圖二 失敗圖

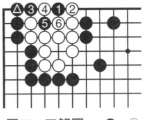

圖三 正解圖 ❼=④

白棋在上面做出另一隻眼來。

　　圖二　失敗圖　黑1錯誤地以為黑⚫一子可以直接進攻白棋，但白2擋後黑3企圖渡回，白4撲入，黑5提，白6打時黑1、5兩子接不歸被吃，白即活出。

　　圖三　正解圖　黑1在右邊點入才是正確方向，白2阻渡，黑3即利用⚫一子「硬腿」沖入，白4撲後於6位打，黑7可以接回，白做不出另一隻眼了。

第五十八型　黑先白死

　　圖一　黑先白死　白棋在裡面雖然範圍不大，但是彈性不小，其缺點是內有⚫一子黑棋伏兵，而且斷頭不少。黑棋想殺死白棋要注意斷棋的方向。

　　圖二　失敗圖　黑1先在上面左邊打是方向失誤！白2提黑一子，黑3雖是雙打，但白4棄去右邊兩子，提黑1一子後

圖一 黑先白死

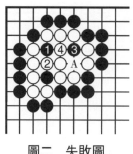

圖二　失敗圖

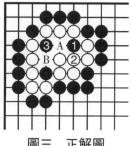

圖三　正解圖

成為活棋。黑棋只能後手在A位吃白兩子，不是成功的下
法。

　　圖三　正解圖　黑1先在右邊打才是正確方向，白2
接，黑3再於左邊雙打，白不活。白2如改為A位打棄右
邊兩子，則黑即B位長出，白仍不能活。

第五十九型　黑先白死

　　圖一　黑先白死　白棋裡面包有三子黑棋，所以黑棋
要想殺死這塊白棋就要注意行棋方向。

　　圖二　失敗圖　黑棋怕白棋逃出在1位扳，白2在上
面打黑三子，黑3扳，白4擋後黑5只有接上，白6到右邊
立下已成活棋。

　　圖三　正解圖　黑1在上面一路立下才是正確方向，
白2緊氣，黑3扳是巧手，白4打時黑5即向左長出。白如

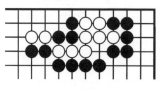

圖一　黑先白死

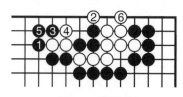

圖二　失敗圖

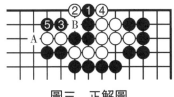

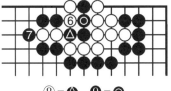

圖三　正解圖

⑧＝● ⑨＝◎

圖四　接圖三

A位長，則黑即B位接，右邊白子被吃。

　　圖四　接圖三　圖三中黑5打時，白6提黑四子，黑7就在外面打，白8接上裡面是「直三」，黑9一點即死。

第六十型　黑先白死

　　圖一　黑先白死　白棋看上去眼位很充分，但仍然有懈可擊，黑棋的出棋方向至關重要。

　　圖二　失敗圖　黑1在左邊撲入，白棋不上當，不在A位提而是到右邊接上，此後無論黑棋怎麼下白棋都是活棋。

　　圖三　正解圖　黑1到右邊夾方向正確，白2只有接上，黑3接上打白四子，白4無奈。黑5撲入後再7位擠眼，白成「直三」不活。

圖一　黑先白死

圖二　失敗圖

圖三　正解圖

第六十一型　白先黑死

　　圖一　白先黑死　這是在實戰中可以見到的棋形，白棋要抓住時機利用◎一子「硬腿」，在正確行棋方向配合下將黑棋扼殺。

圖一　白先黑死

　　圖二　失敗圖　白1在上面夾雖是殺棋時常用手段，但在此型中卻是方向錯誤。黑2長出，白3只有擋住，黑4曲下，白5點為時已晚，黑6接後形成「三眼兩做」，A、B兩處必得一處，可以活棋。

　　圖三　正解圖　白1先在右邊利用白◎一子「硬腿」跳入，方向正確。等黑2擋時白3再於上面夾，黑4依然長出，白5擋，黑6打，白7長進，黑8接後白9退，黑10提後白11撲入，黑死。

　　圖四　變化圖　當白5擋時黑6打，白7即在裡面雙打，黑棋依然不活。

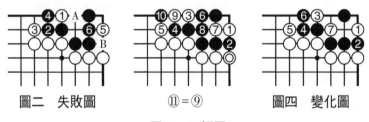

圖二　失敗圖　　　　⑪＝⑨　　　　圖四　變化圖

圖三　正解圖

第六十二型　黑先白死

　　圖一　黑先白死　白棋在角上已經擁有一隻眼，黑棋從什麼方向破壞左邊眼位是關鍵。

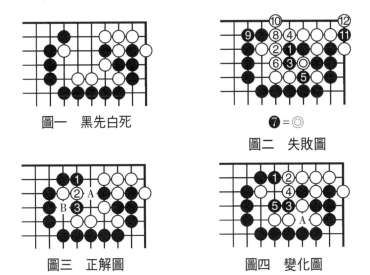

圖一　黑先白死

❼＝◎

圖二　失敗圖

圖三　正解圖

圖四　變化圖

　　圖二　失敗圖　黑1在中間長出企圖逃出,方向不正確,白2打後接著於4、6位包打黑棋,白8接上,黑9不得不接上,白10立下後黑11撲入,但白12提後仍然是「直四」活棋。

　　圖三　正解圖　黑1在上面向右邊長才是正確方向,白2沖,黑3挖是好手!以後黑棋A、B兩處必得一處,白棋不能做出眼來。

　　圖四　變化圖　黑1長時白2改為頂,黑3就在下面打,白4打時黑5不在A位提子,而是退回,白仍做不出另一隻眼來。

第六十三型　黑先白死

　　圖一　黑先白死　白棋的空間不小,黑棋選擇什麼點才能殺死白棋也是方向問題。

　　圖二　失敗圖　黑1在左邊夾方向不對,白2接上,

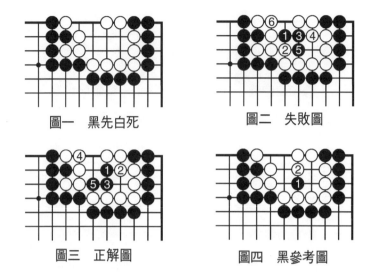

圖一　黑先白死　　　　圖二　失敗圖

圖三　正解圖　　　　圖四　黑參考圖

黑3、5是在按白棋安排的線路落子，結果至白6接形成了雙活。

　　圖三　正解圖　黑1在中間壓才是正確方向，白2接，黑3頂，白4接上，黑5曲後白已不活。

　　圖四　參考圖　黑1雖也是點在中間，但是在下面，還是方向失誤。白2頂後黑棋已經無法殺死白棋了。

第六十四型　黑先白死

　　圖一　黑先白死　角上白棋圍空不太大，但是很有彈性。黑棋如下錯了方向就殺不死白棋。

　　圖二　失敗圖　黑1在左邊點方向失誤，白2接上，黑3擠時白4不得不接，黑5扳成為劫爭。

　　圖三　正解圖　黑1到上面點才是正確方向，白2只有擋，黑3尖，白4接後黑5擠入，由於白棋沒有外氣，因此A位無法入子，白不能活。

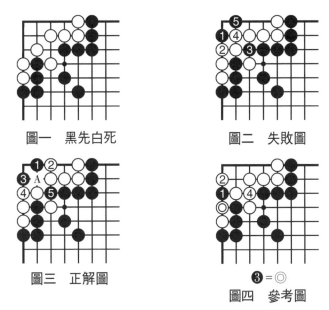

圖一　黑先白死　　　圖二　失敗圖

圖三　正解圖　　　　❸＝◎

圖四　參考圖

圖四　參考圖　黑1提白兩子未免太隨手，白2打後黑3只好接上，白4接回白一子角已活出。

第六十五型　黑先白死

圖一　黑先白死　白棋內有三子黑棋可利用，似乎很容易殺死白棋，但如方向失誤則會讓白棋活出。

圖二　失敗圖　黑1從右邊向裡沖壓縮白棋，但方向失誤。白2在角上跳，好手！黑3沖，白4擋至白6提下面

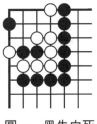

圖一　黑先白死

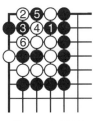

圖二　失敗圖

兩子黑棋後，上面兩子黑棋也是「接不歸」，白棋已活。

　　圖三　正解圖　黑1在上面尖才是正確方向，白2曲，黑3打，白4只好接，黑5曲出兩子，白棋A位不能入子，將成為「有眼殺無眼」。

　　圖四　參考圖　黑1在裡面靠也不是正確方向，白2接後黑3曲出，白4點後在6位接上，形成雙活，黑棋失敗。

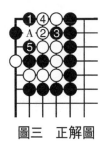

圖三　正解圖

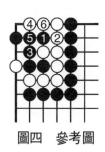

圖四　參考圖

第六十六型　黑先白死

　　圖一　黑先白死　所謂方向，不能狹隘地理解為左、右，中間也是一種方向。

　　圖二　失敗圖　黑1在中間挖是方向有誤。白2打，黑3在上面打時白4到下面團住，黑5只好提，成劫爭，黑棋失敗。

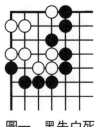

圖一　黑先白死

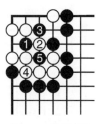

圖二　失敗圖

圖三　正解圖　黑1先在上面虎才是
正確方向，白2做眼，黑3擠，白4在角
上做眼，黑5撲入，白6只有提，黑7提
白三子後白不活。白2如改為3位，則黑
在2位接即可殺死白棋。

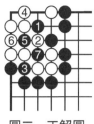

圖三　正解圖

第六十七型　黑先白死

圖一　**黑先白死**　棋空間不
小，黑棋是從外面壓縮還是在裡面
突擊也是方向問題。

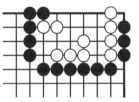

圖一　黑先白死

圖二　**失敗圖**　黑1從左邊向
裡面壓縮，無謀！白2擋，黑3
夾，白4阻渡，黑5破眼時白6頂，
黑7不得不沖，白8在上面扳後由於白A位尚有一口氣，
因此白已經成了活棋。

圖三　**正解圖**　黑1在裡面頂也是正確的方向。白2
阻渡，黑3挖後白4打，黑5在外面打，白6只好提，黑7
再打，白8接上，黑9沖後在11位曲，白已死。

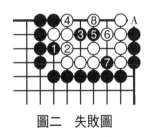

圖二　失敗圖

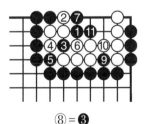

⑧＝❸

圖三　正解圖

第六十八型　黑先白死

　　圖一　黑先白死　白棋雖然有不少缺陷,如內有兩子黑棋伏兵、外氣很緊等,但黑棋如方向失誤則仍不能殺死白棋。

　　圖二　失敗圖　黑1從下面向裡沖打,黑3接後白4提黑三子,黑5再沖時白6正好做活。

　　圖三　正解圖　黑1在裡面打才是正確方向,白2當然接上,黑3擠是好手。白4不得不接,黑5位接上後由於白棋沒有外氣,因此A位不能入子,而黑則可在A位做成「刀把五」,白不能活。

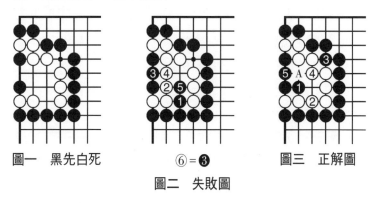

圖一　黑先白死　　　　⑥=❸　　　　圖三　正解圖

圖二　失敗圖

第六十九型　黑先白死

　　圖一　黑先白死　內有伏兵雖是好事,但有時反而幫助了對方活棋,白棋內含三子黑棋,空間也不算太小,如果黑棋行棋方向不正確就殺不死白棋。

　　圖二　失敗圖　由於黑1在右邊向裡沖是錯誤的,白2接上,黑3再沖,白4曲,黑5撲入時白6提後已成雙

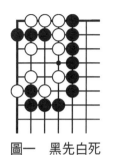 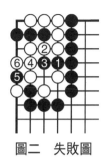 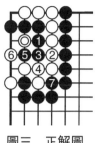

圖一　黑先白死　　　圖二　失敗圖　　　圖三　正解圖

活。

　　圖三　正解圖　黑1在裡面曲才是正確方向，白2接，黑3長後於5位打白一子，白6扳後黑7在外面擠，黑可吃掉白◎一子形成「有眼殺無眼」。

第七十型　黑先白死

　　圖一　黑先白死　黑棋應利用白棋的外氣太緊，加上正確的方向殺死白棋。

　　圖二　失敗圖　黑1在上面從外向裡打白子，方向錯誤！白2接上，黑3到下面挖，白4立下，黑5只有接上，白6擠後A、B兩處必得一處即可活棋。

　　圖三　正解圖　黑1在裡面打才是正確方向，白2接上後黑3也接上，白4扳破眼，黑5接著挖，白6撲入，黑

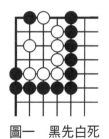 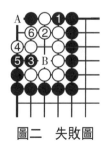 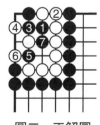

圖一　黑先白死　　　圖二　失敗圖　　　圖三　正解圖

7沖倒撲白右邊八子。

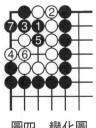

　　圖四　變化圖　圖三中黑3接時白
4改為在下面擋，黑5沖，白為防黑倒
撲只好6位接上，黑7做眼，形成「有
眼殺無眼」。

圖四　變化圖

第七十一型　黑先白死

　　圖一　黑先白死　白棋
空間不小，而且在角上A位
立下即可成為一隻眼，但黑
棋只要找到正確方向就可以
不讓白棋做活。

圖一　黑先白死

　　圖二　失敗圖　黑1在
外面向裡面沖是方向失誤，白2擋，黑3點，白4接上後
A、B兩處必得一處，可以做活。

　　圖三　正解圖　黑1在裡面點才是正確方向，白2
頂，黑3長入，白4只有接上，黑5沖，白6不得不接上，
黑7到角上扳，白不活。白2如改為5位接，則黑即4位
斷，白仍不活。

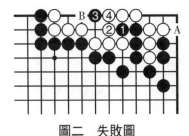

圖二　失敗圖

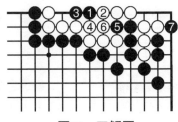

圖三　正解圖

第七十二型　黑先劫

圖一　黑先劫　白棋似乎已經有了兩個眼位，但黑棋仍可以利用正確的方向行棋，不讓白棋淨活。

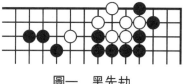

圖一　黑先劫

圖二　失敗圖　黑1太隨手，從左邊入手，白2一擋就簡單地活了，顯然不行。

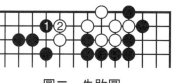

圖二　失敗圖

圖三　正解圖　黑1在右邊接是以靜制動的好手，白2只有做眼，黑3點入，白4靠下，黑5打，白6反打，對應至黑9成劫爭，白不能淨活。

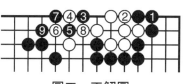

圖三　正解圖

圖四　參考圖　黑3飛入時白4如改為鎮，黑5尖後白即做不出眼來。

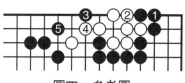

圖四　參考圖

第七十三型　白先黑死

圖一　白先黑死　黑棋中含有的一子白棋◎隨時可以被吃去而黑即可成一隻眼，白棋如何找到黑棋破綻從合理的方向殺死黑棋呢？

圖二　失敗圖　白1在中間接回◎一子，方向不對，

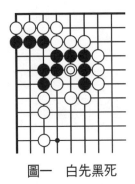

圖一　白先黑死

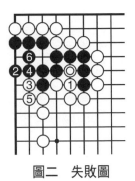

圖二　失敗圖

膽子也太小了。黑2跳下，好手！
白3、5扳粘後黑6做活了。

圖三　正解圖

　　圖三　正解圖　白1到左邊三
子中間點入才是正確的方向，黑2
擋，白3尖，黑4防白倒撲不得不
接上，白5再接回白子，黑已不能
活了。

第七十四型　白先劫

　　圖一　白先劫　白先要做活並不容易，但如方向正確
成為劫活也可以滿足了。

　　圖二　失敗圖　白1打有點隨手，黑2扳，白3打時

圖一　白先劫

圖二　失敗圖

黑4撲入，白已做不出眼來了。

　　圖三　正解圖　白1在左邊立下才是正確方向，黑2曲打，白3打，黑4提成為劫爭。

　　圖四　參考圖　圖二中白3改為團眼，黑即在4位接上，白只好於5位提黑兩子，但黑6擠入後白不活。

圖三　正解圖　　　　　　圖四　參考圖

第七十五型　黑先白死

　　圖一　黑先白死　白棋圍地不小，但仍有缺陷，只要黑棋找對方向就能殺死白棋。

　　圖二　失敗圖　黑1在右邊撲是方向失誤，白2提，黑3再於左邊撲，白4曲後黑已無法殺死白棋了。

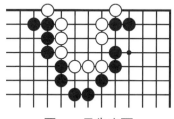

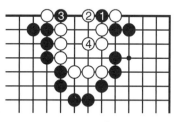

圖一　黑先白死　　　　　圖二　失敗圖

　　圖三　正解圖　黑1先在左邊撲入才是正確方向，白2提，黑3點入，白4在上面接，黑5立，黑7、9是典型的填塞，白不活。其中白6如改在7位，則黑即於6位打，白仍不活。

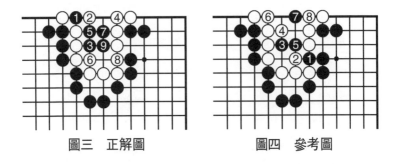

圖三　正解圖　　　　　　圖四　參考圖

圖四　參考圖　黑1在下面沖也是方向不正確，白2擋後白棋已成活形。黑3、5、7不過是說明對應經過而已，白4、6、8後白已成活。

第七十六型　黑先白死

圖一　黑先白死　黑棋雖有一子▲伏兵，但是如行棋方向錯誤是不可能殺死白棋的。

圖二　失敗圖　黑1在裡面打是方向錯誤，白2曲，黑3提時白4在外面打，好手！黑5打，白6打黑子的同時在左邊做出一隻眼來，黑7雖提了白4一子，但是白8打時黑兩子接不歸，白活。

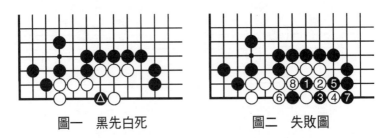

圖一　黑先白死　　　　　圖二　失敗圖

圖三　正解圖　黑1利用一子伏兵▲向左長才是正確方向，白2拼命擴大眼位，黑3、5扳粘，白6做眼，黑7

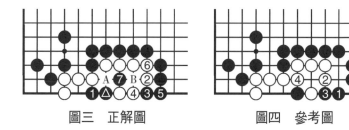

圖三　正解圖　　　　　圖四　參考圖

打時白兩子接不歸。白6如改為A位打，則黑B位撲即可
殺死白棋。

　　圖四　參考圖　黑1從左邊向裡尖也是方向錯誤，白
2曲下，黑3擠入打，白4打後成劫爭，黑不能淨殺白
棋。

<h2 align="center">第七十七型　黑先劫</h2>

　　圖一　黑先劫　白棋雖然外氣很緊，又有斷頭，但很
有彈性，黑棋只要行棋方向正確還是有機可乘的。

　　圖二　失敗圖　黑1從左邊向裡面壓縮是方向錯誤。
白2虎，黑3再於右邊扳，白4打，黑5打時白決定棄去白
◎三子而在6位做眼。黑7提白三子，白8做活。

　　圖三　正解圖　黑1先從右邊向裡扳才是正確方向，
白2打時黑3打白三子，白4仍然放棄三子而到左邊虎，

圖一　黑先劫　　　　　圖二　失敗圖

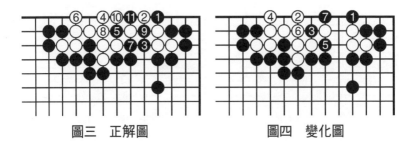

圖三　正解圖　　　　　　　圖四　變化圖

黑5不急於提子而是先到裡面嵌，白6做眼，黑7以下是必然對應，至黑11成劫爭，比圖二吃三子白棋要成功。

　　圖四　變化圖　　黑1扳時白2改為在裡面虎，黑3嵌入，白4做眼，黑5在下面打，白6只有接上，黑7在上面打後渡回，白反而不活。

第七十八型　白先劫

　　圖一　白先劫　　這是一局對殺的棋，白棋自己尚未淨活，而左邊還有黑A位扳吃兩子白棋的缺陷，但白棋只要方向正確還是可以生出棋來的。

　　圖二　失敗圖　　白1到上面扳，黑2跳下是好手，以後有A位吃白兩子和B位做活的兩種選擇，而白無好手對

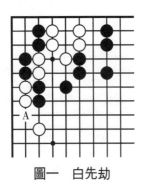

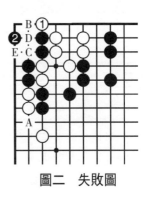

圖一　白先劫　　　　　　　圖二　失敗圖

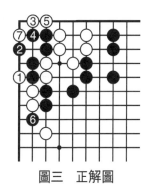

圖三 正解圖

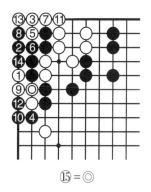

⑮＝◎

圖四 變化圖

應。白1扳時黑如B位打，則白

C位打，黑D、白E後，黑棋不行。

　　圖三　正解圖　白1在左邊一路向裡面扳才是正確方向，黑2虎是必然的一手，白3點入，黑4做眼，白5退回，黑6到下面扳，白7拋劫成為劫爭，可以說這是不錯的結果了。

　　圖四　變化圖　當白3在上面點時黑4到下面扳想吃左邊兩白子，白5打，黑6接後白7渡過，黑8破眼，無理！白9接上是好手，以下是雙方必然對應，至白15形成「倒脫靴」，黑棋損失更大。

第七十九型　黑先劫

　　圖一　黑先劫　由於黑棋有A位斷頭，因此很難淨活，如行棋方向失誤則只有死。

　　圖二　失敗圖　黑1曲下是防白在A位斷，但白利用右邊◎一子在2位超大飛。黑3扳阻渡，但白4有托的妙

圖一　黑先劫

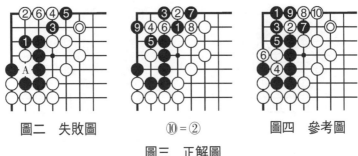

圖二　失敗圖　　　　　　⑩＝②　　　　圖四　參考圖

圖三　正解圖

手，黑5打後白6接，黑無法阻止白三子渡回，黑不活。

　　圖三　正解圖　黑1到上面向右邊扳擴大眼位是正確方向，白2夾，黑3打時白4點入，黑5沖，白6打，黑7提，白8打，黑9到角上打，白10提子成為劫爭，對黑棋來說也是最佳結果了。

　　圖四　參考圖　黑1到上面「一‧二」路跳，白仍利用◎一子在2位扳，黑3退回時白4到下面打吃黑一子。黑7斷時白8可以在一路打，至白10退，黑不能活。

第八十型　白先劫

　　圖一　白先劫　黑棋如在左邊A位吃一子白棋有只後手眼，而且右邊空間也不小。白如A位接，則黑即B位立下成為「扳六」活棋，那白棋從哪一邊下手呢？

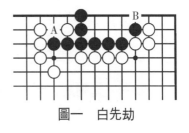

圖一　白先劫

　　圖二　失敗圖　白1在右邊打黑子，黑2打後黑4到左邊吃下白一子已成活棋。

　　圖三　正解圖　白1在一路打才是正確方向，黑2只

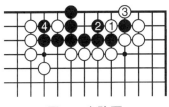

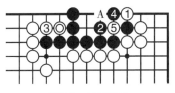

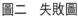

圖二　失敗圖　　　　　圖三　正解圖

有曲，白3即接回左邊一子，黑4打，白5提成為劫爭。黑2如到左邊打吃白◎一子，則白即到右邊A位跳，黑反而不活。

第八十一型　黑先劫

圖一　黑先劫　白在◎位扳以求在上面做出一隻眼來，但黑棋只要攻擊方向正確，白就不能淨活。

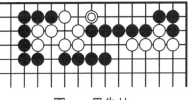

圖一　黑先劫

圖二　失敗圖　黑1從左邊扳，顯然方向有誤，白2打後白4再向右長出，白棋就在上面做出一隻眼來了。

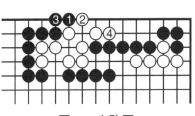

圖二　失敗圖

圖三　正解圖　黑1在上面夾才是正確方向，白2退，黑3托過，白4只好拋劫。白2如在A位打，則黑即於4位長，白反而不能

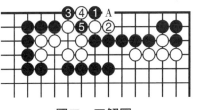

圖三　正解圖

做活。

第八十二型　白先劫

　　圖一　白先劫　在黑棋內部雖有一子◎白棋伏兵，但仍要有正確的行棋方向才能在黑棋內部生出棋來。

　　圖二　失敗圖　白1從外面向裡沖壓縮黑棋，方向錯了，黑2擋，白3點，黑4做眼，白5接，黑6提白三子，白7撲，黑提後就活了。

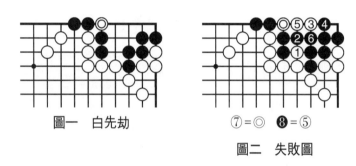

圖一　白先劫

⑦＝◎　❽＝⑤

圖二　失敗圖

　　圖三　正解圖　白1在上面點才是正確方向，黑2在角上做眼，白3虎，黑4只有接上，白5在外面打，由於黑無外氣不能在A位打，只好在6位提成劫。

　　圖四　參考圖　白1在上面二路打也是方向失誤，黑2接，白3虎，黑4接上後已成為活棋。

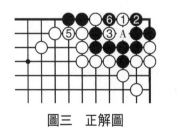

圖三　正解圖

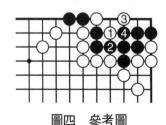

圖四　參考圖

第八十三型　白先劫

圖一　白先劫　黑棋似乎眼形很充分，但只要白棋找對方向還是有機可乘的。

圖二　失敗圖　白1在左邊夾是選錯了方向，黑2接上，白3不得不渡過，黑4尖，白5接上後黑再6位擋，由於白A位不能入子，黑棋成「曲四」活棋。

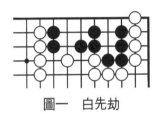

圖一　白先劫

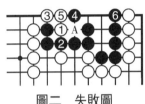

圖二　失敗圖

圖三　正解圖　白1在右邊挖選對了方向，黑2打，白3點，黑4阻止白棋在此夾，白5擠入打，白7打，黑8在外面打，白9提子後成劫爭。

圖四　變化圖　白1挖時黑2立下阻渡，白3即立下打黑右邊五子，等黑4接後白再到右邊5位夾，黑6後白7渡過，黑死。

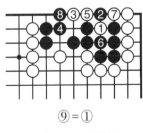

⑨＝①

圖三　正解圖

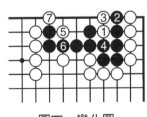

圖四　變化圖

第八十四型　黑先劫

圖一　黑先劫　如何利用白棋內部潛伏的一子黑棋⚫不讓白棋淨活，當然方向至關重要。

圖二　失敗圖　黑1先在裡面向右尖，方向不對，白2必然立下阻渡，黑3到左邊撲時白4打，黑5倒撲白左邊兩子，但白6打時黑無法在A位接，黑在B位接白兩子，白即於A位提黑子，活棋。

圖三　正解圖　黑1先在左邊撲入才是正確方向，白2提後黑3尖，白4阻渡，黑5拋入成劫爭。

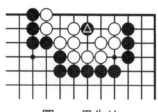

圖一　黑先劫

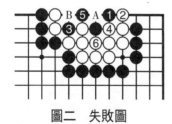

圖二　失敗圖

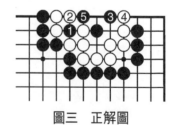

圖三　正解圖

第二章　手筋的方向

　　圍棋對局中從一開局就殺機四伏，戰鬥一個接著一個，在這鉤心鬥角的爭奪戰中就要使用巧妙手段，使自己佔有優勢，而讓對方受到損失甚至崩潰，這個手段就叫手筋。手筋使棋巧，然而手筋也是有方向的，一旦行棋方向出了問題，往往會適得其反，給了對方翻盤的機會，最嚴重的結果是己方的崩盤。

第一型　白先

　　圖一　白先　黑棋在▲位跳出罩住白◎兩子，白棋怎樣對應才能擺脫困境？方向是關鍵。

　　圖二　失敗圖　白1在上面長不能算是手筋方向失誤。黑2當然長，白3還要長，黑4很高興長出，如此白

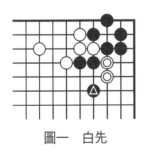

圖一　白先

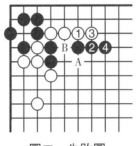

圖二　失敗圖

棋在上面還要求活，白棋全局被動。白1如改為A位靠單，雖說是手筋，但在此卻不行，黑B位接手後，白棋沒有好應手了。

　　圖三　正解圖　白1到右邊頂才是正確方向，黑2挺，白3就渡過，白棋舒暢，而黑棋成了孤子將受到攻擊。

　　圖四　變化圖　白1頂時黑2擋下抵抗，無理！白3沖，黑4擋，以下白5至白7是必然對應，黑兩子被征吃，顯然白優。

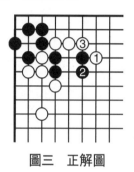

圖三　正解圖

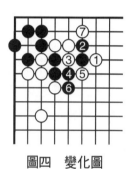

圖四　變化圖

第二型　白先

　　圖一　白先　角上兩子白棋◎是三口氣，而上面四子黑棋▲卻是四口氣，白棋向什麼方向行棋才能吃掉黑四子？

圖一　白先

　　圖二　失敗圖　白1向右邊長方向失誤，黑2跟著緊氣，白3擋，黑4點，好手筋！以下雙方緊氣對應至黑10，黑快一口氣吃白棋。

　　圖三　正解圖　白1曲下直接緊黑棋氣是正確方向，黑2也緊白棋氣，白3立下又是好手，黑4點併緊白棋

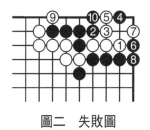

圖二 失敗圖　　　　　　　圖三 正解圖

氣，白5扳，對應至白9提黑一子，由於黑A位不能入子，黑10只好接上，但來不及了，白11快一口氣吃黑棋。

第三型　白先

圖一　白先　角上四子黑棋和上面六子白棋在對殺，白棋的手筋應從什麼方向殺死黑棋。

圖二　失敗圖　白1向上面立雖是常用長氣手法，但方向不正確。黑2先在右邊打一手後再4位虎，白5不得不點，黑6阻渡，白7打，黑8緊氣，白9提成寬一氣劫，白不能算成功。

圖三　正解圖　白1在右邊立下才是正確方向，黑2到上面緊氣，白3沖，黑4擋後白5點入，黑棋被吃。

圖一　白先

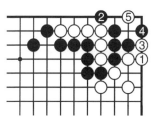

圖二　失敗圖　　　　　　　圖三 正解圖

第四型　黑先

圖一　黑先　白棋角上空間不小，但是黑棋仍然有機可乘在白空中生出棋來，當然簡單地在 A 位沖是行不通的，那黑棋應從什麼方向向白棋發起攻擊呢？

圖二　失敗圖　黑 1 到上面二路托，白 2 退就可以了，黑 3 頂，白 4 接上黑兩子已經光榮犧牲了，這就歸咎於黑 1 托的方向失誤。

圖三　正解圖　黑 1 換了個方向托才是正確方向，白 2 頂，黑 3 扳，白 4 打時黑 5 反打，白 6 提子，黑 7 接吃下右邊三子白棋，不壞。其中白 4 如改為 7 位頂，則黑在 5 位打後再 4 位接上，白棋將崩潰。

圖四　變化圖(一)　黑 1 托時白 2 接上，黑 3 向下尖，白 4 阻渡是無理，應該於 7 位扳。黑 5 扳後再 7 位接上，黑可在 A 位斷和 B 位做活，兩處必得一處，白棋不行。

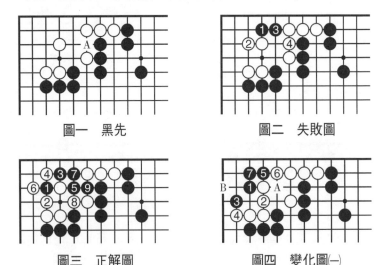

圖一　黑先　　　　　　　　圖二　失敗圖

圖三　正解圖　　　　　　　圖四　變化圖(一)

　　圖五　變化圖㈡　黑1托時白2如向上立，則黑3向左立下，白4防黑在A位挖斷，黑5渡過，白6立下，黑7、9是先手便宜，白10立下後活棋，黑棋掏空白角應當滿意。

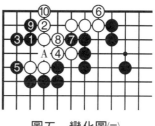

圖五　變化圖㈡

第五型　白先

　　圖一　白先　白棋的手筋選擇哪個方向斷下上面三子⬤黑棋？雖是一路之差，但也是方向問題。

　　圖二　失敗圖　白1在上面靠，黑2接，白3再到下面斷，黑4打後在6位關門吃白三子，白棋失敗。白1如直接在3位斷再5位長，則黑即於A位打棄去左邊⬤兩子連回上面三子。

　　圖三　正解圖　白1在中間夾才是正確方向，黑2夾抵抗，

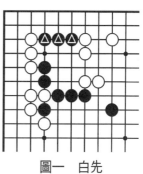

圖一　白先

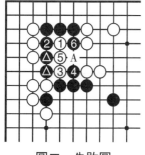

圖二　失敗圖

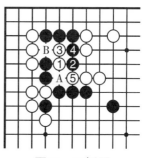

圖三　正解圖

白3頂，黑4接，白5沖後A、B兩處必得一處，可以斷下上面數子黑棋。

第六型　黑先

　　圖一　黑先　白1打，黑2長，白3尖出企圖將黑棋分斷吃去左邊數子黑棋，黑棋的手筋選擇哪個方向是問題的關鍵。

　　圖二　失敗圖(一)　黑1方向有誤，白2接，黑3枷，白4打後再於6位沖出，黑棋不行。

圖一　黑先

圖二　失敗圖(一)

　　圖三　失敗圖(二)　黑1換了個方向打，白2接上順便打黑▲兩子，黑更無法吃掉白棋了。

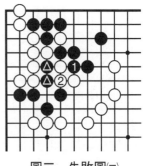

圖三　失敗圖(二)

圖四　正解圖　黑1在外面直接枷才是正確方向，白2沖，黑3擋，白4再沖，黑5當然擋上，當白6打時黑7在裡面打，白◎一子接不歸只好被提子，黑9提得白◎一子後得以連通。

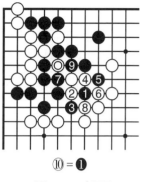

⑩ = ❶

圖四　正解圖

第七型　黑先

圖一　黑先　黑棋▲四子被包圍在裡面只有四口氣，而且黑角也沒有活，要想逃出當然是和上面四子白棋拼氣，那黑棋的方向應指向何方呢？

圖二　失敗圖　黑1向上沖方向不對，首先是自撞一氣，白2擋，黑3立下，白4接上後正好比黑多一口氣，黑棋無法逃出。

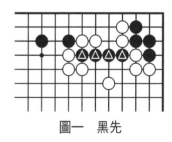

圖一　黑先

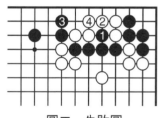

圖二　失敗圖

圖三　正解圖　黑1在上面扳才是正確方向，白2打，黑3在裡面沖，白4曲，黑5雙打可以吃去白◎兩子，黑棋不只連通黑角，也成了活棋。白2如改為3位接，黑即於4位長入，白將被全殲。

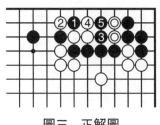

圖三　正解圖

圖四　變化圖

圖四　變化圖　黑1扳時白2曲下，黑3就連扳，白4打，黑5沖下，白6只有提，黑7擠入後白右邊兩子◎依然被吃。白4如改為7位接，則黑即於A位接，白不行；白4如改為A位雙打，則黑仍然7位擠入，還是可以吃白◎兩子。

第八型　白先

圖一　白先　白棋要吃黑▲兩子很容易，但本題的關鍵是從什麼方向打吃才不讓黑棋利用做活黑角。

圖二　失敗圖　白1在外面打方向大錯。黑2跟著立下，白3不得不提黑兩子，因為黑可3位立下吃白◎兩子，黑4得到先手到角上做活。

圖三　正解圖　白1到上面一路打才是正確方向，不

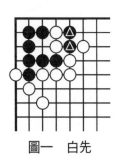

圖一　白先

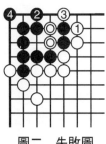

圖二　失敗圖

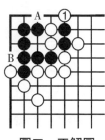

圖三　正解圖

會再被黑棋利用了。黑如仍在A位立，則白可到左邊B位長入，黑角不能做活。

第九型 黑先

圖一 黑先 這是佈局不久，黑棋有五子優勢，從什麼方向攻擊白三子才能取得相當利益是個關鍵。

圖二 失敗圖 黑1在下面攻擊三子白棋，但方向錯了，白2先頂逼黑3長後再4位併，黑5長，白6跳是好手，對應至白10白棋不只得到了安定而且形成了厚勢，以後還有A、B兩處可得一處的好處，黑棋不成功。

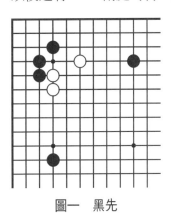

圖一 黑先

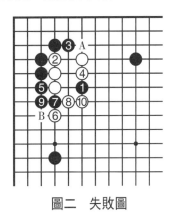

圖二 失敗圖

圖三 正解圖 黑1在上面尖頂看上去好像太直接了，卻是最有效的一手攻擊手筋，白2退，黑3沖，白4擋後黑5斷，白棋很難兼顧兩處，在以後戰鬥中將處於被動。

圖四 變化圖 黑1尖時白2跳應，黑3挖態度強硬！白4、6接，黑7沖後再於9位斷，即使白棋征子有利也沒有什麼便宜。

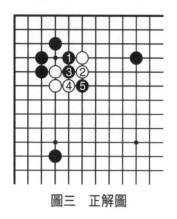 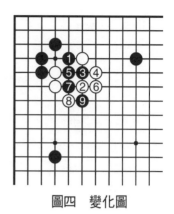

圖三　正解圖　　　　　　　　圖四　變化圖

第十型　黑先

　　圖一　黑先　看似很簡單的一題，但對於有初級水準的棋手來說，行棋方向至關重要，切記千萬不能貪小便宜。

　　圖二　失敗圖　黑1到上面打白一子是方向失誤，過於貪小便宜了。白2在外面打，黑3只好接上，白4征掉黑▲一子。黑僅得一小角，而外勢全失，黑棋全局前途渺茫。

　　圖三　正解圖　黑1在下面斷頭接上才是正確方向，黑棋厚實，在A位吃白一子還有一半權利。而白棋三子尚未安定，當然黑好。這雖是很簡單的一題，但值得初學者

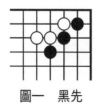 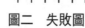 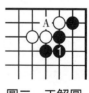

圖一　黑先　　　　圖二　失敗圖　　　　圖三　正解圖

玩味。

第十一型 黑先

圖一　黑先　角上黑棋尚未淨活，現在面臨兩個方向的選擇，在裡面做活或向外沖出對白棋發起攻擊。

圖二　失敗圖　黑1在角上擋委屈求活，過於軟弱，方向不佳。白2曲後左右兩塊棋連在了一起，而且得到了相當外勢，黑棋沒有任何好處。

圖三　正解圖　黑1向外靠出才是正確方向，白2退是正應，黑3併後出頭順暢，而且對左邊數子白棋形成威脅，白棋也無暇進入黑角了。

圖四　變化圖　黑1靠時白2扳抵抗，黑3馬上沖，

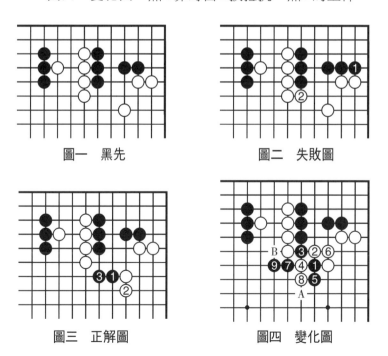

圖一　黑先　　　　　　圖二　失敗圖

圖三　正解圖　　　　　圖四　變化圖

白4企圖封住黑棋，無理！黑5長，白6只有接上，黑7
打，黑9長出後有A位征白兩子和B位吃白五子，兩處必
得一處，白棋崩潰。

第十二型　黑先

圖一　黑先　顯然黑棋被分成了兩塊，當務之急是從
什麼方向把兩塊棋連通。

圖二　失敗圖　黑1在三路扳是方向錯誤，白2先在
裡面打黑兩子，黑3只好接上，白4即於中間打，黑5提
後白6一劍穿心！黑被分成了兩處。

圖三　正解圖　黑1在上面
二路飛才是正確方向，白2頂後
黑3退，黑棋已經渡過。白2如
改為A位打，則黑B位接，白2
位接後黑3依然可以連通兩邊。

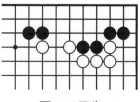

圖一　黑先

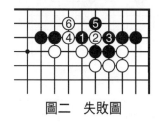

圖二　失敗圖

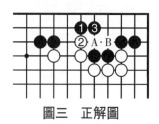

圖三　正解圖

第十三型　白先

圖一　白先　角上黑棋尚有缺陷，白棋應該從什麼方
向對其攻擊才能取得相當利益是關鍵。

圖二　失敗圖　白1向右沖，隨手！黑2退正確，雖
然白3、5連沖兩手，但黑4、6擋後白棋不過得到幾目官

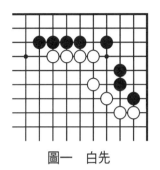

圖一　白先

圖二　失敗圖

子而已，無味！

　　圖三　正解圖　白1到裡面二路托方向正確，黑2扳，白3紐斷，以後A、B兩處必得一處可穿通黑棋。黑如A位接，則白C位打可活角。另外，白1如3位托方向不對，黑1位立下白無應手。

　　圖四　變化圖　白1托時黑2改為在左邊扳，白3就在右邊扳，黑4只有退，白5虎。以後黑如A位打，則白即B位應成劫爭。如白成劫可以在C位斷，則黑將被分為兩處，故此劫白輕黑重，白棋有利。白2如在C位接，則白3後可以活棋。

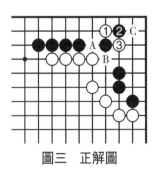

圖三　正解圖

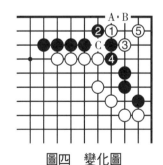

圖四　變化圖

第十四型 黑先

圖一 黑先 黑棋不只是▲三子有被吃的危險，而且被分為三處，黑三子逃出不成問題，而要吃去白◎兩子使三塊黑棋連成一片，應從什麼方向入手呢？

圖二 失敗圖 黑1、3連沖兩手，白4後黑5不能讓白在此曲下只好長，但白6扳後無論黑棋怎麼下，中間數子黑棋都將受到白棋的攻擊，而且角上三子白棋◎尚有餘味。

圖三 正解圖 黑1到下面夾才是正確方向，白2接後黑3沖打，白4逃，黑5打後白三子被吃，黑棋三處連成一片。白2如改為3位接，則黑即2位沖出，白更不行。

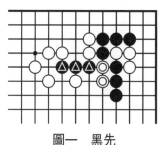

圖一 黑先

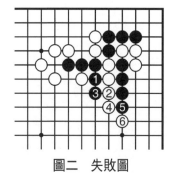

圖二 失敗圖

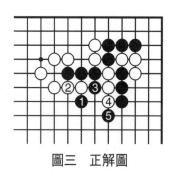

圖三 正解圖

第十五型 黑先

圖一 黑先 黑棋被白棋◎四子分為三處，而且上面

圖一　黑先

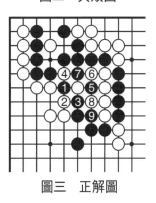

圖二　失敗圖

黑棋已不能做活。黑棋要從什麼方向入手才能吃去白四子？

　　圖二　失敗圖　黑棋一般都會想到在中間挖，然而事與願違，白2頂後A、B兩處可得一處，白四子可逃出。

　　圖三　正解圖　黑1在右邊挖方向正確，白2打，黑3擠

圖三　正解圖

入，白4打後黑5挖，以下是雙方的必然對應過程，至黑9白棋右邊數子接不歸，三塊黑棋得以連成一片。

第十六型　黑先

　　圖一　黑先　角上白棋是四口氣，黑棋只有三口氣，但是由於角上有它的特殊性，黑棋只要行棋方向正確就可以吃掉白棋。

　　圖二　失敗圖　黑1在上面緊氣方向不對，白2、4緊氣後至白6，黑

圖一　黑先

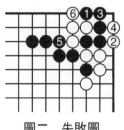

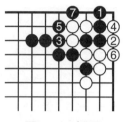

圖二　失敗圖　　　　　　　　　　圖三　正解圖

差一口氣被吃。黑1如改為5位緊氣，則白3位扳黑即被吃。

　　圖三　正解圖　黑1立下才是正確方向，經過白2、4和黑3、5相互緊氣，成了「金雞獨立」，白不得不在6位接，黑即於7位打吃白子。這是角上常用的長氣手段，初學者要熟練掌握並運用。

第十七型　黑先

　　圖一　黑先　黑棋⚫一子顯然是逃不出去的，但是怎樣利用這一子的剩餘價值呢？關鍵在於行棋方向。

　　圖二　失敗圖　黑1向上長，方向大誤，由於黑⚫一子是軟頭，白2曲後黑3只好退，白4再長，黑5擋後白6

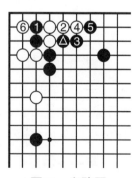

圖一　黑先　　　　　　　　　　圖二　失敗圖

到角上夾吃兩子黑棋，黑棋無所得。

　　圖三　正解圖　黑1向左邊長是棄子手筋的正確方向，白2夾，黑即在外面3位夾，白4打後黑5也在外面打，白6提時黑棋得到了先手在7位封住白◎一子。黑1長時白如在A位跳，則黑即於B位擋下吃白兩子。

　　圖四　參考圖　黑1在上面直接擋，白2曲時黑3再長，白4打時黑5雖然可以夾，但是後手，白◎可以先手逃出，所以不算成功。

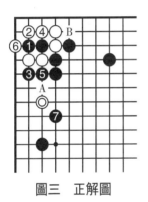

圖三　正解圖

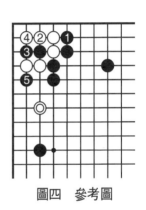

圖四　參考圖

第十八型　黑先

　　圖一　黑先　黑棋從什麼方向才能吃掉白◎三子，要注意的是角上有它的特殊性。

　　圖二　失敗圖　黑1在上面扳，雖然白只剩下兩口氣，但是由於角上有特殊性，白2撲入，黑3只有提子，白4提成劫爭，黑棋當然不爽。

　　圖三　正解圖　黑1在左邊立下

圖一　黑先

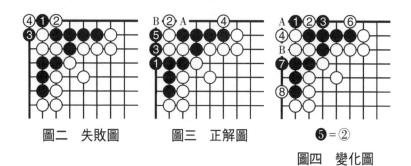

圖二　失敗圖　　　　圖三　正解圖

❺=②

圖四　變化圖

才是正確方向，白2也立下，以下經過交換至黑5後，黑有A、B兩處可打吃白子，顯然成功。

圖四　變化圖　圖二中白2撲時黑3改為在上面提子，白4立下是妙手，黑5接後白6即扳，黑7立，白8也扳。黑棋A、B兩處均不能入子成為「金雞獨立」，黑棋反而被吃。

第十九型　黑先

圖一　黑先　被包圍在裡面的五子白棋有三口氣，而左邊四子黑棋似乎氣不少，但是有相當缺陷，如方向失誤則無法吃去白棋。

圖一　黑先

圖二　失敗圖　黑1到上面緊白棋氣，也是一種方向失誤。白2到左邊黑棋中撲入，黑3提後白4打，至白6對黑棋進行「滾打包收」，黑棋被吃。

圖三　正解圖　黑1老實接上才是正確方向，這樣黑棋就有四口氣，白2、黑3後至黑5，白棋被吃。

❺ = ②

圖二　失敗圖

圖三　正解圖

第二十型　黑先

　　圖一　黑先　黑棋三子▲
和白棋四子◎相互被包圍在
內，相互拼氣，黑棋先手應從
什麼方向開始緊白棋氣才能吃
掉白棋呢？

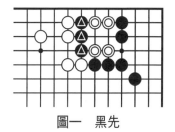

圖一　黑先

　　圖二　失敗圖　黑1先在
中間沖是方向不對，白2當然接，黑在3位立時已經遲了
一步，白4緊氣，黑5企圖渡過，但白6打時黑數子「接
不歸」被吃。

　　圖三　正解圖　黑1直接到上面立下才是正確方向，
白2緊氣，黑3在上面要求渡過，白4阻渡，但黑5沖後白
棋「接不歸」被吃。

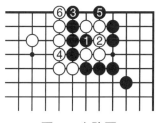

圖二　失敗圖

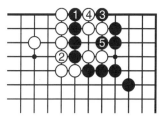

圖三　正解圖

第二十一型　黑先

圖一　黑先　角上兩子黑棋⬣和兩子白棋◎均為四口氣，但白棋有擴大的空間，黑棋行棋方向要步步緊氣才能吃下左邊兩子白棋。

圖一　黑先

圖二　失敗圖　黑1在白棋下面緊氣顯然不行，因為當白2長出後已經有五口氣，比右邊兩子黑棋多出一口氣來，經過相互緊氣至白8，黑兩子被吃。

圖三　正解圖　黑1到白兩子前面頂是正確方向，白2扳，黑3斷，白4打時黑5立多棄一子，白6打，黑7在外面打，以後經過相互緊氣至黑15，白棋被吃。這就是所謂的「拔釘子」！

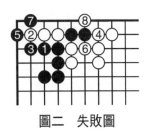

圖二　失敗圖

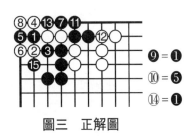

圖三　正解圖

⑨＝❶

⑩＝❺

⑭＝❶

第二十二型　白先

圖一　白先　白如在A位擋，則黑棋即在B位吃白一子，白棋沒有得到最大利益，白如掌握了正確方向就可獲得更大利益。

圖二　正解圖　白1到中間接上是出人意料的一手

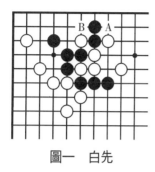

圖一　白先

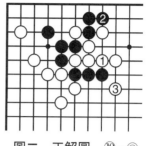

圖二　正解圖　⑩＝◎

棋，而且是正確方向。黑2在上面曲出也是正確的選擇，白3枷吃中間三子黑棋。

　　圖三　變化圖　當白1接上時黑棋不甘心被吃而在2位長出，白3即在上面擋下，黑4曲後白5扳，以下的對應是

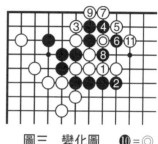

圖三　變化圖　⑩＝◎

白棋對黑棋形成了「滾打包收」，至白11後黑被全殲。

第二十三型　黑先

　　圖一　黑先　左邊白棋有四口氣，而黑棋似乎氣不夠，右邊的黑▲一子可以讓黑棋長出氣來，但是如方向失誤則不行。

　　圖二　失敗圖　黑1在外面直接緊氣是方向失誤，白2到裡面挖正中黑棋要害，黑3再緊氣，白4打黑三子被吃。

　　圖三　正解圖　黑1在裡面接上做眼才是正確方向，白2緊氣，

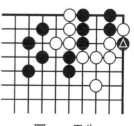

圖一　黑先

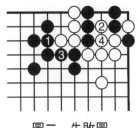
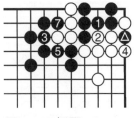

圖二　失敗圖　　　　　　　　圖三　正解圖　⑥＝▲

黑3緊氣時白4不得不提子，而且白6還要在▲位接上，但來不及了，黑7快一手棋打吃白棋。

第二十四型　白先

圖一　白先　黑棋在▲位斷，白棋從什麼方向打吃黑▲這一子才能擺脫困境呢？

圖二　失敗圖　白1先在左邊打，黑2退，白3長後又要在右邊扳，對應至黑8後白棋還要在A位後手做活，而且全在二路，不爽！下面兩子白棋還是孤棋，不能對黑角發起進攻，白棋不利。白1如改為2位打，則黑即1位立下，白三子被吃，更不行。

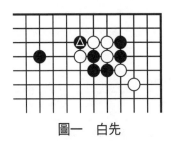
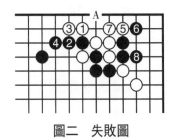

圖一　白先　　　　　　　　　圖二　失敗圖

圖三　正解圖　白1向右邊扳才是正確方向，黑2扳，白3接後黑4補角是正應，白5即在左邊打吃下黑子。

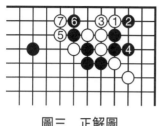 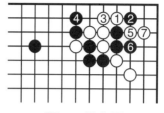

圖三　正解圖　　　　　　　圖四　變化圖

圖四　變化圖　圖三中白3接時黑4立下，無理！白5即於右邊斷打，黑6、白7長後黑角全失矣！

第二十五型　黑先

圖一　黑先　黑棋⚫四子僅有四口氣，要逃出當然是要吃掉左邊四子白棋，但從哪個方向入手是個問題。

圖二　失敗圖　黑1從下面挖是必然的一手棋，但白2接上後黑3卻扳錯了方向，白4立下，黑5接上，白6到右邊扳，黑四子被吃。黑5如改在A位打，則白即5位提，黑仍不行。

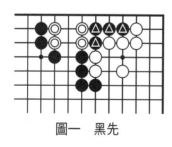 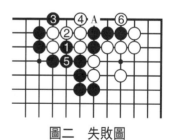

圖一　黑先　　　　　　　　圖二　失敗圖

圖三　正解圖　圖二中的黑3應從右邊扳，白4只有提黑子，黑5再從左邊扳，白6打，黑7接，白8還要接上，黑9在上面打，白10接上，黑11枷後白無法脫逃。

圖四　參考圖　黑1如在上面左邊扳，則白2打，黑

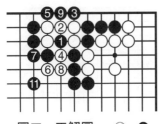

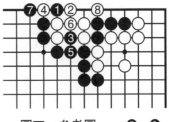

圖三　正解圖　⑩＝❶　　　　圖四　參考圖　❾＝❶

3挖時白4提黑1一子，黑5接，白6也接上，黑7打時白8扳，黑9提成劫爭。

第二十六型　黑先

　　圖一　黑先　黑棋先手能否將右邊三子白棋◎斷下來是本題的要求，要達到這一目的黑棋應向什麼方向行棋呢？

　　圖二　失敗圖　黑1直接在上面向裡面沖太隨手，白2只要

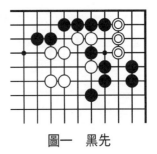

圖一　黑先

擠入吃下黑▲一子就連通了。黑1如在下面2位接，則白即在1位接上，黑都不能吃下右邊三子白棋◎。

　　圖三　正解圖　黑1在中間頂才是正確方向，以後無

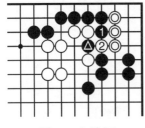

圖二　失敗圖

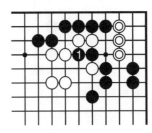

圖三　正解圖

論白棋怎麼下，右邊三子白棋◎都不會脫逃的。

第二十七型　黑先

　　圖一　黑先　被包圍在白棋中間的數子黑棋▲只有吃掉右邊四子白棋◎才能逸出，但應從什麼方向下手呢？

　　圖二　失敗圖　黑1提子是企圖形成「有眼殺無眼」，但是方向錯了。白2在上面扳，黑3當然阻渡，白4打，黑5提，白6打，黑7緊氣，白8提後成為劫爭。

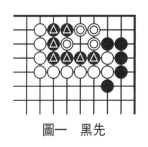

圖一　黑先

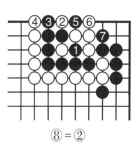

⑧＝②

圖二　失敗圖

　　圖三　正解圖　黑1在左邊立下才是正確方向，白2企圖長氣，黑3擋，白4緊氣，黑5扳，白6立下後已經來不及了，黑7提後同時打吃白子。

　　圖四　參考圖　黑1到右邊擋緊白棋氣。白2扳，黑3是必然對應，白4打，黑5提子後白6打仍成劫爭。

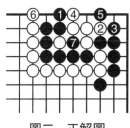

圖三　正解圖

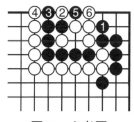

圖四　參考圖

第二十八型　黑先

圖一　黑先　黑白雙方均被包圍在內，有三口公氣，白有三口外氣，黑棋外氣好像不多，而且還有缺陷，那黑棋從什麼方向下手才可以不被白棋吃掉？

圖二　失敗圖　黑1一上來就在白棋外面緊氣，白2擠時黑3只有接上，以下相互緊氣，至白6白快一口氣吃黑棋。

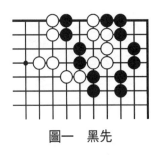

圖一　黑先

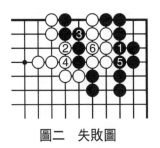

圖二　失敗圖

圖三　正解圖　黑1先在左邊團，白2為防黑棋沖出不得不接。以下自黑3開始雙方相互緊氣，至黑7形成雙活。

圖四　參考圖　黑1挖沒必要，沒事找事，白2撲入，黑3

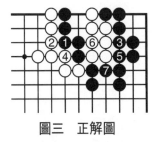

圖三　正解圖

提，白4打，黑5接，白6在外面接上一手後黑棋仍少一口氣，至白10黑被吃。黑5如改為6位斷則成劫爭。

圖五　變化圖　圖四中白2撲入時黑3長出，白4接上，黑5只好打兩子白棋，白6斷，黑7雖吃得白兩子，但白8後還要求活，苦。

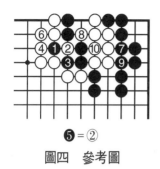

❺=②

圖四　參考圖

圖五　變化圖

第二十九型　黑先

　　圖一　黑先　上面三子黑棋只有三口氣，而角上白棋卻含有一子黑棋，如黑棋行棋方向錯了就不能吃掉白棋。

　　圖二　失敗圖　黑1從下面向上面打，方向失誤！白2接上後又在4位提得黑一子，黑5接時白6扳，形成「有眼殺無眼」，黑棋被吃。

　　圖三　正解圖　黑1在裡面向上長，多棄一子是好手，方向正確！白2立，黑3打，以下經過交換對應至黑7撲入，白棋被吃。

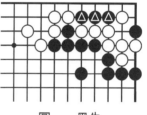

圖一　黑先

圖二　失敗圖

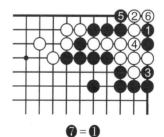

❼=❶

圖三　正解圖

第三十型　黑先

　　圖一　黑先　角上數子黑棋危在旦夕，要求黑棋利用 ▲一子能吃到部分白子而逃出。

　　圖二　失敗圖　黑1到右邊立下，白2就到左邊吃黑 一子，黑已無後續手段了。

　　圖三　正解圖　黑1在 上面先向左邊打，逼白2提 黑一子後才在右邊3位立 下，方向正確。白4擠入時 黑5也擠入打，形成了「雙 倒撲」，白只好6位提，黑 7位可吃去白四子得以逸出。

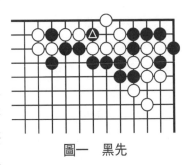

圖一　黑先

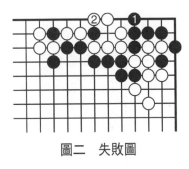

圖二　失敗圖

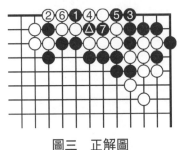

圖三　正解圖

第三十一型　黑先

　　圖一　黑先　黑棋▲四子被圍在裡面，要想逸出就必 須吃掉中間幾子白棋。但從什麼方向入手才正確呢？

　　圖二　失敗圖　黑1在上面二路托，白2挖，黑3 打，白4到一路打，黑5只有提，白6緊氣，黑7提成為劫

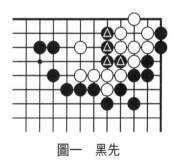

圖一　黑先

圖二　失敗圖

爭，黑棋不算成功。這全是黑
1方向錯誤所致。

　　圖三　正解圖　黑1在下
面中間挖才是正確方向，白2
打，黑3擠入，白4提，黑5
打，白6只有接上，黑7時白8
撲入，黑9立下，好手！黑11

圖三　正解圖　　⑥＝❶

提後白被全殲。黑9如在11位提白可於9位拋劫。

第三十二型　黑先

　　圖一　黑先　黑棋●三子
只有兩口氣，而且還有A位斷
頭，而左邊三子白棋◎有三口
氣。如黑棋直接在A位緊氣，
則白即B位吃掉三子黑棋，黑
應從什麼方向逃出呢？

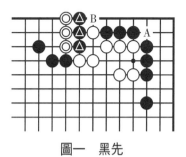

圖一　黑先

　　圖二　失敗圖　黑1曲是
方向失誤，白2撲入後黑只有在3位提，白4接上打吃，
黑5接，白6斷，黑被全殲。

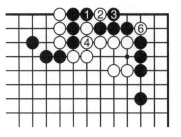

圖二　失敗圖　❺=②　　　　圖三　正解圖

　　圖三　正解圖　黑1到右邊立下才是正確方向，白2接上，黑3接上後白4斷已經不成立了，黑5打即可。

第三十三型　黑先

　　圖一　黑先　黑白雙方各自均為三口氣，雖是黑先，但白有一子◎「硬腿」可以利用，黑棋如行棋方向錯誤就會被白棋吃掉。

圖一　黑先

　　圖二　失敗圖　黑1到上邊跳入緊白棋氣，方向錯誤！白2接上是防止黑棋在此拋劫。黑3接，白4緊氣，黑5接時由於白有◎一子「硬腿」可以脫先，黑若在A位打則白可於B位接。

　　圖三　正解圖　黑1在左邊撲入是意想不到的方向，

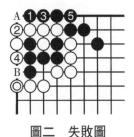

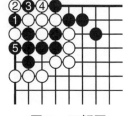

圖二　失敗圖　　　　　　　圖三　正解圖

白2提後黑3又一次撲入，白4提時黑5在下面打，將成為劫爭。

第三十四型　白先

圖一　白先　角上五子白棋僅三口氣，而下面四子黑棋是六口氣，顯然白棋要從上面的黑棋動腦筋，但是從哪個方向入手是關鍵。

圖二　失敗圖　白1從右邊入手挖入，黑2打後白3當然接上，黑4到角上扳，白5打，黑6立，白7只有提黑一子。至黑10白11開始緊氣，雖然黑要花12、14兩手棋才能在16位入子，但還是快一口氣吃白棋。

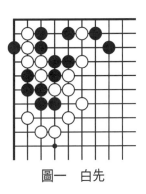

圖一　白先

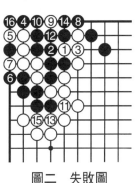

圖二　失敗圖

圖三　正解圖　白1到上面扳才是正確方向，黑2為防雙打不得不接上。白3再長，黑4仍要應。白5在下面立，黑6緊氣，白7也緊黑棋氣，以下至白13提黑一子時，黑14要接一手，但白15正好打吃黑子。

圖四　變化圖　白1扳時黑2改為在右邊接上，白3就渡過，黑4不得不沖，白5打後兩子黑棋⬤接不歸，白棋已成活棋。

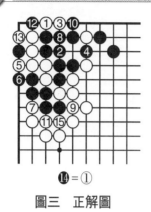

⑭＝①

圖三　正解圖

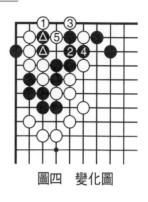

圖四　變化圖

第三十五型　黑先

　　圖一　黑先　黑棋是兩口氣，白棋是三口氣，但黑棋只要方向正確是可以吃掉白◎四子的。

　　圖二　失敗圖　黑1在左邊打，白2立多棄一子，好手！黑3打，白4立下，黑5緊氣，白6打後再8位撲入，黑棋被吃。

　　圖三　正解圖　黑1換個方向在上面打才正確，白2依然立，黑3打後黑5曲，白6阻渡同時打，黑7提，白8擠入後已來不及了，黑9快一口氣吃白棋。

圖一　黑先

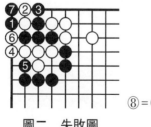

⑧＝②

圖二　失敗圖

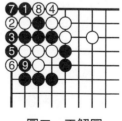

圖三　正解圖

第三十六型 白先

圖一 白先 白棋在◎位飛出，黑在▲位尖頂，白棋要從什麼方向逃出才是最佳方案。

圖二 失敗圖 白1向下長出正是黑棋所希望的，黑2順勢虎太愜意了。白3曲後成為「愚形空三角」，黑4飛出後白棋出頭太窄。

圖一 白先

圖二 失敗圖

圖三 正解圖 白1向右邊飛出是正確方向，黑2扳，白3退後黑4跳出，白5壓，出頭順暢。黑4如改為5位壓，則白即A位併，以後B位扳、C位跳必得一手。

圖四 參考圖 白1如改為尖頂也是常用手筋，但在此處並非好手，黑2扳，白3仍然成了「空三角」，黑4接上堅實，白5、黑6，白7時黑8可以連扳，白棋不爽。

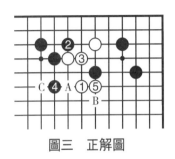

圖三 正解圖

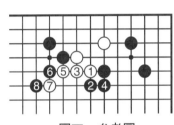

圖四 參考圖

第三十七型　黑先

圖一　黑先　這是自古即有的手筋題，黑棋如何吃掉下面三子白棋◎，也是方向問題。黑如在A位沖，則白可B位併，黑又在C位沖，白即D位併。可見這兩個方向均不正確。

圖二　正解圖　黑1在中間挖就是正確方向，白2沖，黑3迎頭打，白4提黑1一子，黑5打，白下面五子接不歸被吃。此形名為「烏龜不出頭」。

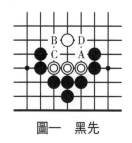

圖一　黑先

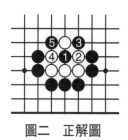

圖二　正解圖

第三十八型　白先

圖一　白先　白棋有五子被包圍在黑棋裡面，能突圍嗎？回答是肯定的，但是從什麼方向突圍需要好好思考。此形被稱為「烏龜出頭」！

圖二　失敗圖　白1直接硬沖，黑2擋是必然對應，以下至白7沖時，黑8退是好手，白9沖後黑10擋。

圖三　接圖二　圖二中黑10擋後白在1位打，以下均是黑白雙方正常交鋒，最後黑16位撲，白被全殲，這就是圖二中白1方向失誤的結果。

圖四　正解圖　白1到上面頂的確是很難想到的方

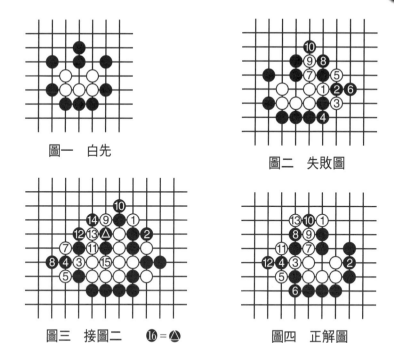

圖一 白先

圖二 失敗圖

圖三 接圖二 ⑯＝△

圖四 正解圖

向，也是符合「兩邊同形走中間」的棋理。黑2在右邊擋，白3就到左邊沖，至白7沖時黑8依然退，但是由於有了白一子，對應至白13形成雙打，白棋即可逸出。

第三十九型 黑先

圖一 黑先 這是讓子棋中常見的一型，是白在「三·三」點角後形成的。白◎一子正對著黑棋中斷點，此時黑棋的對應方向在哪裡？

圖二 失敗圖 黑1接方向不正確，過分軟弱！白2扳、白4粘後先手便宜，而白以後還有A位夾的手段，黑棋團成一塊大愚形，黑棋不能滿意。

圖三 正解圖 黑1向左邊二路立下才是正確方向，

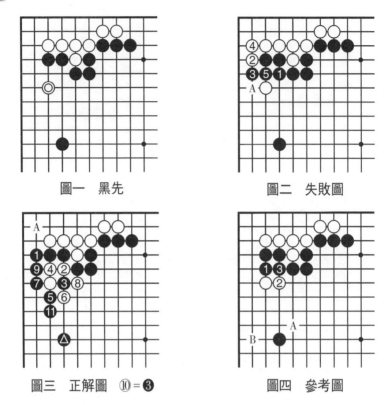

圖一　黑先

圖二　失敗圖

圖三　正解圖　⑩＝❸

圖四　參考圖

白2斷，過分！黑3打後至黑9把白棋滾打成了愚形，黑
11退後黑△一子恰到好處，白中間一團子成了孤棋還要
外逃，而角上黑有A位跳的大官子，黑可滿意。

　　圖四　參考圖　黑1改為曲頂也是方向不對，白2長
後黑3還是要接上成為愚形，以後白有A位和B位兩處的
後續手段，黑棋苦於應付。

第四十型　白先

　　圖一　白先　白1打入，黑棋角部當然要有充分準
備，黑2擋下，白棋向什麼方向逃出呢？

圖一　白先

圖二　失敗圖

　　圖二　失敗圖　白1向下長，黑2扳後白3只好曲，接著黑充分利用▲一子黑棋，在4位扳，黑6粘上後白7還要接上成為一團愚形，而且在時機允許時黑還可在A位夾。顯然是白1方向錯誤的結果。

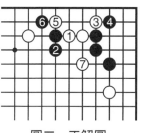

圖三　正解圖

　　圖三　正解圖　白1向左頂才是正確方向，黑2長，白3、5先向兩邊扳，然後於7位跳出，黑已無法封鎖白棋了。

第四十一型　黑先

　　圖一　黑先　白棋在◎處將黑棋斷成兩處，黑棋不管在A位或B位打，白即長出正好達到了目的，黑棋要利用白角尚未淨活的缺陷處理好自己的兩塊棋，但從哪個方向入手呢？

　　圖二　失敗圖　黑1先在右邊扳，白2扳後黑3接是後手，白4得到先手到上面扳，白6接後黑7還要補斷頭，白8得以先手長出，以後A、B兩處必得一處，黑棋

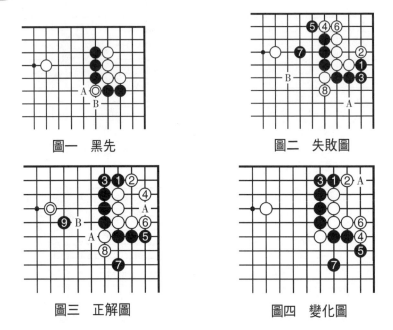

<div align="center">圖一　黑先　　　　　　　圖二　失敗圖</div>

<div align="center">圖三　正解圖　　　　　　圖四　變化圖</div>

難以兼顧。

　　圖三　正解圖　黑1在上面向裡扳才是正確方向，黑3接後白4補斷，黑5在右邊立下，白6為防黑A位靠不得不擋。黑7跳出，白8長時黑9跳，白棋中間兩子反而成了孤棋，而且◎一子白棋也受到影響。白8如在A位長，則黑即B位跳，白依然不理想。

　　圖四　變化圖　圖三中白4不在上面補而到下面扳，對應至黑7後白角上有被黑在A位夾的威脅，而黑棋外面已經補強。

第四十二型　白先

　　圖一　白先　顯然這不是實戰中下出來的，而是排出來的趣味題，中間一子白棋要逃出當然是可以的。

圖一　白先　　圖二　失敗圖　　圖三　正解圖

圖二　失敗圖　白1向右沖，黑2擋，白3又向下沖，以下左沖右突，白5、7位打，至白15打，黑16長後白已無法突圍，顯然是白1沖方向失誤所致。

圖三　正解圖　白1先向上沖才是正確方向，黑2只有退，黑如在11位擋，則白A位沖即可逃出。白3又向左沖，黑4也只有退。白5再沖，黑6擋，白7斷，黑8緊氣，白9打後再於11位打，白棋逸出。

第四十三型　白先

圖一　白先　這一題很簡單，就是白如何利用◎一子白棋在A位或B位斷才能獲得相當利益。

圖二　失敗圖　白1在一路向左邊扳是方向錯誤，黑2打，白3到右邊斷，黑4接上後白5到上面打，黑6提後成為劫爭，白棋不能算成功。

圖一　白先

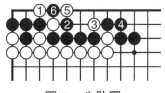

圖二　失敗圖

圖三　正解圖　白1當然不能在A位斷，如斷則黑在1位接白棋就沒有後續手段了。白在黑▲一子左邊斷方向正確，黑2打時，白3在上面扳，黑4打，白5接上後成為「金雞獨立」，黑左邊四子被吃。

圖四　參考圖　白1向右邊長方向也不對，至白5斷時黑6打方向正確，如在A位打，則白即於B位扳，角上數子黑棋被吃。

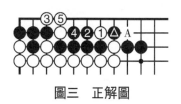

圖三　正解圖

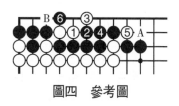

圖四　參考圖

第四十四型　白先

圖一　白先　白在◎位斷，黑棋必然是A、B兩處選一處打，但是只有一處方向是正確的，如何選擇呢？

圖二　失敗圖　黑1在上面打，白2長出後黑3只好虎，否則白A位吃黑一子。白4曲下後黑5仍要渡過，白6尖後下面三子黑棋被吃，損失慘重。這全是黑1打方向錯誤所造成的結果。

圖三　正解圖　黑1在白◎一子左邊打才是正確方向，白2立，黑3擋下，白4曲，黑5扳後形成典型的「大頭鬼」的下法，至黑15接角上白子已被全殲。

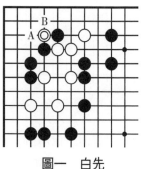

圖一　白先

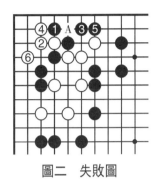

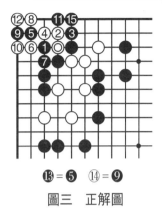

圖二 失敗圖

⑬＝❺ ⑭＝❾

圖三 正解圖

第四十五型 黑先

圖一 黑先 本題的關鍵是黑棋從什麼方向下手才能吃掉中間五子◎白棋，要注意的是僅一路之差就可能達不到目的。

圖二 失敗圖 黑1飛起企圖枷住白棋，然而白2位尖是一手妙棋，黑3只好扳，於是白4扳，以後A、B兩處白必得一處可以逸出中間五子。

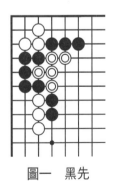

圖一 黑先

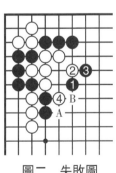

圖二 失敗圖

圖三 正解圖 黑1在圖二的黑1下一路跳，雖僅差一路卻是正確的方向，白2飛出，黑3跨是好手！白4沖

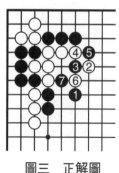

圖三　正解圖

圖四　變化圖

時黑5擋住，白6打，黑7挖形成倒撲，白數子被吃。

　　圖四　變化圖　黑1跳時白2改為靠，黑3即扳，白4扳時黑5挖打，白6長，黑7就打，白8接，黑9征吃白子。

第四十六型　白先

　　圖一　白先　黑棋在▲位扳企圖渡過，此時正是白棋逆襲的機會，但一定要把握住行棋方向。

　　圖二　失敗圖　白1在黑▲一子右邊扳顯然是方向失誤。黑2打，白3只有接上，黑4接後已經左右連通，白無所得。

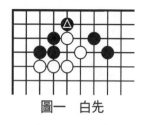

圖一　白先

圖二　失敗圖

　　圖三　正解圖　白1在黑▲一子左邊斷才是正確方向，黑2退為正應，白3、5搶到了先手機會，因為此時白要在A位補一手才行。如白直接在3、5扳粘，那黑棋可

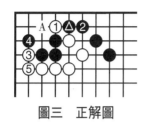

圖三　正解圖

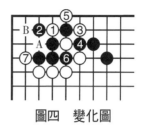

圖四　變化圖

以脫先。

圖四　變化圖　白1斷時黑2打頑強抵抗，白3就到右邊打，當黑6打時白7到左邊扳打形成劫爭。黑如A位接則白B位夾。

第四十七型　黑先

圖一　黑先　白棋在◎位夾大有欺著的味道，但是黑棋如應付的方向失誤，則白最少可得到官子便宜。

圖二　失敗圖　黑1立下企圖阻渡，可惜方向不對，白2長，黑3捨不得兩子黑棋接上，被白4沖出，黑棋幾乎崩潰。而黑1如在2位虎則方向也不好，被白1位打渡過官子便宜不小。

圖三　正解圖　黑1在上面扳才是正確方向，以後白怎麼走也不

圖一　黑先

圖二　失敗圖

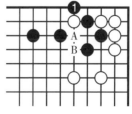

圖三　正解圖

能逃出了，黑如在 A 位沖則白可 B 位擋。黑 1 這手棋看似簡單，但對初級棋手來說卻是應該掌握的手筋和方向。

第四十八型　黑先

圖一　黑先　黑棋從哪個方向行棋才能最大限度地發揮黑棋⚫兩子的效率？

圖二　失敗圖　黑 1 在上面打是方向不明，白 2 長後黑 3 不得不接，白 4 當然接上，上面黑三子動彈不得了。

圖三　正解圖　黑 1 在白◎一子外面打，方向正確！白 2 立時黑 3 貼下，白 4 只有曲出，黑 5 尖形成所謂的「方朔偷桃」形，以下 A、B 兩處必得一處。這也是初級棋手應掌握的一種手筋。

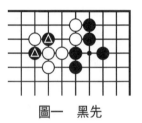

圖一　黑先

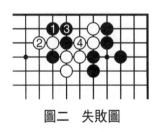

圖二　失敗圖

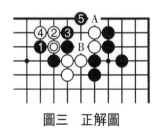

圖三　正解圖

第四十九型　黑先

圖一　黑先　上面四子黑棋逃出白棋包圍的關鍵是從什麼方向逃，雖是一路之差但結果完全不同。

圖二　失敗圖　黑 1 在左邊跳出，白 2 沖，黑 3 向外沖時白 4 擋住，黑棋已玩完了。這完全歸咎於黑 1 的方向

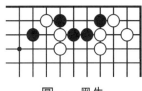

圖一 黑先

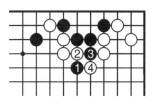

圖二 失敗圖

錯誤。

圖三　正解圖　黑1在右
邊跳出才是正確方向，白2沖，
黑3依然沖出，現在白4擋就不
行了，以下黑5、白6至黑9，白
被全殲。

圖三 正解圖

第五十型　黑先

圖一　黑先　角上三子黑棋▲要想逃出當然是要吃掉
中間數子白棋，但從什麼方向動手是個問題。

圖二　失敗圖　黑1在下面向裡面扳，白2置之不
理，直接到上面緊黑三子的氣，黑3在外面打是無用之
棋，白4已吃上面三子黑棋了。這是黑1方向失誤所致。

圖三　正解圖　黑1從上面向下面扳才是正確方向，

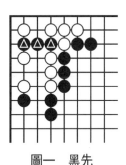

圖一 黑先

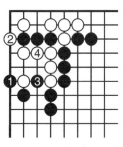

圖二 失敗圖

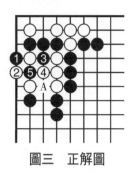

圖三　正解圖　　　　　　圖四　變化圖

白2打後黑3沖，白4只有擋，黑5提劫。白4如改為5位接，則黑即A位打，白中間三子接不歸被吃。

圖四　變化圖　　黑1扳時白2接上，黑3再於下面扳，白4阻渡，黑5即到中間挖，白6提黑1一子，黑7沖時中間三子白棋還是接不歸被吃。

第五十一型　黑先

圖一　黑先　　白棋在◎位紐斷，黑棋從什麼方向應才是正確方向？

圖二　失敗圖　　黑1向自己子力強的方向長有點失誤，白2打後再於4位虎，黑5曲，白6扳時黑7還要補上一手，白得到了先手到左邊8位拆二，白棋左右都得到了安定，黑棋不爽。

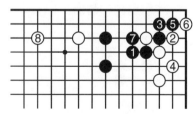

圖一　黑先　　　　　　圖二　失敗圖

圖三 **正解圖** 黑1在上面打才是正確方向，白2長，黑3在下面壓，白4打後不得不在6位補上一手，黑棋得到了寶貴的先手在7位夾擊白◎一子，可以滿意。

圖四 **變化圖** 黑1在左邊打白一子方向也不佳，白2立，黑3貼長，白4曲是棄子，黑5為防雙打不得不接，白6立下後至白10搶得了先手到左邊12位拆二，而且黑棋有重複之嫌。結果與圖二大同小異，黑棋不爽！

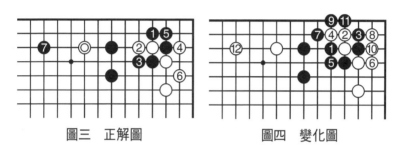

圖三 正解圖　　　　　圖四 變化圖

第五十二型　白先

圖一 **白先** 白棋◎兩子要渡回到右邊角上就要行棋方向正確。

圖二 **失敗圖** 白1從角上向裡扳，黑2是防止白棋在此渡過，白3接後黑4緊氣，白四子已被吃。

圖一 白先

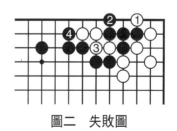

圖二 失敗圖

圖三　正解圖　白1在一路從左向右扳才是正確方向，黑2提白一子，白5打後白兩子已經接回。

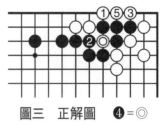

圖三　正解圖　❹＝◎

第五十三型　黑先

圖一　黑先　白兩子將黑棋分成兩處，要想連成一片，關鍵是吃掉白◎一子才行。黑如在A位雙打，則白即於B位長出，黑棋很難再處理好了。那黑棋應從哪個方向下手呢？

圖二　失敗圖　黑1在左邊打白子，白2接上後黑3企圖枷住白三子，但白4沖後再於6位打，黑7、9利用「滾打包收」，白10接後黑11扳，白12扳，黑只有13位退，白14再長一手，黑15仍要退，至此黑右邊三子黑棋●已被吃。這是黑1方向不對所致。

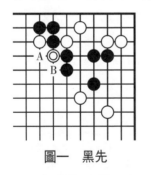

圖一　黑先

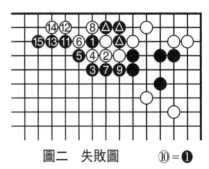

圖二　失敗圖　⑩＝❶

圖三　正解圖　黑1虛罩是出人意料的方向，白2仍然接上，黑3再飛封似鬆實緊，雖然白4、6左沖下突，但至黑9白已被全殲。

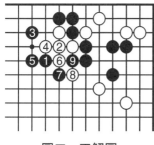

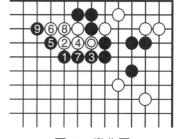

圖三　正解圖　　　　　　　　　圖四　變化圖

圖四　變化圖　黑1虛罩時白2改為尖頂，黑3打，由於白◎一子是棋筋不能被吃，所以白4只好接上，黑5扳，白6扳時黑7打，白8接上後黑9扳，白數子已無法逃出。可見黑1方向之正確。

第五十四型　黑先

圖一　黑先　黑棋被分成三處，而且中間三子僅三口氣，而右邊兩子也岌岌可危，黑棋只有吃掉上面白棋才能連成一片，問題的關鍵是從什麼方向入手！

圖二　失敗圖　黑1在角上向上曲，白2就向左邊扳，等黑3擋時白4到下面緊氣，黑5打，白6打時黑7只有提，白得到先手到下面8位緊氣，黑雖在角上活了，但中間三子被吃，還算失敗，可見黑1方向不對。

圖三　正解圖　黑1到上面點才是正確方向，白2向

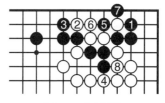

圖一　黑先　　　　　　　　　圖二　失敗圖

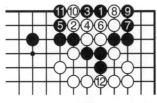

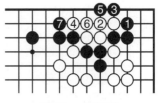

圖三　正解圖　⑬=❶　　　　　圖四　參考圖

左扳是要長氣，但黑3在上面併是妙手，白4接後黑5曲，白6接後黑7曲，白8打後黑9打，以下雙方均在緊氣，至黑13撲入白棋被吃。這是有名的「黃鶯撲蝶」（又叫「蒼鷹搏兔」）的下法。

　　　　圖四　參考圖　在圖二中黑1扳時白2接是惡手，黑3扳，白4向左扳，黑5打後在7位曲下，白被全殲。

第五十五型　黑先

　　　　圖一　黑先　黑棋▲四子被包圍在白棋內部，如何才能突圍？這就要看黑棋在什麼方向下子了。

圖一　黑先

　　　　圖二　失敗圖　黑1在右邊硬沖，白2擋，黑3接，白4正好征子，黑方向有誤造成全軍覆沒。黑3如直接接也是被征吃。

　　　　圖三　正解圖　黑1在白棋右邊靠出才是正確方向，白

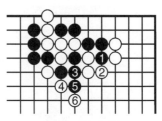

圖二　失敗圖

2提黑▲一子是正解，黑3得以逃出上面四子。

　　　　圖四　變化圖　黑1靠時白2斷，無理！黑3馬上接

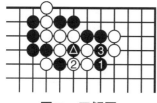

圖三　正解圖

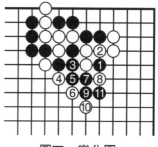

圖四　變化圖

上，白4征子時雙方交換至黑11，因為有黑①一子正好反打白8，白棋征子不利，全盤崩潰。

第五十六型　白先

圖一　白先　黑白雙方在上面緊氣，黑有三口氣，白雖也是三口氣，但內有一子黑棋▲伏兵，如白棋方向失誤則白棋反而被吃。

圖二　失敗圖　白1從右邊開始緊方向錯了，黑2尖，好手！白3打時黑4接上，白5只有在外面打，黑6接上後白棋全玩完了。

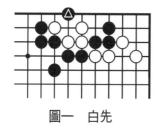

圖一　白先

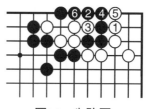

圖二　失敗圖

圖三　正解圖　白1尖是好手，方向正確。黑2擋，白3開始緊氣，黑4擠入，白5在外面打倒撲黑四子。

圖四　變化圖　白1尖時黑2向角裡曲企圖長出氣來，白3扳，黑4也扳，白5立後黑棋仍然是三口氣。黑6

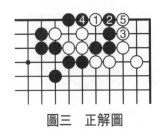

圖三　正解圖

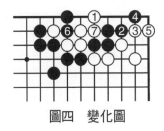

圖四　變化圖

擠入後白7團，正好快一口氣吃黑棋。

第五十七型　黑先

圖一　黑先　白棋在◎位斷，黑棋第一手當然在A位打，如在B位打，則白A位長出後黑棋立即崩潰。問題是黑A位打、白B位打後黑棋該向什麼方向行棋？

圖二　失敗圖　黑1在白子◎左邊打是必然的，白2立下後黑3跟著擋卻是下錯了方向，白4曲後黑5尚要補斷，黑棋沒有什麼便宜。

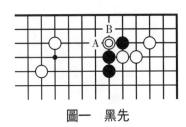

圖一　黑先

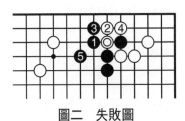

圖二　失敗圖

圖三　正解圖　當白2立時黑3到左邊碰才是正確方向，白4不得不曲，黑5扳逼白6退後再7位長出，黑棋暢通。這就是黑3方向正確的結果。

圖四　參考圖　黑3碰時白4扳，無理！黑5就在右邊立下，白6曲時黑7擋，白三子被吃。

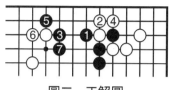

圖三 正解圖

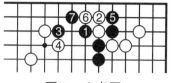

圖四 參考圖

第五十八型 黑先

圖一 黑先 黑棋被白棋◎兩子一分為二，黑棋的任務就是從正確的方向吃掉這兩子以連成一片。

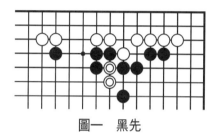

圖一 黑先

圖二 失敗圖 黑1直接枷顯然方向不對，白2先向左邊沖，黑3擋，但白4打後白6、白8一路邊打邊沖到白10已突圍而出。

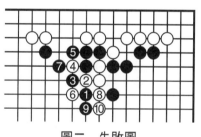

圖二 失敗圖

圖三 正解圖 黑1從上面向下飛封才是正確方向，白2尖，黑3扳，白4扳時黑5打，白6接仍不行，黑7正好打吃。

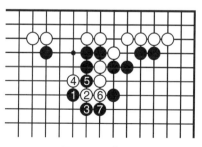

圖三 正解圖

圖四　參考圖　黑1在下面飛封也是方向失誤，白2曲，黑3扳時白4可以扳，因為有A位的雙打黑5不得不退，白6跨出，黑棋仍被分為兩處，不爽。

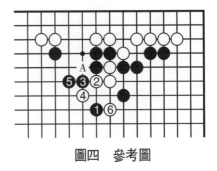

圖四　參考圖

第五十九型　白先

圖一　白先　白棋◎四子被圍在裡面，但有「硬腿」可以利用，只要方向正確就可以在左邊生出棋來吃去黑子而逸出。

圖二　失敗圖　白1、3從下向上沖太隨手，黑2、4接上後黑有七口氣，白僅四口氣，顯然白棋被吃。

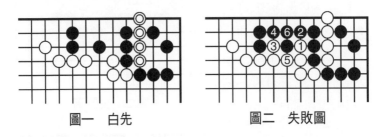

圖一　白先　　　　　　圖二　失敗圖

圖三　正解圖　白1到裡面靠是出人意料的方向，黑2接，白3沖後黑4擋，白5利用◎一子「硬腿」尖渡，黑中間五子已經被吃。

圖四　變化圖　白1靠時黑2改為頂，白3就到上面扳，還是利用了白◎一子，以後A、B兩處白必得一處，可吃去黑子。

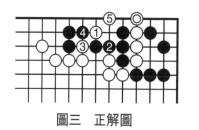

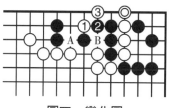

圖三　正解圖　　　　　　　　圖四　變化圖

第六十型　白先

　　圖一　白先　黑棋●三子將白棋分成兩處，白棋當然要設法吃去這三子才能連成一片，但從什麼方向下手才能達到目的呢？要強調一下因為白棋征子不利，所以A位征子不成立。

　　圖二　失敗圖　白1直接在下面罩考慮不周，黑2長出，白3扳，對應至黑6白上面三子反而被吃。

　　圖三　正解圖　白1先在右邊打才是正確方向，黑2曲，白3封也是一手方向正確的棋，結果對應至白7接黑被全殲。

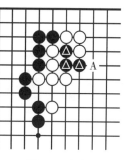

圖一　白先

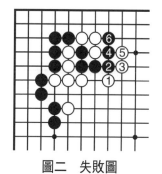

圖二　失敗圖

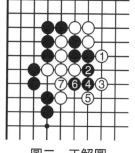

圖三　正解圖

第六十一型　黑先

圖一　黑先　白棋在◎位紐斷黑棋，按棋理所謂「扭十字向一邊長」的說法，黑棋當然是長，關鍵是向什麼方向長才是正確方向。

圖二　失敗圖　黑1向右邊長，白2拉回兩子，黑3僅僅吃得白一子而已，對上面白棋幾乎沒有任何威脅。

圖三　正解圖　黑1在角上向上長才是正確方向，白2退回，黑3仍然可以吃白一子，而且白棋尚未淨活，還要處理。

圖四　變化圖　當黑1立時白2改為在右邊立下，黑3馬上曲，上面白棋全軍覆沒，黑收穫更大。

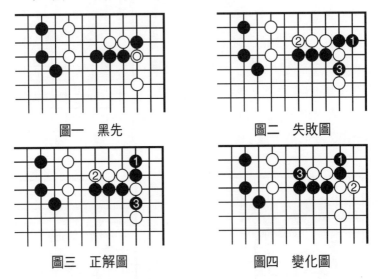

圖一　黑先　　　　　　　圖二　失敗圖

圖三　正解圖　　　　　　圖四　變化圖

第六十二型　黑先

圖一　黑先　白棋在◎位斷，不可否認黑棋想吃掉白

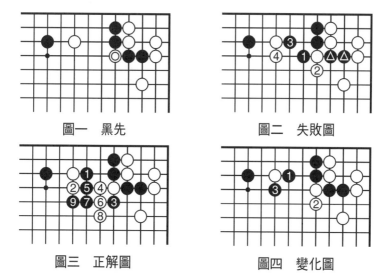

圖一 黑先　　　　圖二 失敗圖

圖三 正解圖　　　　圖四 變化圖

子是不可能的，而且要求兩邊黑棋都要也很難辦到，問題是從哪個方向行棋才能獲得最大利益。

圖二 失敗圖 黑1直接到白子左邊打，白2長出後黑3虎，白4長出後右邊兩子黑棋▲已經嗚呼，而左邊四子黑棋也未安定，黑棋不爽。黑如改為2位打，則白在1位長，黑棋更壞。

圖三 正解圖 黑1先到左邊碰才是正確方向，白2挺起，黑3再打，白4長時黑5沖出，白棋只有按黑棋指定的路線沖出，黑9曲。黑棋雖放棄了右邊三子，但左邊獲利不小，這正是黑1方向正確的結果。

圖四 變化圖 黑1碰時白2長出，黑3就扳，結果和圖三大同小異。

第六十三型　黑先

圖一 黑先 白◎點，所謂「逢方必點」。黑棋從什

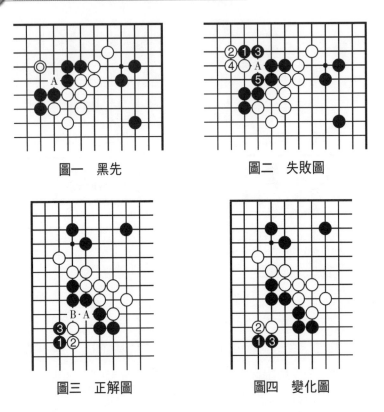

圖一　黑先　　　　圖二　失敗圖

圖三　正解圖　　　　圖四　變化圖

麼方向應才不至於吃虧？如在A位接未免太無能了。

　　圖二　失敗圖　黑1托是方向有誤，白2扳後黑3退，白4接時黑5仍要接上。黑如A位頂方向亦不佳，白即1位立，黑無根據地。

　　圖三　正解圖　黑1到左邊虛枷是左右逢源的妙手，方向正確！白2擋，黑3退回。白不能A位斷，如斷則黑即B位打，白棋不行。

　　圖四　變化圖　黑1虛枷時白2如在上面擋，無理！黑3擋住後白兩子被吃。

第六十四型 黑先

　　圖一　黑先　白棋在◎位碰本來是成立的，黑棋不能用強，要求把損失減到最少。

　　圖二　失敗圖　黑1在下面扳有點過強，白2平，黑3只好接上，白4扳過，黑角上損失慘重。

　　圖三　正解圖　黑1在上面扳才是正確方向，白2取得了相當利益見好就收，所以退回是正應。黑3平保住了角上的空，可以滿意。

　　圖四　參考圖　黑1在上面扳時白2平是貪心，黑3

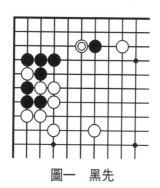

圖一　黑先

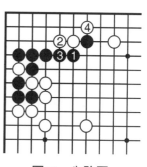

圖二　失敗圖

圖三　正解圖

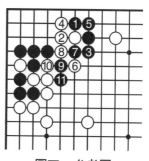

圖四　參考圖

長出，白4、黑5後白6跳出，但黑7沖後對應至黑11長，白上面三子已經被吃，損失巨大。

第六十五型　白先

圖一　白先　右邊數子白棋形狀不佳，但又不能隨便棄去，如被吃或者棋形太重都將造成全局被動，那白棋應向什麼方向行棋呢？

圖二　失敗圖　白1虎是常用的做活手段，黑2扳，白3虎是一味委曲求全，黑4飛封，白只好在5位立下求活，但外勢盡失，全局黑棋主動。這全是白1方向失誤所致。

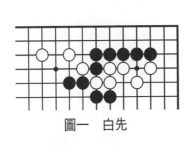

圖一　白先

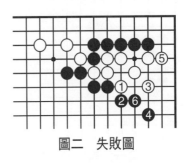

圖二　失敗圖

圖三　正解圖　白1向下跳出才是正確方向，是輕靈的一手妙棋。黑2擠，白3接後黑4打，白5雙，結果白棋出頭舒暢堅實，而中間四子黑棋成了孤棋將成為白棋攻擊的對象，全局白棋主動。

圖四　參考圖　白1到上面接也是在求活，小氣了，方向錯誤。黑2在下面飛加強了外面四子，而且逼白棋做活，對應到白5，和圖二大同小異。

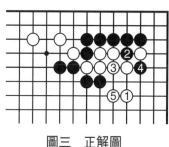

圖三 正解圖

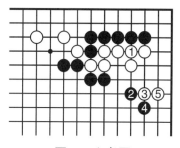

圖四 參考圖

第六十六型 黑先

圖一 黑先 當黑在▲位靠時白棋到上面◎位扳應，這就給黑棋可乘之機，但黑從什麼方向落子呢？

圖二 失敗圖 黑1到上面紐斷，白2打，黑3在下面打，白4提後黑棋頂多得到了一個外勢而已，沒有得到更大利益，可見黑1方向不對。

圖三 正解圖 黑1在上面飛下才是正確方向，白2擋後黑3斷，以後A、B兩處黑必得一處，不只掏了白棋的空，白棋還有死活問題。

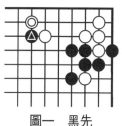

圖一 黑先

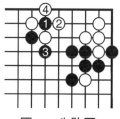

圖二 失敗圖

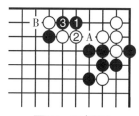

圖三 正解圖

第六十七型　黑先

圖一　黑先　白棋在◎位托企圖搜去黑棋根據地，使之成為浮棋，但有過分之嫌，只要黑棋對應方向正確，黑棋就可得到安定。

圖二　失敗圖　黑1在上面頂方向有問題，白2退，黑3補斷頭，白4退後黑角幾乎沒有眼位成了浮棋，將受到白棋猛烈攻擊。

圖三　正解圖　黑1先在白◎子下面扳才是正確方向，白2斷時黑3尖頂，白4只有退，黑5打吃白一子，已成活形。

圖一　黑先

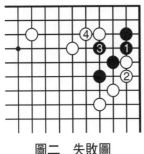

圖二　失敗圖

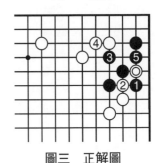

圖三　正解圖

第六十八型　黑先

圖一　黑先　此題目的很明顯，黑棋應從什麼方向入手才能吃去白◎兩子，以達到上下和中間的黑棋連成一片。

圖二　失敗圖　黑1在三子黑棋左邊硬沖，白2長，

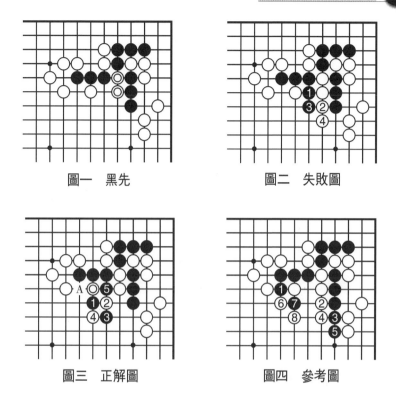

圖一　黑先　　　　　　圖二　失敗圖

圖三　正解圖　　　　　圖四　參考圖

黑3、白4後中間數子黑棋雖然逃出，但右邊三子黑棋已死，而且中間黑子還要逃孤，顯然黑1方向不對。

　　圖三　正解圖　黑1在白棋◎一子下面夾才是正確方向，白2只好尖應，黑3扳是好手，白4打時黑5擠入，白右邊兩子接不歸被吃，黑棋三塊得以連通。白2如5位接，則黑A位沖，白無法逃出。

　　圖四　參考圖　黑1改為在左邊沖，白2就到右邊壓黑三子，黑3逃，無理！白4再壓一手，然後到6位擋，黑7打時白8反打，中間黑子被全殲。

第六十九型　白先

圖一　白先　黑白雙方在拼氣，而黑棋有八口氣，白棋的氣好像不多，然而白棋形狀很有彈性，如行棋方向正確還是可以吃掉黑子的。

圖二　失敗圖　白1在角上立下企圖長氣或做活。而黑2點正是所謂「老鼠偷油」的手筋。白3只好接上，白棋只剩下五口氣，就算白在A位接一手也只有六口氣，顯然白將被吃。

圖三　正解圖　白1到裡面尖才是正確方向，黑2不得不扳，白3團又是一手好棋逼黑4破眼，以下黑6撲後

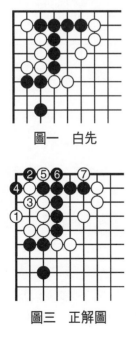

圖一　白先

圖三　正解圖

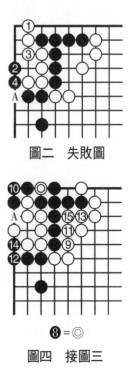

圖二　失敗圖

❽＝◎

圖四　接圖三

白7扳入，形成「有眼殺無眼」，黑棋被吃。

　　圖四　接圖三　此圖不過是演示一下雙方緊氣的經過而已，至白15後黑棋A位不能入子將被吃。

第七十型　黑先

　　圖一　黑先　黑棋被分為左右兩處，從什麼方向下手才能吃掉白◎兩子使兩塊黑棋連成一片呢？否則左邊數子黑棋將光榮捐軀！

　　圖二　失敗圖　黑1在中間刺，白2接上，黑3擠，白4接上後黑5挖，但白6打後再於8位接上，黑棋已經無法連回了。

　　圖三　正解圖　黑1在中間嵌入是出人意料的方向，白2在右邊打，黑3再多棄一子，白4接，黑5斷，白6不得不接上，黑7就到上面打，黑9接上後斷下上面兩子白棋，兩塊黑棋得以連通。在這裡再強調

圖一　黑先

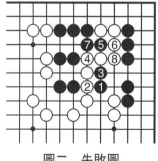

圖二　失敗圖

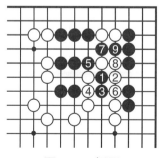

圖三　正解圖

一遍，中間也是一種方向，不可忽視。

　　圖四　變化圖　當黑3長時白4改為在右邊接，黑5就改為在右邊斷，白6只好接上，黑7打後上面兩白子已經被斷下，黑棋反而得到了先手。

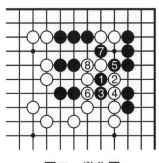

圖四　變化圖

第三章 定石的方向

一盤棋的形勢取決於在佈局時定石運用是否得當，而定石的運行方向更是關鍵。如在「雙飛燕」的「壓強不壓弱」和「三·三」定石中，「向無子方向長，向有子方向飛」等均是強調方向的。

如果沒有準確地掌握定石中的勢和利，方向反了就不能發揮定石的作用。

第一型 黑先

圖一 黑先 這是白1對黑星位小飛掛，黑2二間低夾，白3在另一邊高掛，黑棋要在A位和B位兩個方向做出選擇。

圖二 失敗圖 黑1壓住左邊一子白棋，白2扳，以下至黑7扳是定石的一型。白棋已經得到了安定，而黑△

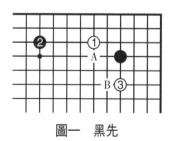

圖一 黑先

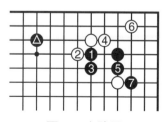

圖二 失敗圖

一子卻沒有發揮任何作用，甚至可能成為白棋攻擊的對象。可見黑1方向有問題。

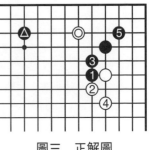

圖三　正解圖

　　圖三　正解圖　黑1壓下面一子白棋才是正確方向，因為白◎一子在黑▲一子夾擊下相對較弱，正是「壓強不壓弱」的道理。白2扳後至黑5守角，也是定石之一，白◎一子暫時不能活動，黑棋主動。

第二型　黑先

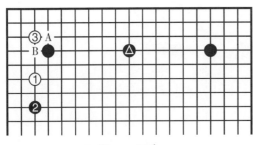

圖一　黑先

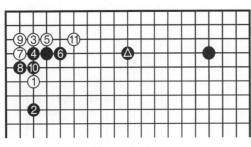

圖二　失敗圖

圖一　黑先

　　白1掛，黑2一間低夾，白3點「三‧三」，黑棋應先選擇A位或B位擋的哪個方向才正確？要注意黑是「三連星」佈局，中間有一子黑棋▲。

圖二　失敗圖

　　黑4在下面擋，白5長至白11是常見定石，結果

白11正好掏去黑
上面的空，黑▲一
子失去了作用，顯
然黑4方向錯誤。

　　圖三　正解圖

　　黑4在白3右
邊擋才是正確方
向，以下對應至黑
8飛起也是定石之
一，黑棋成外勢正
好和右邊一子黑棋
▲相呼應形成大模
樣。

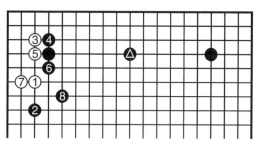

圖三　正解圖

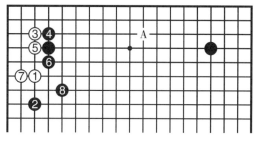

圖四　參考圖

　　圖四　參考圖

　　當黑是「二連星」佈局、白1點「三・三」時再使用
這個定石就不合適了。因為黑8飛是後手，白8得到先手
可在A位一帶分投，黑棋外勢頓時失去了光彩。

第三型　白先

　　圖一　白先　這是白2
對黑星位小飛掛的一個定
石，當黑7頂時白棋應該選
擇什麼定石才是正確方向
呢？請注意右邊一子黑棋
▲。

　　圖二　失敗圖　黑1尖

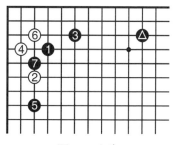

圖一　白先

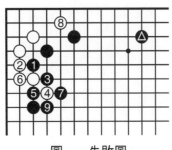

圖一　失敗圖

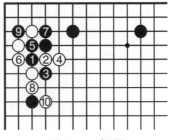

圖四　正解圖

頂時白2在左邊托，進行到黑9提白子後黑棋形成強大厚勢，而且和右邊一子黑棋▲遙相呼應，白棋顯然不爽。如▲一帶是白子則白優。

　　圖三　正解圖　白2嵌入是在對方得到外勢後可以形成大模樣時常用的定石，白棋走到外面來對抗黑棋才是正確方向。

第四型　白先

　　圖一　白先　白◎在三三，黑1尖沖，白棋要在A、B兩個方向中選出一個正確方向。

　　圖二　失敗圖　白2向左邊長沒有注意到左邊一子黑棋▲，當白4按定石飛出時，黑不在A位拆，而是到上面5位曲下，與黑▲一子相配合恰到好處，白棋不佳！

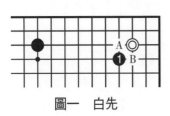

圖一　白先

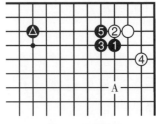

圖二　失敗圖

圖三 正解圖 白2在右邊長才是正確方向，白4飛出後正對黑⬤一子，顯然這一子⬤的效率大大降低了。所以有棋諺曰「向（對方）無子方向長，向（對方）有子方向飛」。

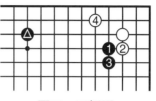

圖三 正解圖

第五型 白先

圖一 白先 這是小目低掛、一間高夾定石的一型，在此形勢下黑棋選擇這個定石並不合適，因為外面兩子黑棋和角上失去了聯絡。此時白棋面臨著A、B兩處在哪一處打的方向選擇。

圖二 失敗圖 白1選擇了在下面打，黑2接上後白3只有接上，黑4扳和右邊一子黑棋⬤聯絡上，白棋不理想。

圖三 正解圖 白1到右邊打才是正確方向。因為黑在A位扳、白B位退不可能連回黑⬤一子。而上面黑C位打，白D位反打，右邊一子黑棋反而會受傷。

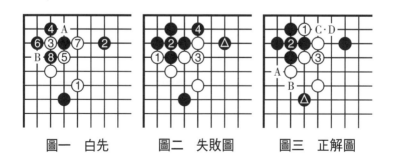

圖一 白先　　　　圖二 失敗圖　　　　圖三 正解圖

第六型　黑先

　　圖一　黑先　這是白1低掛，
黑2一間低夾，白3在另一面高掛
的定石，對應至白7托，此時黑應
從哪個方向應才正確？

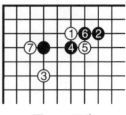

圖一　黑先

　　圖二　失敗圖　黑1向角裡扳
方向大謬，白2在中間打，黑3
長，白4在上面打，以下至白10立黑棋幾乎崩潰，白已奠
定全盤勝局矣。

　　圖三　正解圖　黑2到右邊打吃白◎一子才是正確方
向，白3進角，形勢兩分雙方均可接受，黑棋脫先或酌情
於A位長出均可。

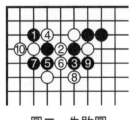

圖二　失敗圖

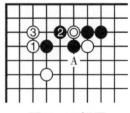

圖三　正解圖

第七型　黑先

　　圖一　黑先　這是黑▲二間高夾後形成的形狀，白1
沖，黑2曲，白3斷，黑棋應從什麼方向行棋才可以得到
滿意結果？

　　圖二　不充分　黑1在上面立下是重角上實利的下
法，白2虎護斷，黑3打，白4、6是棄子，黑5、7貼下，

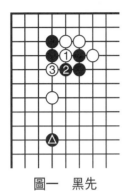

圖一　黑先

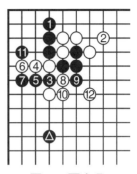

圖二　不充分

白8斷，黑9打，白10接上後黑11當然要去角上吃三子白棋，白12枷後得到了雄厚的外勢，下面一子黑棋黯然失色。可見黑棋不充分。

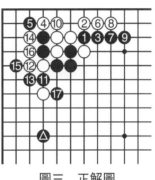

圖三　正解圖

圖三　正解圖　黑1到右邊斷方向正確，白2只有在二路爬，到白10做活，黑11再於下面打，白16提黑兩子，黑17虎後形成厚勢，黑▲一子熠熠生輝，全局大優。

第八型　黑先

圖一　黑先　此為白小目黑棋高掛，白一間低夾黑小尖後白在◎位飛出，現在輪黑下從什麼方向入手關係到黑棋的得失。而白◎有欺著之意，黑棋不能上當。

圖一　黑先

　　圖二　失敗圖　黑1到角上托是方向失誤，白2扳，黑3斷，以下是黑棋在順著白棋安排的路線行棋，結果好像是白得實利黑得外勢，但是經過黑▲一子和白◎一子的交換黑明顯吃虧了。

　　圖三　正解圖　黑1到白棋的下外面擋才是正確方向，白2、4、6和黑3、5是必然對應。黑7點入是妙手，白8無奈打吃，黑9拉回，白棋所得不多，而且白◎一子有重複之嫌！

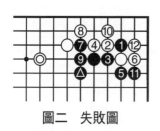

圖二　失敗圖

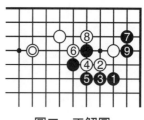

圖三　正解圖

第九型　黑先

　　圖一　黑先　這是星定石的一型，但是比較少見，如今對應至白15斷，黑棋應向什麼方向行棋才不至於吃虧？

　　圖二　失敗圖　黑1到角上吃住白兩子，白2也到外面吃去黑兩子，白棋外勢可觀，而黑▲一子更覺孤單，顯然白好。

　　圖三　正解圖　黑1到上面曲打，雖然有俗手之嫌，卻

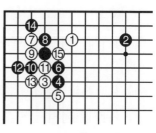

圖一　黑先

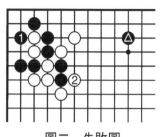

圖二　失敗圖　　　　　　　圖三　正解圖

是正確方向，因為黑▲兩子是手筋不能隨便放棄。白2接時黑3跳出，白4至白8吃左邊兩子黑棋，白10補斷是不得已，黑11雙後和右邊一子黑棋◎相呼應恰到好處。結果是兩分。

第十型　黑先

圖一　黑先　這是小目低掛、二間低夾後進行到此白棋脫後的棋形。現在輪黑下，從什麼方向對白棋進行攻擊才能獲得利益？

圖二　失敗圖　黑1在左邊頂，白2立下後黑3只好補斷頭，雖然得到厚勢但落了後手。黑如在A位退，則白即於B位打，角上即是活形，可以脫先他投了。

圖三　正解圖　黑棋到右邊二路向角裡扳才是正確方

圖一　黑先　　　　　　　　圖二　失敗圖

向，白2只好頂，以下至白10
接是雙方正常對應，黑棋先後
獲得雄厚完整的厚勢。而且還
有黑A、白B、黑C、白D的先
手大官子。

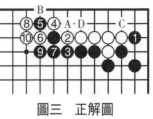

圖三　正解圖

第十一型　黑先

　　圖一　黑先　這是高目定石的一型，黑在●位尖時白
棋本手是在A位尖，但現在卻於◎位枷是一手欺著，此時
黑棋的對應方向很重要。

　　圖二　失敗圖　黑1沖後再3位沖是正常對應，但黑
5打卻出了方向問題，白6擠入打，黑7只有提白一子，
白8雙打，黑已無應手，大虧！

　　圖三　正解圖　黑5在上面斷才是正確方向，白6接
後黑7長出，白棋或多或少有A和B兩個斷頭的負擔，並
未得到什麼便宜。

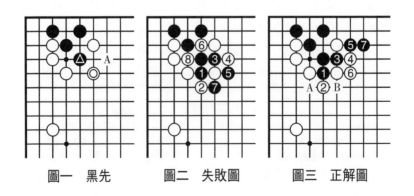

圖一　黑先　　　　圖二　失敗圖　　　　圖三　正解圖

第十二型　黑先

圖一　黑先　這是讓子棋中經常出現的一型，而白◎碰是一手欺著，黑棋從什麼方向應才不至於吃虧？

圖二　失敗圖　黑1隨手擋正中白計，白2扳，黑3斷越陷越深。至白4打成了白棋表演的道場，黑棋只有按白棋安排的路線行棋，對應到白26，白棋形成厚勢，收穫頗大。

圖一　黑先

圖二　失敗圖　⓱＝⑭

圖三　正解圖　黑1避其鋒芒到左邊虎讓白2曲出，這才是正確方向。黑3長，白4曲至黑11壓白棋沒有得到便宜，而黑還有A位扳搜根的下法，白棋不爽！

圖四　變化圖　當黑3長時白不在A位曲，而到下面4位扳，黑5就壓白◎一子，白6打後不得不在8位補斷頭，黑9扳後白◎一子已經枯死，而且兩邊均已安定，白棋眼位不明，當然黑好。

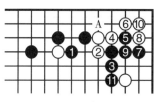

圖三　正解圖

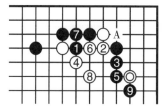

圖四　變化圖

第十三型　黑先

　　圖一　黑先　白棋一般在 A 位飛，但此時卻到左邊◎位靠，這不是欺著，也是定石的一型，黑棋從什麼方向應才合理呢？

　　圖二　失敗圖　黑 1 到上面扳是選錯了方向，經過交換至白 6 跳起後出頭舒暢，而且黑棋暫時還不能對白◎一子進行攻擊。

　　圖三　正解圖　黑 1 在下面扳才是正確方向，白 2 長，黑 3 接上後白 4 當然曲出，黑 5 順勢跳出，白 6 當然要跳，黑 7 搶到夾擊白◎一子，而且左邊四子白棋也未安定，顯然黑棋成功。

　　圖四　參考圖　圖二中白 2 扳時黑 3 不在 6 位接而改

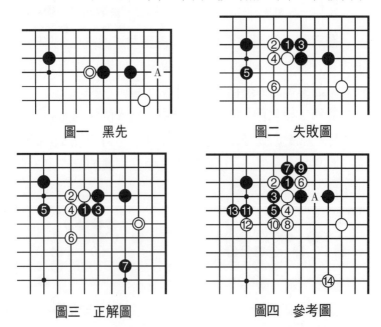

圖一　黑先　　　　　　　圖二　失敗圖

圖三　正解圖　　　　　　圖四　參考圖

為打，也是定石的變著，白4長，黑5壓時，白6到上面打後再8位長，黑9為防白A位打不得不打白6一子，對應至黑13長後，白直接到14位大飛，全局白棋形勢要優一些。

第十四型 黑先

圖一 黑先 這是星位壓靠定石，黑3扳時白棋一般在A位長或B位虎，如今卻在4位斷，大有欺著之意，黑棋從什麼方向應才不上當呢？

圖二 失敗圖 黑1向左邊立下，方向有問題。白4打後再6位飛起，尤其是當A位一帶有白子時，白棋將得到充分的擴張。

圖三 正解圖 黑1向角裡長才是正確方向，白2必然接上，以下對應雙方都是一氣呵成，至黑11白棋並沒有得到什麼便宜。而且黑以後有A位大官子。

圖四 參考圖 黑1改為向角裡尖，方向也不佳。以下雙方均為正常對應，要

圖一 黑先

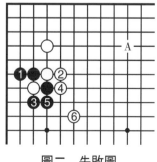

圖二 失敗圖

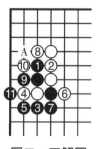

圖三 正解圖

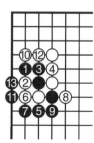

圖四 參考圖

注意的是時白棋角上比圖三要完整，而且黑棋少了圖三中A位官子的便宜，當然黑棋不爽。

第十五型 黑先

圖一 黑先 白棋按定石在A位頂，等黑B位長後再於1位斷，現在白直接在上面斷是欺著，黑棋應的方向如錯誤就要吃虧。

圖二 失敗圖 黑1在左邊打是方向失誤，白2立下後黑3接上，白4曲，白不必再和黑棋進行白A、黑B的交換了。而且白棋已經安定，黑左邊三子尚未安定，顯然白棋稍佔便宜。

圖三 正解圖 黑1到上面打才是正確方向，等白2長後黑3再頂，白只好4、6位吃黑1一子，黑5、7順勢沖下，白8無奈枷黑一子，顯然黑棋得利不少。

圖四 參考圖 黑1如果向右邊頂仍然是方向失誤，

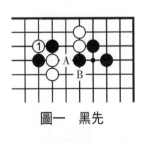

圖一 黑先

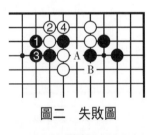

圖二 失敗圖

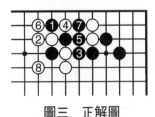

圖三 正解圖

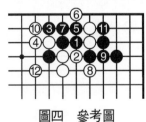

圖四 參考圖

白2當然斷開，以下對應至白12枷，和圖三對比即可看出白多了白8，外勢厚多了，所以黑棋不爽。

第十六型 黑先

圖一 黑先 白1掛角，黑2三間高夾，白3「雙飛燕」，黑4尖出後白5點入「三·三」，問題是黑棋應從哪邊攔？

圖二 失敗圖 黑1在下面擋，白2貼長，黑▲一子無法發揮作用，對白◎一子影響也不大，黑棋無所得，顯然黑1方向錯誤！

圖三 正解圖 黑1在左邊擋才是正確方向，白2長後黑3扳角，至白6尖出後黑7補上一著，白◎一子已經失去活力，黑所得實利不小。

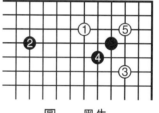

圖一 黑先

圖二 失敗圖

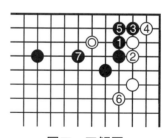

圖三 正解圖

第十七型 白先

圖一 白先 此為高目定石的一型，黑棋本應在A位或B位斷，現在於▲位跳，白棋如方向失誤則將吃虧。

圖二 失敗圖 白1向左長，黑2扳，白3斷勉強！

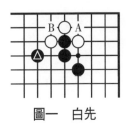

圖一　白先

圖二　失敗圖

黑4緊氣後以下是雙方騎虎難下，對應至黑16點是好手，黑18退回後白少一口氣被吃。這是白1方向錯誤所致。

圖三　正解圖　白1向角裡長才是正確方向，黑2接後白3接，黑4防白在此跳出，白5就到右邊飛，白好！

圖四　參考圖　圖二中白3改為沖，再5位打，白7打時黑8到右邊斷，黑10吃得角上一子大優。而且如黑棋征子有利，白7打時黑還可A位立，白棋更難應付。

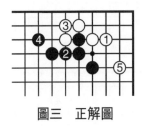

圖三　正解圖

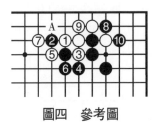

圖四　參考圖

第十八型　白先

圖一　白先　這是黑棋「三‧三」定石，黑本手是在A位小飛，可此時卻到⬤位拆二，明顯是欺著，白棋應手方向必須正確才不吃虧。

圖二　失敗圖　白1在黑⬤一子左邊擋方向有誤，上當！黑2挖，白3在右邊打後一直到白9虎，白棋顯然吃虧了，而且黑還有A位拆的餘地，就算黑⬤一子不能外

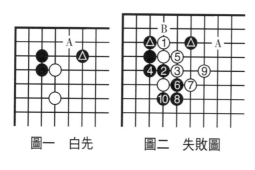

圖一　白先　　　　圖二　失敗圖

逃，黑還有B位官的先手大官子。

圖三　正解圖　白1在黑▲一子下面虎才是正確方向，黑2不得不曲，白3拆後黑棋被壓在三路，棋形也不舒暢。以後白還有A位長出，而黑仍要在B位補。黑如在A位打，則白C位接後黑又失去了D位打入的機會，所以結果是白好！

圖三　正解圖

圖四　參考圖

圖四　參考圖　圖二中黑2挖時白3改為在左邊打，黑4長，以下是雙方緊氣，其中黑10立是好手。對應至白15已落了後手，上面白四子少一口氣被吃。

第十九型　白先

圖一　白先　這是一個常用定石，白2高掛，黑3托，白4扳，黑5退後白或於7位接，或於A位虎，但此時白6脫先了，黑在7位斷，那白棋應該如何下呢？

圖二　失敗圖　白1向下長，黑2就向左邊長過去。結果是黑棋取得了相當實利，而下面兩子白棋成了孤棋將受到黑棋攻擊。這是白1方向錯誤造成的。

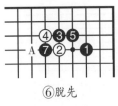

⑥脫先

圖一　白先

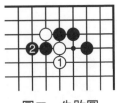

圖二　失敗圖

圖三　正解圖　白1向左
邊長才是正確方向，白棋棄去
◎一子到上面拆二已經安定，
局部好像白棋稍虧一點，但是
加上脫先的一手棋還是兩分。

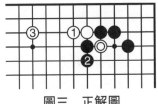

圖三　正解圖

第二十型　黑先

圖一　黑先　此為高目定石的一型，黑5扳時白6斷
形成了「紐十字」。棋諺云「紐十字向一邊長」，但向什
麼方向長就要斟酌了。

圖二　失敗圖　黑1向左邊長，白2就到右邊打後再
4位沖，黑5扳，白6斷，黑7為防雙打不得不接，白8長
出至黑11枷，白角實利太大，局部黑棋不利。這種下法
只有在左邊有相當形勢下才能運用。

圖三　正解圖　黑1先打一手等白2立後黑3再向下
長出，這「一打一長」也是對應

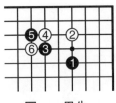

圖一　黑先

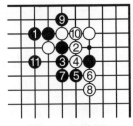

圖二　失敗圖

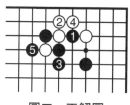

圖三 正解圖

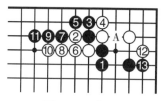

圖四 參考圖

「紐十字」時常用的手段。對應至黑5征吃白一子。要注意的是在黑子征子不利時要慎用這一定石。

圖四 參考圖 黑1不在A位打直接向下長也是可行的，但方向一定要向下長才正確，以下至黑13是定石的一型。

第二十一型 黑先

圖一 黑先

右上角是壓靠定石的一型，如今黑棋如何發揮黑▲一子的效率，這取決於行棋方向的正確與否。

圖一 黑先

圖二 失敗圖

黑1在上面打是定石的一手棋，但此時卻有些墨守成規了。以後白有A位打的餘味。

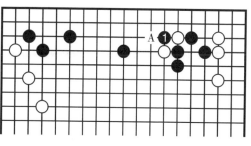

圖二 失敗圖

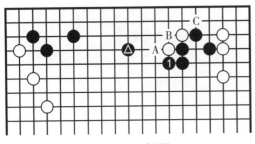

圖三　正解圖

圖三　正解圖

黑1在下面曲就發揮了黑▲一子的效率，因為白棋沒有A位長出的餘地，白如B位接，則黑即於C位立下，白棋顯然不行。

第二十二型　黑先

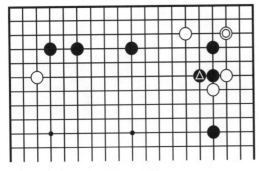

圖一　黑先

圖一　黑先

右角是壓靠定石的一型，黑▲位挺後白到角上位◎點，黑棋應選擇在哪個方向應？

圖二　失敗圖

黑1選擇了在◎一子左邊擋的定石，以下雙方按定石進行至黑9，黑棋落了後手，而且黑▲一子未發揮作用。上面一子白棋◎尚有活動餘地，可見黑1方向有誤。

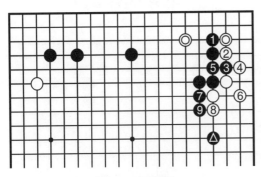

圖二　失敗圖

圖三 正解圖

黑1應選用在白◎一子上面虎的定石，至黑3曲黑▲一子發揮了控制住白兩子的作用，而且還有A位逼白棋的手段可在上面形成大模樣，可見黑1方向正確。

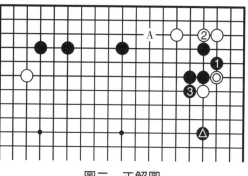

圖三 正解圖

第二十三型 白先

圖一 白先

黑棋在▲位托，白棋應該如何應？方向可以決定以後的主動權。

圖一 白先

圖二 失敗圖

白1到黑▲一子左邊扳後於3位虎是常見定石之一。但黑4拆後正好利用右邊黑棋厚勢對白◎一子形成了「開兼夾」。顯然白棋不理想。

圖二 失敗圖

<div style="text-align:center">圖三　正解圖</div>

圖三　正解圖

白1在上面拆二才是正確方向，黑2頂到白5拆是定石的一型，兩塊白棋都得到了安定，白可以滿意了。

圖四　參考圖

當白1拆二時黑2改為夾，白3當然長出，至白9曲是好手，黑10只有接上，白13是照顧全局的好手，至白15全局白優！

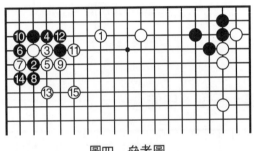

<div style="text-align:center">圖四　參考圖</div>

第二十四型　白先

圖一　白先　黑1到角上點「三·三」，白2擋，黑3扳，以下對應也應納入定石範圍。

圖二　失敗圖　白1到下面扳，黑2接，白3接後還要在5位虎補一手，黑6正好飛向白棋空中，並且左邊三子◎還處於被攻之中，全局白棋被動，這全是白1方向錯誤造成的結果。

圖三　正解圖　白1在左邊曲下才是正確方向，黑2虎，白3打，等黑4接後白在5位鞏固上面，得到了相當實利。

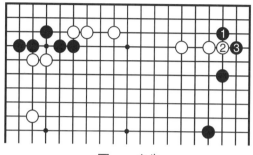

圖一　白先

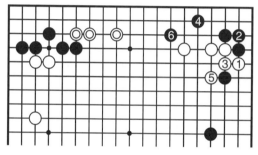

圖二　失敗圖

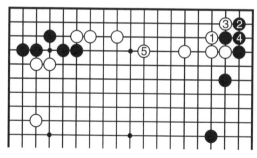

圖三　正解圖

第二十五型　白先

圖一　白先　白1點「三・三」，黑2擋後至黑6連

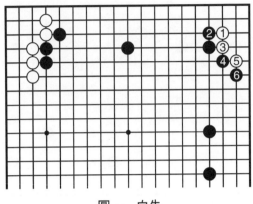

圖一　白先

扳也是定石的一型，白棋以後的發展方向是哪一邊？

　　圖二　失敗圖　白1在外面打是定石的一型，但在這種形勢下方向有誤，黑4、6吃下角上兩子實利很大，而白7、9後形成的外勢面對下面兩子黑棋沒有發展前途。白還有A位斷頭，顯然白棋太苦。

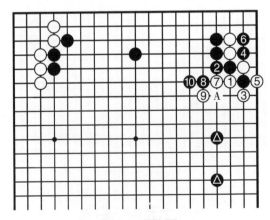

圖二　失敗圖

圖三 正解圖

白1到左邊扳起才是正確方向，黑2斷，白3斷，黑4防雙打只好接上，對應至白9飛出阻止了黑形成大模樣，當然成功。

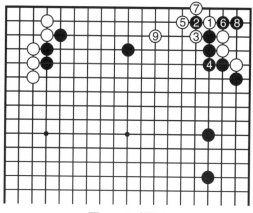

圖三 正解圖

第二十六型 黑先

圖一 黑先

白棋在左上角◎位反掛，黑棋應從什麼方向落子？

圖二 失敗圖

黑1向中間尖出企圖將白棋上下兩子分開，但是方向錯誤。白2點角，黑3在右邊擋，白4退後至黑11接都是雙方正常對應，結果白得到12位開拆形成大空，而黑棋上面還有

圖一 黑先

圖二 失敗圖

被白A位飛入的掏空手段。顯然黑棋不能滿意。

　　圖三　正解圖　黑1在右邊壓才是正確方向，進行到白6飛角時黑7不能在A位扳，如扳則白即7位長出，黑左邊兩子▲將被動。全盤黑棋厚實，可以滿足。

圖三　正解圖

　　圖四　參考圖　在圖二中黑3改為在下面擋，白4長後上面黑空全部不存在了，而且對白◎一子沒有任何影響，而黑三子反而成了孤棋，可見黑1方向失誤。

圖四　參考圖

第二十七型　黑先

　　圖一　黑先　左上角正在進行的是小目二間低掛定石，現在黑棋面臨A位曲和B位尖兩個方向的選擇。

　　圖二　失敗圖　黑1在角上曲，不可否認實利很大，

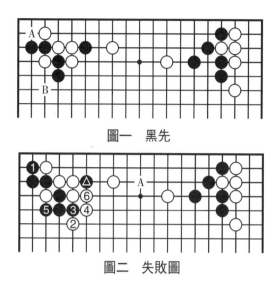

圖一　黑先

圖二　失敗圖

白2跳到白6接是定石的一型，結果黑▲一子已枯死，以後即使黑A位打入價值也不大了。這全歸咎於黑1方向不正確。

　　圖三　正解圖　黑1向下尖才是正確方向，因為黑▲一子尚有活動餘地，所以，以後在A位打入就是很嚴厲的手段了。

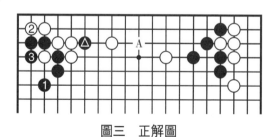

圖三　正解圖

第二十八型　黑先

圖一　黑先　這是白◎一子對角上「三‧三」一子進

圖一　黑先

行尖沖，黑棋應向什麼方向行棋關係到左上角一子黑棋 ⓐ。

　　圖二　失敗圖　黑1向下面長，以下進行到黑5是定石。但結果白4正好阻礙了黑 ⓐ 一子的發展，價值降低了。如 ⓐ 位是白子，則黑1的方向是正確的。

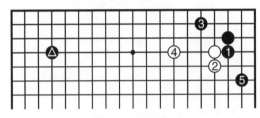

圖二　失敗圖

　　圖三　正解圖　黑1向左邊長才是正確方向，這是常識。這樣對黑 ⓐ 一子沒有影響，如 ⓐ 位是白子那就不行了。因為黑3時白會在A位曲下，黑B、白C後白棋形成好形。

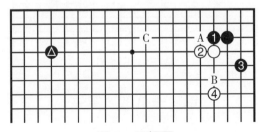

圖三　正解圖

第二十九型　白先

圖一　白先

黑在⊘位尖頂是定石的一手，以下白棋應該向什麼方向行棋才不會吃虧？

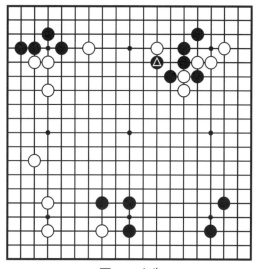

圖一　白先

圖二　失敗圖

白1在下面曲，黑2在上面扳是標準定石的一型，但是由於右下角兩子⊘是黑棋堅實的「無憂角」，白棋向下發展受到了限制。而且黑2扳後左邊一子白棋◎反而變得單薄，孤子無援很難處理。可見白1方向不對。

圖二　失敗圖

圖三　正解圖

圖三　正解圖

白1到上面跳才是正確方向，也是定石的一型，黑2跳下後按定石進行至黑8，白棋上面◎一子得到了安定，而下面也有白7的飛出，中間兩子尚有殘餘價值可以利用。這就證明了白1方向的成功。

第三十型　黑先

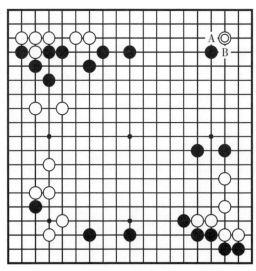

圖一　黑先

圖一　黑先

佈局已近尾聲，白棋到右上角「三・三」◎位點入，黑當然在A、B兩處選擇一個方向攔，但選哪邊正確呢？

圖二 失敗圖

黑1在白◎一子左邊擋有點隨手。對應至黑11虎是常用定石。黑雖形成了雄厚外勢，但由於上面有A位的露風和左邊白◎一子的劍頭，黑勢將受到限制。

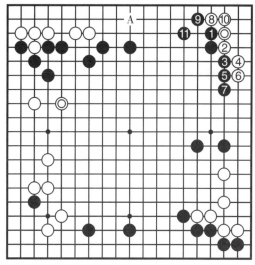

圖二 失敗圖

圖三 正解圖

黑1在白◎一子下面擋才是和全局配合的最佳方向。還是按定石進行至黑11，黑棋形成的外勢正好和下面兩子▲黑棋形成立體結構，而白◎一子離右邊模樣尚遠，有「鞭長莫及」之歎！所以黑1方向正確。

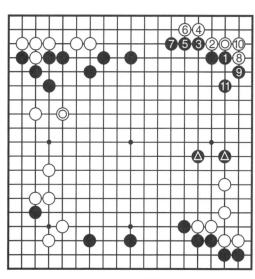

圖三 正解圖

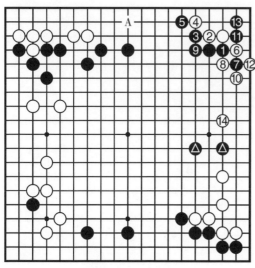

圖四　變化圖

圖四　變化圖

圖三中雖然黑1正確，但在白4扳時黑5連扳也是方向有誤，對應至白14也是定石的一型，結果黑空化為烏有，兩子黑棋▲成了孤棋，上面還有A位的露風，顯然黑棋不利。

第三十一型　黑先

圖一　黑先　白棋在黑大飛守角時到◎位托，黑的應法也可算是定石的一型，現在的問題是黑在A、B兩處選擇哪一處才是正確的呢？

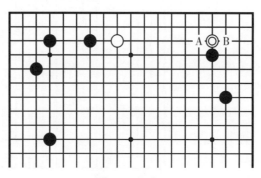

圖一　黑先

圖二　失敗圖　黑1在右邊扳，方向失誤，白2長，黑3立是不可省的一手棋，白4曲逼黑5退後在6位開拆，和左邊一子◎白棋相呼應形成上面大空，黑棋不爽。

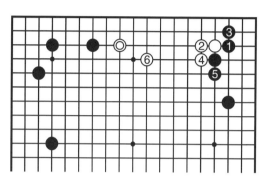

圖二　失敗圖

圖三　正解圖　黑1在白左邊扳才是正確方向，白2扳，黑3接後在5位扳，白6、8在角上做活，黑9位虎後白雖得到了角上實利，但白◎一子成為孤棋，黑棋將在攻擊中獲得相當利益。

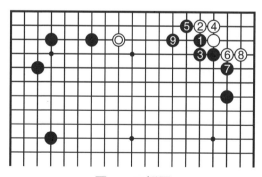

圖三　正解圖

第三十二型　黑先

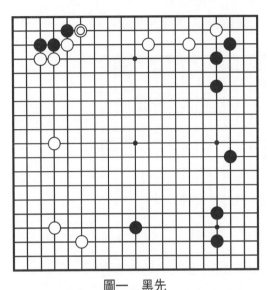

圖一　黑先

圖一　黑先

　　左上角正在進行白星位、黑在角裡點「三‧三」的定石，現在白在◎位連扳，那麼黑棋選擇什麼方向應是問題的焦點。

圖二　失敗圖

圖二　失敗圖

　　黑1在右邊打方向錯了，白2接上後以下是按定石進行，至白10長後，白在左邊形成了大模樣，而黑棋的厚勢正好面對右邊三子白棋◎，顯然無發展餘地，黑棋前景不佳！

圖三　正解圖

　　黑1應在左邊扳才是正確方向，至黑7提白一子也是定石的一型，黑棋在白空裡先手開了一朵花，然後黑9到右邊跳起形成龐大形勢，全局黑優！

圖三　正解圖

第三十三型　黑先

圖一　黑先

　　白棋在◎位罩，此時黑棋應從什麼方向行棋才正確呢？要注意的是左邊黑子處於低位。

圖一　黑先

圖二　失敗圖

圖二　失敗圖

黑1沖後，黑3向左一路爬過去，雖說也是定石的一型，但和⚫一子一樣被壓在三路，而且重複，白棋形成厚勢全局占優。

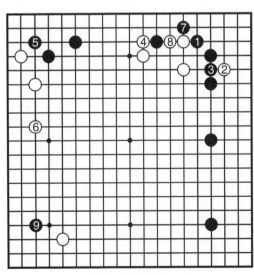

圖三　正解圖

圖三　正解圖

黑1在角上向左尖頂才是正確方向，左上角黑5和白6交換後黑在7位扳，黑搶到先手到左下角9位掛角，全局平衡，黑棋先手效率仍在。

第三十四型　黑先

圖一　黑先

白棋在右下角◎位大飛，這是所謂的「大斜定石」，所以現在黑棋行棋方向可以決定全局優劣。

<div style="text-align:center">圖一　黑先</div>

圖二　失敗圖

黑1是向上壓出的定石，方向有問題，白2挖，黑3打，以下至黑17是典型的「大斜定石」。白棋先手到右上角飛壓，黑19長後又是一個定石，結果黑中間數子很難處理，全局被動。

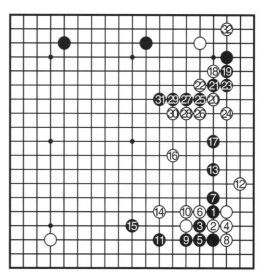

<div style="text-align:center">圖二　失敗圖</div>

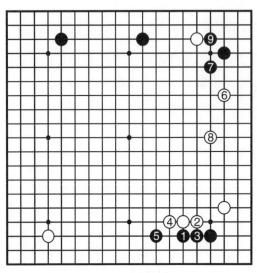

圖三　正解圖

圖三　正解圖

黑在此形勢下選擇在三路向左邊托才是正確方向，黑5跳後白6到上面反夾，黑7尖後在9位頂，全局均衡。

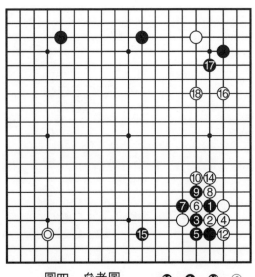

圖四　參考圖　⑪＝❶　⑬＝⑥

圖四　參考圖

在圖二中黑7不長而改為打，也是定石的一型。對弈至黑15，白16到上面反夾，白18跳起後和下面形成了立體空。而黑15一子由於左下角正好有一子白棋◎，所以黑棋發展前途不大。

第三十五型　黑先

圖一　黑先

右上角白棋對黑星位「雙飛燕」，黑棋應向什麼方向壓靠白棋才能和下面黑棋相配合，而又不會影響到下面黑棋。

圖二　失敗圖

黑1對上面一子白棋壓靠，白2扳，黑3長時白4機敏地在右邊飛出，黑5虎，白6拆。這是黑棋「高中國流」的佈局，本應在右邊形成大模樣，可現在卻被白棋打破了。以後黑即使在A位守角，也還有B位漏風，黑棋對這個結果不爽。這全是黑1壓的方向失誤造成的。

圖一　黑先

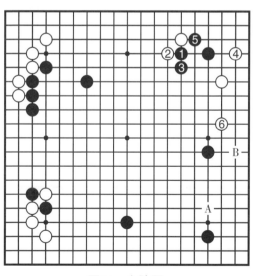

圖二　失敗圖

圖三　正解圖　黑1選擇了向中間尖出的定石，白2點時黑3在下面擋，方向正確。黑5飛壓，白6當然沖，對應至黑13，由於下面有黑▲一子，白右邊一子◎一時動彈不得，而且黑下面數子和上面配合相當協調可以形成大模樣。白還有8、10兩子孤棋負擔。全局黑優。

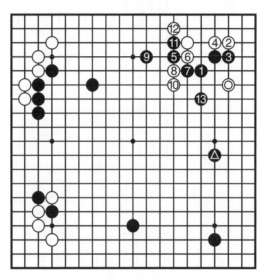

圖三　正解圖

第三十六型　黑先

圖一　黑先　白在右上角◎位飛壓，黑棋選擇向什麼方向行棋關係到全局雙方的優劣。

圖二　失敗圖　黑1選擇向自己厚勢長，但方向錯誤，對應至黑9是定石，白10到左邊拆。結果是白棋和左邊一子◎配合形成大模樣。而黑棋被壓低，黑9又正對白棋厚勢，發揮不了效率，可見全局黑棋不能滿意。

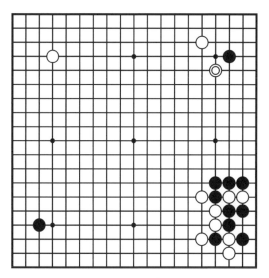

圖一　黑先

圖二　失敗圖

圖三　正解圖

圖三　正解圖

黑1向左邊沖才是正確方向，黑3斷後對應至黑17是正常定石的下法。結果是白4、8、10三子被黑逼至黑棋厚勢，白將苦戰，全局黑棋主動。

第三十七型　黑先

圖一　黑先

圖一　黑先

佈局已經到了尾聲，只剩下右上角尚未定型，黑棋應從什麼方向進入白角才能和全局形勢相配合？

圖二 失敗圖

黑1在白「三·三」◎一子左邊掛，白2小飛，黑3拆二後白4正好向左拆二。結果白2和下面白棋厚勢正好相呼應，而上面兩子白棋也得到了安定，全局是白棋好下的局面。

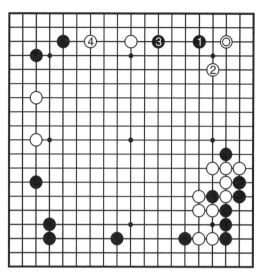

圖二 失敗圖

圖三 正解圖

黑1對白「三·三」一子肩沖才是正確方向，以下至白6飛是定石的一型。結果白棋被壓，而且與白兩邊都沒有什麼聯繫了，白◎一子很不好處理。下面黑棋可以發揮優勢。

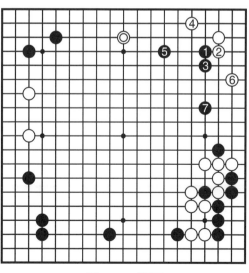

圖三 正解圖

第三十八型　白先

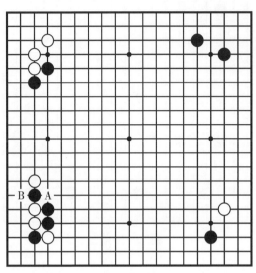

圖一　白先

圖一　白先

佈局剛開始不久，黑白雙方在左下角進行，現白棋面臨在 A、B 兩個方向做出選擇的決定。

圖二　失敗圖

白1在右邊打，黑2立，白3在角上打，黑4立後白5曲，由於右上角的無憂角⦿，黑棋征子有利。黑棋採取了曲的定石，以下雙方按定石進行，至白17打是後手，黑棋搶到了在上面18位接，和白19交換後再於下面20位曲出，左邊形成了龐大形勢。而右下角有黑◎一子，白的外勢受到一定限制，顯然黑棋成功。

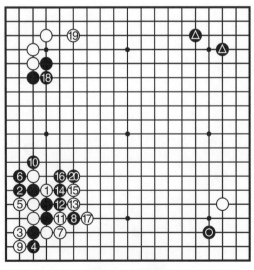

圖二　失敗圖

圖三　正解圖

白1採取在左邊打的定石才是正確方向，至白9曲吃下黑一子完全按定石進行。以後黑如A位拆，則白即B位飛壓恰到好處。黑如C位夾，則白即於D位反夾，以下黑E、白F後黑左邊外勢將會失去作用。可見白1方向正確。

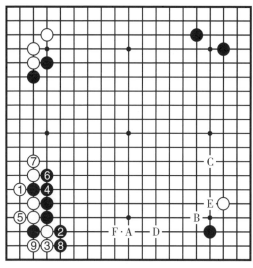

圖三　正解圖

第三十九型　白先

圖一　白先

戰鬥在右上角進行，黑棋在●位扳起，現在白棋要在A、B兩個方向做出選擇。

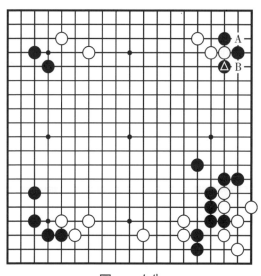

圖一　白先

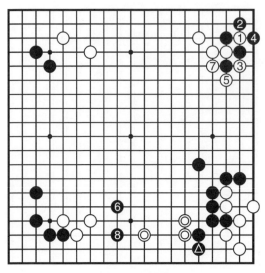

圖二　失敗圖

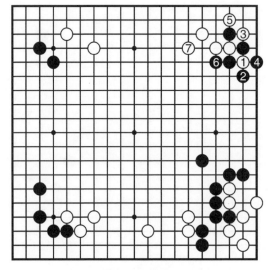

圖三　正解圖

圖二　失敗圖

白1在上面斷，按定石進行到白5打時黑6到下面引征，白7只好提黑子，黑8得以跳下，白被分成兩處。由於有黑▲一子，白◎三子還要做活或外逃，而白上面提黑子後雖然較厚，可是和下面黑勢相抵消得不到多大便宜。可見白1方向不正確。

圖三　正解圖

白1在下面斷才是正確方向，以下雙方按定石進行，白7後和左邊兩白子相呼應，而黑棋也和下面厚勢相得益彰，而且保持著先手效率，全局是兩分，雙方均可接受的結果。

第四十型 黑先

圖一 黑先

白 1 如在 A 位飛，擔心黑在1位尖後上面已堅固很難打入了，所以點入試黑應手，那黑棋從什麼方向擋才不至於上當呢？

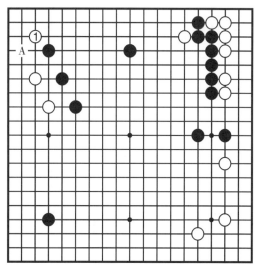

圖一 黑先

圖二 失敗圖

黑1在白◎一子下面擋顯然是上了白棋的當，以下對應至黑 11 接是按定石進行，白棋不只掏去了黑角實利，還將破壞上面黑棋的大形勢。白取得了先手可以處理好左邊兩白子。

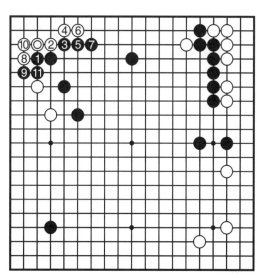

圖二 失敗圖

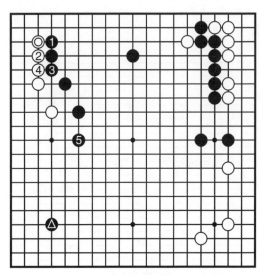

圖三　正解圖

黑1在白◎一子右邊擋才是正確方向，至白4接，黑棋得到了先手在5位跳起繼續擴大中腹模樣，而且和左下一子黑棋▲遙相呼應。

圖三　正解圖

第四十一型　黑先

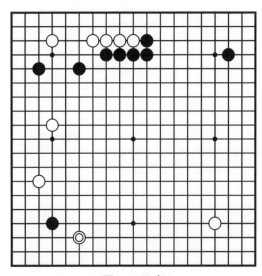

圖一　黑先

白棋到左下角◎夾擊黑星位一子，黑棋應用什麼方向的定石來對付這一子關係到全盤的優劣。

圖一　黑先

圖二 失敗圖

黑1選擇了向右邊一子白棋壓，以下雙方按定石進行，至黑7落了後手，白8搶到了右邊大場，形成「兩翼張開」的好形，佈局白棋成功。

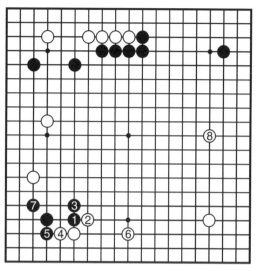

圖二 失敗圖

圖三 正解圖

黑1向上跳也是定石的一型，方向正確，按定石進行到了黑13，角部雖然被白掏走，但黑也得到安定，給上面白棋造成了重複。主要是黑搶到了先手，黑15到右邊形成了「兩翼張開」的好形，黑棋佈局成功。

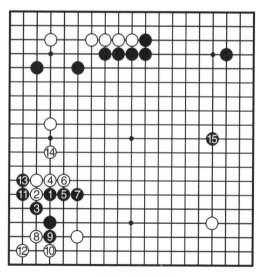

圖三 正解圖

第四十二型 白先

圖一 白先

圖一 白先

佈局伊始，黑棋三連星，白棋以二連星對抗，白在◎位掛，黑棋在位▲一間高夾，此時白棋應向什麼方向行棋才正確？

圖二 失敗圖

圖二 失敗圖

白1向角裡點「三‧三」，方向失誤！黑2擋方向正確，白3只好拉回，對應至黑8黑棋正好形成一道堅實的高牆，和下面兩子黑棋構成龐大的形勢，佈局一開始就確定了優勢。

圖三 正解圖

白1跳起才是正確方向,對應至白5是常用定石,如此則可壓小黑棋形勢,而且和左上角一子白棋◎遙相呼應對黑棋▲一子進行攻擊,結果是兩分。

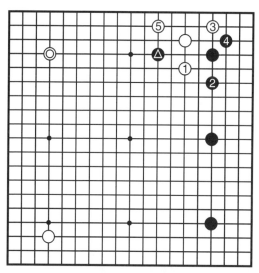

圖三 正解圖

圖四 參考圖

當圖二中白1點角時,黑2在左邊擋方向錯誤,按定石進行到白8正好對著黑空,由於黑是高夾,白◎一子還有活動餘地,黑棋不利。

圖四 參考圖

第四十三型　白先

圖一　黑棋⬣向角部飛入是方向失誤，在本局中應針對下面白棋外勢而在A位拆，現在白棋應選擇什麼方向抓住這一機會一舉取得優勢呢？

<p align="center">圖一　白先</p>

圖二　失敗圖

白1按常用定石在「三・三」小尖，是對定石行棋方向不清，黑2拆後下面白棋形勢受到限制，失去發展餘地。可見白1方向不正確。

<p align="center">圖二　失敗圖</p>

圖三 正解圖

白1利用下面厚勢對黑⬤兩子夾擊，同時開拆了自己，這正是佈局中的「開兼夾」最佳手段。以下至白11提，白棋上下配合相當理想，同時和右邊白棋遙相呼應，全局稍優。

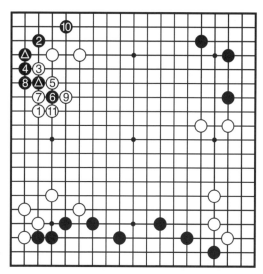

圖三 正解圖

圖四 變化圖

圖三中白5扳時，黑6不接直接到上面小飛，白7打，黑8飛出，白9飛出和圖三大同小異，白還是可形成大模樣。

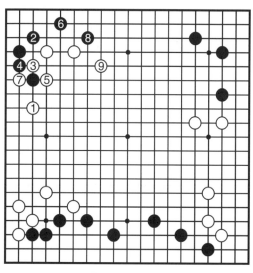

圖四 變化圖

第四十四型　黑先

圖一　黑先

白棋在◎位托，黑棋如何發揮右邊厚勢的作用，是決定黑棋行棋方向的前提。

圖一　黑先

圖二　失敗圖

黑1在左邊扳後在3位虎是常見定石，但是方向大謬，右邊白4拆後右邊五子黑棋▲幾乎無任何威力。黑如在A位拆則太窄，如不拆則被白B位拆二反而成了浮棋，太苦。

圖二　失敗圖

圖三 正解圖

黑1應以右邊厚勢為基礎夾擊白棋才是正確方向。白4虎後黑5跳起，和右邊五子黑棋形成理想的「箱形」，而且支援了左邊兩黑子。

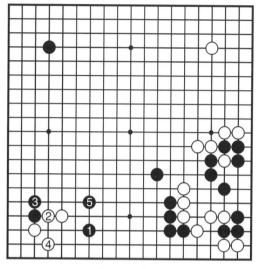

圖三 正解圖

第四十五型 黑先

圖一 黑先

這是一盤讓七子的棋，左下角是在按定石進行，到白8斷，現在黑棋面臨從什麼方向行棋的選擇。

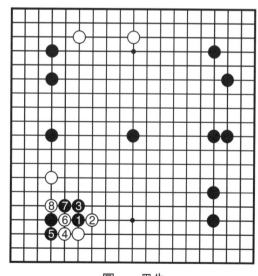

圖一 黑先

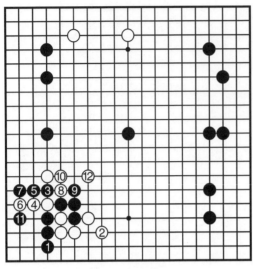

圖二　失敗圖

圖二　失敗圖

　　黑1在下面立，是定石的一種下法，但此時方向不對。白2虎，黑3到上面斷，白4、6長是棄子取勢的常用手段。以下對應至白12枷白棋形成厚勢，和所讓黑子形成對抗，黑外面讓子的作用相應減少。可見黑1方向錯誤。

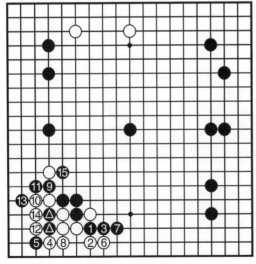

圖三　正解圖

圖三　正解圖

　　黑1果斷在右邊斷才是正確方向，白2只有在下面打，以下雙方按定石進行。至黑15黑棋放棄角上實利，並棄去兩子❷形成外勢，和右邊黑棋遙相呼應，全局大優。

第四十六型　白先

圖一　白先

黑棋在△位托後把選擇向什麼方向行棋的決定權交給了白棋。白棋既要考慮到上面的黑子△，又要照顧到右邊守角的兩子白棋◎。

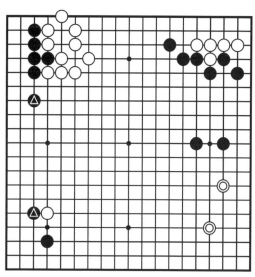

圖一　白先

圖二　失敗圖

白1到上面扳，對應至白5是定石的一型，結果是白棋左邊正對黑一子而無發展前途。黑棋得到先手到下面開拆，阻止了右邊兩子白棋◎的發展。這個結果全是白1扳的錯誤造成的。

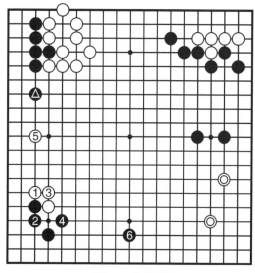

圖二　失敗圖

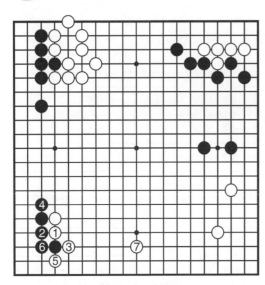

圖三　正解圖

圖三　正解圖

白1頂採取「雪崩型」定石才是正確方向，當黑4長時白5到下面打後到7位拆，和右邊守角的白子形成大模樣，而黑棋和上面數子均處於三路，白棋可以滿足。

第四十七型　白先

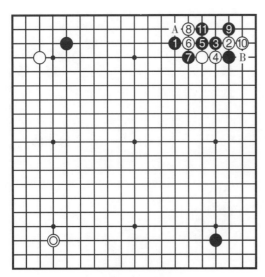

圖一　白先

圖一　白先

右上角是小目一間高掛、一間低夾定石的一型，現在白棋面臨A和B兩個方向行棋的選擇，要注意到左下角白◎一子的存在。

圖二　失敗圖

　　白1到右邊打黑一子，進行到黑4後白5不能不尖，否則被黑在此飛壓將不堪。黑6飛起後和右邊黑勢正好形成實空，白棋所得不多，所以白棋不能算成功。

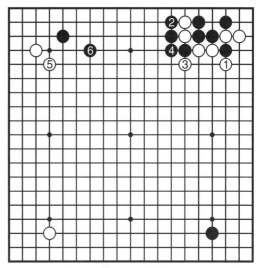

圖二　失敗圖

圖三　正解圖

　　由於左下角有白◎一子，白棋征子有利，因此白1在上面曲出才是正確方向。以下對應至黑12打也是定石的一型，白棋得到了先手，利用右邊厚勢到13位夾擊黑△一子，顯然主動權在手，白優！

圖三　正解圖

圖四　變化圖

圖四中黑6改為接上，白7貼長，黑8跳，接下來也是定石的一型。結果白19仍然對黑❹一子形成夾擊。黑20拆，白21飛出後將和上面黑子形成對擊，正是白棋所期望的。全局白棋主動。

圖四　變化圖

第四十八型　黑先

圖一　黑先

白棋在位◎飛壓下來，黑棋從什麼方向行棋才能充分發揮下面黑棋厚勢的作用呢？

圖一　黑先

圖二　失敗圖

黑1向下邊長，白2必然壓，以下至黑9和下面黑棋有重複之嫌。而白10先手搶到上面大場，黑11守角，白12「兩翼張開」，應該是白棋佈局成功。

圖二　失敗圖

圖三　正解圖

黑1向左邊沖才是正確方向。以下雙方按定石進行，對應至黑17後，右邊四子白棋面對下面黑棋厚勢將有一番苦戰，黑棋主動。

圖三　正解圖

第四十九型　白先

圖一　白先

圖一　白先

黑棋在▲位夾擊白◎一子，白棋應從哪個方向應才能照顧到全局？

圖二　失敗圖

圖二　失敗圖

白1關出有點小氣，方向不佳，按定石進行到黑8拆，黑8一子正好對左下角白◎一子，而白右下角數子很厚實，可惜由於有上面黑棋▲的拆二，白無發展前途，不爽！

圖三　正解圖

白1到下面反夾準備棄去白◎一子，大氣。白3拆二，黑4為防白◎一子在A位扳不得不補上一手。於是白5搶到左邊守角，連同上面拆二全局生動。白棋佈局成功。

圖三　正解圖

第四章　佈局的方向

方向可以說是佈局的靈魂，在佈局時一旦方向失誤往往還未展開中盤戰鬥就已經敗下陣來。

有關佈局的棋諺很多，如「棋從寬處掛」「攻敵近堅壘」「入腹爭正面」……均是金玉良言。棋手一定要掌握並靈活運用這些棋諺。

佈局中的行棋方向還有一個「急場」和「大場」的問題，急場大多是正確的方向。

第一型　白先

圖一　白先

上面和下面均是全局的大場，但白棋從什麼方向行棋才是佈局的要點呢？

圖一　白先

圖二　失敗圖

圖二　失敗圖

不可否認白1在上面飛是全局大場，如到下面 A 位就錯了，因為那將和右邊白子都在三路。白1正好抵消黑棋厚勢卻不是正確方向，因為黑2馬上到左上角托，搜白棋根。白只好到5位做活，但黑6尖後白左邊三子◎受到威脅。

圖三　正解圖

圖三　正解圖

白1到上面尖才是全局的正確方向。上面白角已完全活出，白可以在其他地方放手一搏。黑2最大限度地開拆，白5退後黑還要在A位補斷，而且白還有B位的「仙鶴伸腿」。白取得先手，全局主動。

第二型 黑先

圖一 黑先

縱觀全局，黑棋左下角三子尚未安定，當然不能急於到左邊打入，但如在A位落子那是一味逃跑，白棋可以簡單處理好右下角白子。現在當務之急是攻擊右下角數子白棋，但攻擊的方向一定要準確。

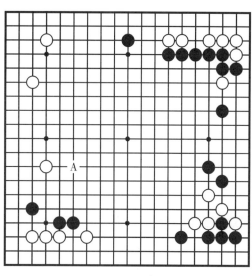

圖一 黑先

圖二 失敗圖

黑1在白棋左邊下手，白2扳後再4位長，黑5不得不補斷頭，白6跳起不只出頭舒暢，而且正好削減了右邊黑棋勢力。而黑棋在下面形成的外勢由於有白◎一子的存在也不可能很好地發揮。可見黑1方向之誤。

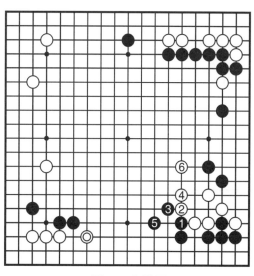

圖二 失敗圖

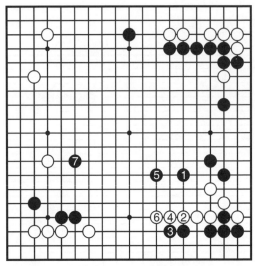

圖三　正解圖

圖三　正解圖

圖三　正解圖

黑1從上面飛攻白棋才是正確方向，白2、4只好壓出，白6長時黑7再到左邊鎮。再看全局，黑右邊因有1、5兩手，大模樣已形成，而黑7又和黑5相呼應，全局黑優。

第三型　黑先

圖一　黑先

圖一　黑先

全局均已安排好了，現在黑先目標當然是攻擊白右邊拆二。但從什麼方向下手是關鍵。

圖二　失敗圖

黑1從左邊鎮白兩子似是而非，白2向黑空裡尖，黑3飛起，白4靠壓後順勢進入了黑空，黑棋已無好應手了。黑如在A位扳，則白B位長後黑1、3兩子倒有可能成為孤子。

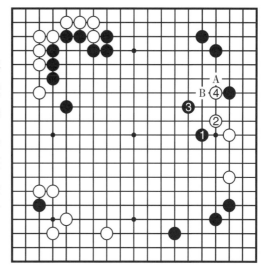

圖二　失敗圖

圖三　正解圖

黑1從上面飛過來尖沖白兩子才是正確方向，白2挺後至黑5長是一般正常應法。結果至黑7後形成了一道牆，和上面黑棋厚勢成為大模樣，黑棋當然愜意。

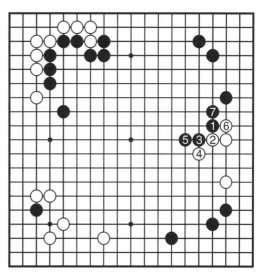

圖三　正解圖

第四型　白先

圖一　白先

圖一　白先

圖一　白先

佈局至此四個角已經被雙方各自佔定，現在當然是在邊上下子，但現在上、左、下三邊上無子，那白子的行棋方向是哪一邊呢？由於左下角黑子較低可以不予考慮。

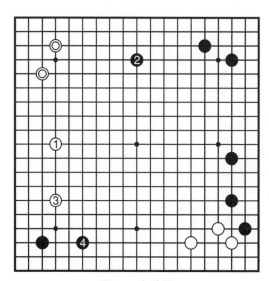

圖二　失敗圖

圖二　失敗圖

白1在左邊開拆後黑2到上邊拆，白3到邊上拆、黑4順勢以「三·三」向右拆二。白1方向失誤，原因有兩點：一是白和左上角兩子白棋形成了扁形，二是讓黑2形成了「兩翼張開」，模樣龐大。

圖三 正解圖

白1到上邊拆才是正確方向，阻止了黑棋「兩翼張開」，同時和左上角兩子白棋◎形成立體結構，白5掛後再於7位飛起，白棋佈局不落後於黑棋。

圖三 正解圖

第五型 黑先

圖一 黑先

佈局伊始白棋◎到右下角掛，顯然是違反了「棋從寬處掛」的基本棋理，應該在A位掛才是正確方向，現在的問題是黑棋應從什麼方向對這一子的錯誤加以反擊。

圖一 黑先

圖二　失敗圖㈠

圖二　失敗圖㈠

圖二　失敗圖㈠

黑1到上面一間低夾，白2點「三·三」，以下進行的是常用定石。結果是白棋得到了角上實利，而黑△一子過於接近黑棋厚勢，不爽。這就歸咎於黑1方向失誤。

圖三　失敗圖㈡

圖三　失敗圖㈡

圖三　失敗圖㈡

黑1改用向左小飛定石，方向也不正確。對應至白4，雖然白棋稍窄了一點，但卻安定下來。所以黑棋的方向選擇錯誤。

圖四 正解圖

黑1在角部尖頂白◎一子才是正確方向,白2長後黑3跳起守角,白4跳時黑5搜根,白6只好逃出,黑7順勢守住下邊,顯然黑好。這就是白◎掛角方向失誤的不利結果。

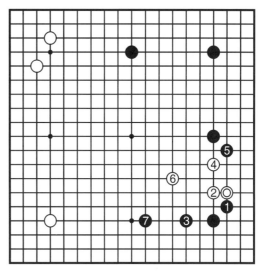

圖四 正解圖

第六型 黑先

圖一 黑先

這是日本兩大名手本因坊秀和(白)與井上因碩的一盤對局。現在雙方的行棋方向怎樣走?

圖一 黑先

圖二 實戰圖

黑1在右邊拆和右上角兩子形成立體形，同時防止對方在此拆和下方形成立體形。白2仍然要拆，黑3跳起，白4和左上角形成立體形，同時阻止了黑棋「兩翼張開」。黑5在左邊開拆，白6是最後一個大場，也防止了黑棋兩翼張開。這一佈局雙方方向均無不當，初學者宜仔細領會。

圖二 實戰圖

第七型 白先

圖一 白先 本局白要到下面向星位一子黑棋掛，但在哪個方向掛是關鍵。要注意上面一子白棋◎的存在。

圖二 失敗圖 白1在上面掛方向失誤，經過黑2至

圖一　白先

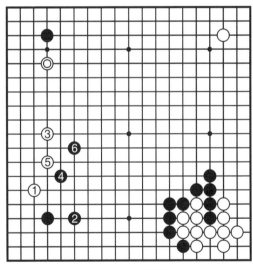

圖二　失敗圖

黑6的交換，黑棋下邊和右邊厚勢形成大模樣，而白3和
上面一子白棋◎略有重複之嫌。全局黑優。

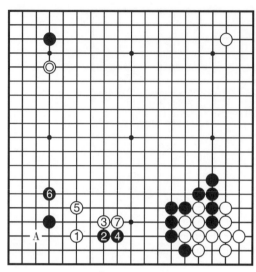

圖三　正解圖

圖三　正解圖

由於左上角已經有了白◎一子，而且右邊黑棋厚勢距左角星位一子很遠，中間有活動餘地，因此白棋不能拘泥於「棋從寬處掛」，而應在下面掛，黑2當然要利用右邊厚勢夾，白3採取壓靠，對應至白7，黑棋形勢被壓縮了，白棋可行。

圖四　變化圖

圖四　變化圖

黑2改為在上面跳，白3拆二方向正確，結果右邊黑棋不能發揮。白3如按常型在A位飛，則黑會利用厚勢在B位夾。

第八型 黑先

圖一 黑先

黑棋右下角尚未活棋，黑棋應向什麼方向行棋才能掌控全局呢？

圖一 黑先

圖二 失敗圖

黑1到右下角補活，小氣！被白2利用右邊厚勢對黑兩子進行「開兼夾」，黑為求安定只好在3位尖頂，白4挺起後黑5再補，白6跳起和右邊厚勢形成大模樣，全局白優。

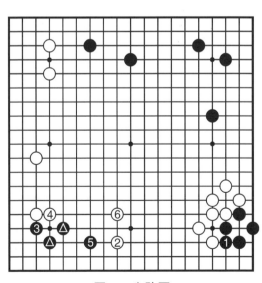

圖二 失敗圖

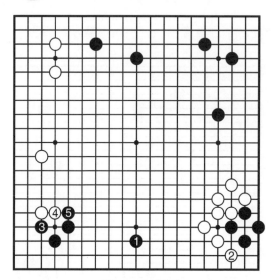

圖三　正解圖

黑1在下邊拆才是正確方向，是犧牲角上小利而顧大局。白2尖殺角，黑3尖頂後在5位挺起，全局黑棋不壞。

圖三　正解圖

第九型　黑先

圖一　黑先

盤面上角邊已經分割完畢，當下黑棋的方向是如何擴大左邊形勢，但向哪個方向行棋是成功的關鍵。

圖一　黑先

圖二 失敗圖

黑1到上面跳起是手大棋，但被白2在下面飛壓過來，等黑3尖應後，白再到右邊4、6位連壓兩手，明顯看出下面白棋膨脹起來，形成白棋全局好下的局面。

圖二 失敗圖

圖三 正解圖

黑1在左下角跳起才是正確方向，白2必然到上面飛出，於是黑3、5就向下飛壓，既壓縮了下面白棋又擴大了自己形勢，全局黑棋主動。

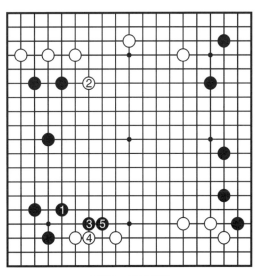

圖三 正解圖

第十型　黑先

圖一　黑先

圖一　黑先

所謂方向不能單純地理解為上、下、左、右，中間也是方向之一，所以有「高者在腹」之說，注意盤面上的制高點是不能忽視的。

圖二　失敗圖

黑1到右邊關起，不可否認是大場，白2馬上在下面飛過來壓縮黑棋右邊大空，等黑3應後白再於4位淺侵，黑5長，白6跳時，黑棋為防被封不得不在7位尖，白8虎後全局白棋好走。黑1如在A位守角，同樣方向不對，白可在2位飛後再於1位鎮，仍是白好。

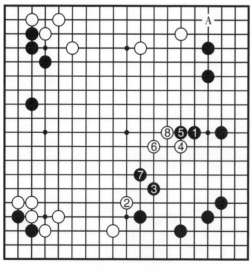

圖二　失敗圖

圖三　正解圖

　　黑1在中間飛鎮
白◎一子是「高者在
腹」的具體下法,方
向正確。白2只好飛
應,黑3這時在角上
交換一手留下餘味後
再到右邊5位關,全
局模樣可觀。白2如
脫先,則黑即於A位
靠下。

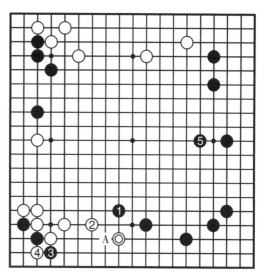

圖三　正解圖

第十一型　黑先

圖一　黑先

　　這是一盤常見的
佈局,現黑棋所選的
方向很重要,可以決
定以下的優勢。

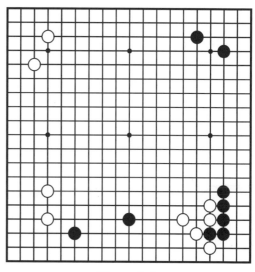

圖一　黑先

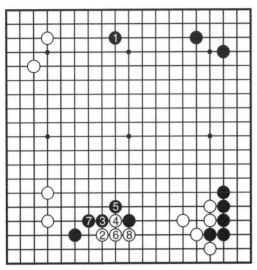

圖二　失敗圖

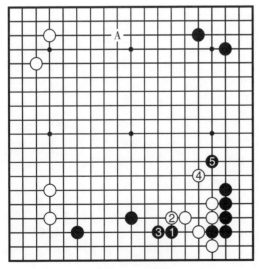

圖三　正解圖

圖二　失敗圖

黑1先到上面搶佔大場，方向錯誤。白2馬上抓住時機到下面打入，對應至白8後白棋不僅左右連成一片，還佔有了下面實空，而且上面數子黑棋成了浮棋。

圖三　正解圖

有攻擊機會的棋一般都是有利可圖，如能取得先手就更加愜意了。黑1趁右邊白棋還未安定時發起攻擊，方向正確。白2壓，黑3長後白4飛出，黑5順勢得到了右邊不少空。白棋尚未安定還要補一手棋，黑棋即可得到先手到上面A位拆，白如脫先，則黑即展開對下面白棋的猛烈攻擊。

第十二型 黑先

圖一 黑先

黑白雙方各自佔有自己的領地，現在黑棋要對白空進行入侵，但採取什麼方法、從什麼方向入侵是本題關鍵。

圖一 黑先

圖二 失敗圖

黑1到左上角碰是常用入侵手段，但這是一種所謂「恨空」的盲目行為。白2接上沉著，黑3、白4交換一手後黑5拆二，白6鎮後黑三子將要苦苦求活，在做活過程中必然要增強白棋外勢，全局主動權將操縱在白棋手中。這就是黑1方向之過。

圖二 失敗圖

圖三　正解圖

圖三　正解圖

黑1先在左邊尖侵，這種淺侵方向才是正確方向。黑再於5位鎮，經過黑7、9把白棋壓縮在裡面，而和右邊黑子遙相呼應形成大模樣。上面白棋尚有餘味。可見黑1等手方向正確。

圖四　參考圖

圖四　參考圖

黑1到上面尖侵，白2長，黑3跳，白4挖後於6位接上。黑三子成了孤軍深入，要向外逃出，白可借攻擊之時取得實利。而且白棋有了2、4兩子「硬頭」可以大膽侵入右邊黑棋陣中。

第十三型　黑先

圖一　黑先

現在白◎在左上角掛，根據目前黑白雙方在盤面上的佈局，黑應從什麼方向對付這一子白棋？

圖一　黑先

圖二　失敗圖

黑1向下面小飛是常用定石，黑1正對下面白◎一子，沒有發展前途。全局雖說不算失敗，但效率不高。

圖二　失敗圖

圖三　正解圖

圖三　正解圖

黑1到上面遠遠夾擊白◎一子，並照顧到了右上角兩子黑棋，形成了所謂「開兼夾」。對應至白10和下面◎一子均在三路，黑11跳起後全局主動。

第十四型　黑先

圖一　黑先

這是一盤讓三子的對局，白棋在◎位打入，黑棋從哪個方向攻擊這一白子才能發揮讓子的優勢？

圖一　黑先

圖二 失敗圖

黑 1 在右邊夾擊白◎一子，白 2 在下面飛起，黑 3 加強角部，白 4 飛下後再 6 位拆，黑 7 到角上曲，否則被白子佔到此點不只實利很大，黑棋還要苦活。白 8 以後黑 1 一子很難處理，白棋主動。

圖二 失敗圖

圖三 正解圖

黑 1、3 先到左邊壓才是正確方向，等形成厚勢後再於 5 位夾，白 6 不得不跑，黑 7 和白 8 交換後在 9 位守角。白 10 到右邊打入，對應至黑 15 全局黑棋領先，白有兩塊孤棋要處理，這要歸功於黑 1、3 方向正確。

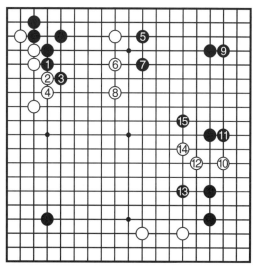

圖三 正解圖

第十五型　黑先

圖一　黑先

圖二　失敗圖

圖一　黑先

這是一盤讓五子的棋，白棋會用一些過分的手段。現在白1在上面掛，黑2跳，白3到下面打入就有過分之嫌，要看黑棋從哪個方向應才能讓白這一手棋落空。

圖二　失敗圖

黑1到下面夾擊白◎一子似是而非，白2壓後於4位跳起，黑5為防白在此處封不得不跳。白6順勢飛起和上面一子白棋相呼應形成大空。白棋兩邊均已處理好，而黑棋還要提防白隨時有A、B飛入的搜根下法，所以黑棋幾乎無所得。可見黑1方向失誤。

圖三　**正解圖**　黑1到右邊夾擊白子◎才是正確方向，白2跳出，黑3尖出是左右逢源的好手，白4為防黑在A位飛壓不得不拆二，黑5到右邊刺後白6接，黑7跳封住白三子，白只有苦苦求活，在求活過程中必然會加強黑棋外勢，而白上面一子也會受到攻擊，全局黑棋優勢。

圖三　正解圖

第十六型　黑先

圖一　黑先

這是一盤讓四子的對局，白1到右上角碰，黑2長，白3跳下企圖搜黑角根，有大欺著之意，黑棋如何抓住時機從正確方向對這兩子白棋進行攻擊呢？

圖二　失敗圖

黑1在左邊飛企圖將白子封在裡面，但白2向角裡虎，再4位扳後在6位跳可以安然逸出，黑1落空，而角

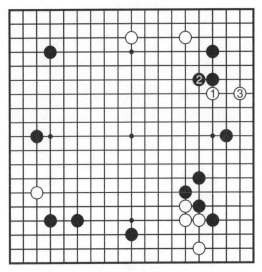

圖一 黑先

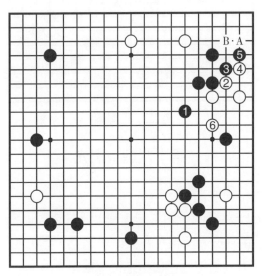

圖二 失敗圖

上還留有白在A、B等處搜根的手段。黑棋不爽，這是黑
1方向失誤造成的後果。

圖三　正解圖

黑1從下面向上飛才是正確方向，白2靠後白棋盡力爭取出頭，到白10接，黑11到上面壓靠，白12不得不沖，而黑13逕自到上面扳。結果白◎一子已死，而另一子△尚要安排出路。黑棋右邊已經形成堅固的大空，當然黑優。

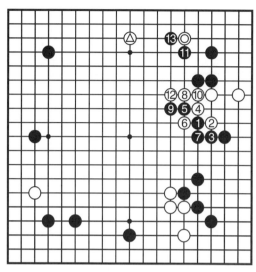

圖三　正解圖

第十七型　黑先

圖一　黑先

這是一盤讓六子的對局，白一般在A位退和外面一子白棋◎聯絡，可現在到角上△位扳，是想誘黑棋上當取得實利。黑棋從什麼方向應才不至於吃虧？

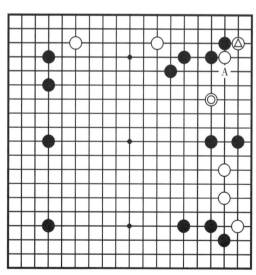

圖一　黑先

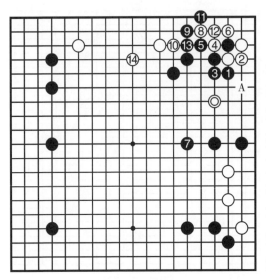

圖二　失敗圖

黑1到外面打，企圖割斷白◎一子的聯繫，白2接後黑3不得不接，白4得以到角上打，以下是雙方正常對應。最後白棋得到了角部實利，不僅由白10、白14安定了上面而且白棋還有A位跳出利用白◎一子的手段，可見黑1方向失誤。

圖三　正解圖

黑1接看似軟弱，卻是以靜制動的好手，也是正確方向。白2只有退回，黑3不可省。白4只有經過交換至白8來做活，但在此過程中卻讓黑5、7加強了黑棋，黑棋可以放心到上面打入將兩子白棋分開，全局黑棋主動！

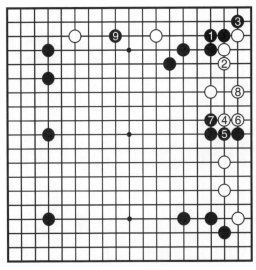

圖三　正解圖

第十八型　黑先

圖一　黑先

佈局到了關鍵時刻，右上角只剩下一子黑棋，但是未必在子少處行棋就是絕對正確的。有棋諺云「攻擊才是最好的防守」。

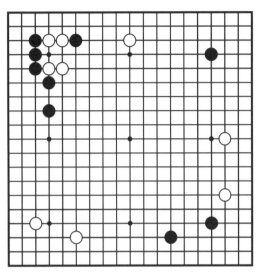

圖一　黑先

圖二　失敗圖

黑1到右上角小飛守，不可否認是當前大場，但白2跳起後黑❹一子完全喪失了活動能力。這是黑1方向失誤造成的後果。

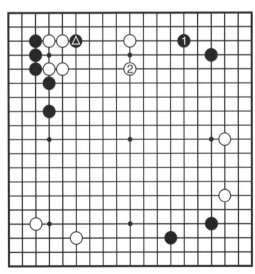

圖二　失敗圖

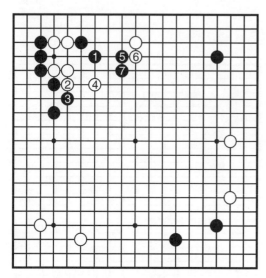

圖三　正解圖

圖三　正解圖

黑1到左邊尖才是積極的態度，方向正確。白2曲後4位跳，黑5位尖沖再7位長出，白被分成兩處，全局黑棋主動。

第十九型　黑先

圖一　黑先

圖一　黑先

雖然下面有大場，如在A位形成「兩翼張開」，但上面白棋如再補一手即可形成大模樣，黑將無染指可能，所以當務之急是如何進入的問題。即使是一路之差也是方向問題。

圖二 失敗圖

黑1是常用侵入對方領域的手段，但由於左邊白棋非常堅實，因此有過於深入之嫌。白2平後再4位曲，黑5跳，白6長後再8位飛。結果是黑棋四子面臨白棋攻擊，由於有了白8一子白即可以打入右邊黑棋，黑很難左右兼顧，不成功！

圖二 失敗圖

圖三 正解圖

黑1用「馬步侵」才是正確方向，白2飛起守上面空，黑3壓一手後再5位尖、7位壓。這樣壓扁了白棋，加強了右邊黑棋，可以形成大模樣，當然黑好。

圖三 正解圖

第二十型　白先

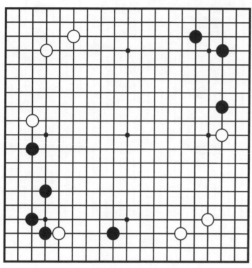

圖一　白先

圖一　白先

白棋先手，盤面上只剩下右下角和上方的大場了，那白棋的方向在哪裡呢？

圖二　失敗圖

圖二　失敗圖

白1到右下角守角不可否認是大場，但黑2形成了「兩翼張開」，而且還在窺伺左邊A位一帶的打入。佈局應該說是黑棋成功。

圖三　正解圖

白1到上面開拆才是正確方向，形成了白棋的「兩翼張開」，而且有A位等處的打入，這就牽制了黑棋對白棋的威脅。

圖三　正解圖

第二十一型　白先

圖一　白先

右上角正在按定石進行，現在白棋在什麼方向行棋才能掌握全局主動？

圖一　白先

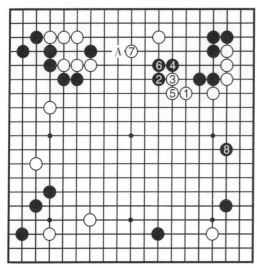

圖二　失敗圖

圖二　失敗圖

白1在下面壓迫黑棋，黑2跳是好手。黑6接後白7不得不補，否則黑在A位跳白將不堪。黑8到右邊拆三後白上面厚勢失去作用，顯然白1方向不正確。

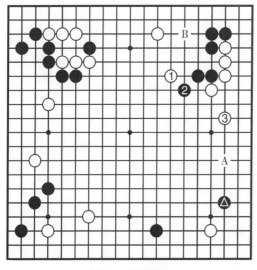

圖三　正解圖

圖三　正解圖

白1從上面飛起鎮住黑棋，等黑2尖出時再在3位拆，這是一舉三得的好方向。其一加強了上面白棋，其二可在B位窺伺黑棋頭攻擊黑角，其三可在A位拆夾擊黑△一子。當然白好！

第二十二型 黑先

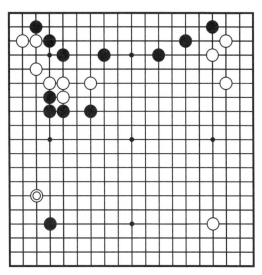

圖一 黑先

這是兩位高手的實戰對局，白在◎位掛，黑棋正確的行棋方向在哪一邊？

圖一 黑先

圖二 失敗圖

黑1尖頂是錯誤地把上面四子當成了厚勢，企圖對白棋加以攻擊，其實這四子黑棋是無根的浮棋。白4開拆後黑如在A位壓，則白即先於B位和黑C交換一手後再於D位扳出，黑就沒有好應手了。

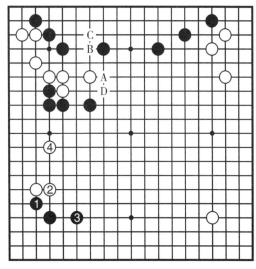

圖二 失敗圖

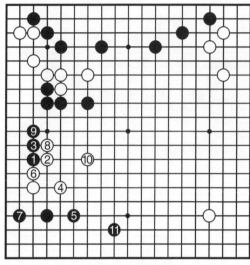

圖三　實戰圖

圖三　實戰圖

現在看看實戰中雙方的對應，黑1一間低夾，白2也採取了不一般的下法，黑3退，冷靜！白4跳後雙方對應至黑11拆邊，上面黑棋已經得到安定，下面也佔有相當實利，應是黑棋不錯的局面。

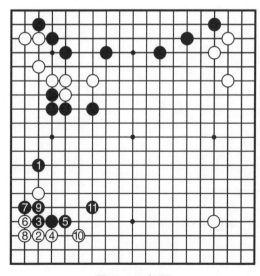

圖四　參考圖

圖四　參考圖

當黑1夾時白2點「三・三」，以下按定石進行，至黑11飛起後黑在左邊形成龐大模樣，當然比圖三更佳。這也是圖三中白2選擇壓這個方向的原因。

第二十三型 黑先

圖一 黑先

實戰對局中，佈局伊始也有立即戰鬥的，現在右邊有三子白棋◎，黑棋不能放過這個機會到左邊佔大場。但應從哪個方向發起攻擊就要思考一下了。

圖一 黑先

圖二 實戰圖

在實戰中黑1擔心三子▲的安全，而到中間鎮，這恰恰是錯誤的方向，讓白2、4在邊上連跳了兩手，右邊得到了相當實利，而且讓白棋得到了先手搶到了上面6位的分投，而黑棋的外勢並無作用。明顯黑棋方向失誤。

圖二 實戰圖

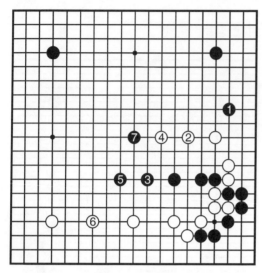

圖三　正解圖

局後經研究認為，黑1應在右上方向下飛不讓白棋生根，逼白2跳出，黑5後白6要守住下面空，黑7轉身鎮住白棋，全局黑棋主動，佈局成功。

圖三　正解圖

第二十四型　黑先

圖一　黑先

在佈局階段黑棋一定要保持自己的先手效率才能取得優勢。黑棋先手從什麼方向落子才能達到這個目的呢？

圖一　黑先

圖二　失敗圖

黑1到下面拆不可否認是大場，但不夠積極，白棋可以不理會這一著棋到上面安然拆二，這就沒有體現出黑棋的先手效率。

圖二　失敗圖

圖三　正解圖

黑1先在上面拆才是正確方向，白棋為防止黑棋在A位打入只有在A位補上一手，於是黑得到先手在下面3位拆，黑搶到了上、下兩處要點，先手效率得到充分發揮。

圖三　正解圖

第二十五型　黑先

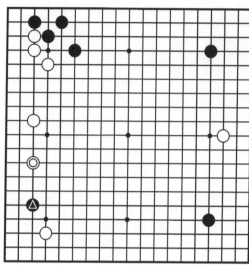

圖一　黑先

圖一　黑先

白棋◎在上邊對黑▲一子是典型的「開兼夾」。黑棋從全局出發怎麼對應？從什麼方向應是個焦點。

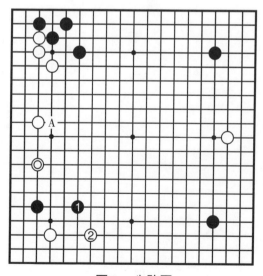

圖二　失敗圖

圖二　失敗圖

黑1向中間大跳逃出，方向大誤，白2在下面拆二應，由於上面是白子黑棋不能在A位一帶夾擊白◎一子，因此黑棋再無後續手段了。明顯黑棋佈局落後。

圖三 正解圖

黑1到下面反夾才是照顧全局的方向，白2尖出，黑3向右拆二，冷靜！白4還要封一手，黑5搶到了右角的大飛，和剛才拆二配合極佳。以後黑還有A位飛讓白棋重複的下法，且黑△一子還有B位飛的餘地。

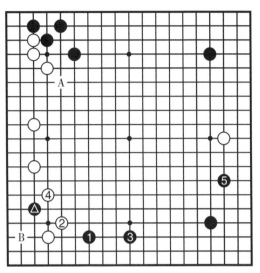

圖三 正解圖

圖四 參考圖

黑1如改為在角上托也是定石的一型，對應至黑7，黑棋雖然已經安定，但白8拆後全局主動，白棋佈局成功。

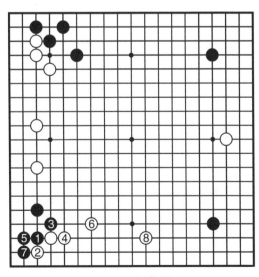

圖四 參考圖

第二十六型　黑先

圖一　黑先

圖一　黑先

佈局有大場和急場之分，這就決定了行棋方向。既然稱為急場，當然要先行處理。盤面上左邊和下邊佈局已經安定，只剩下上邊和右邊，黑棋應選擇哪個方向呢？

圖二　失敗圖

不可否認黑1在上面搶佔的是盤上剩下的唯一大場，但不是急場，白2不僅開拆了下面四子，還夾擊了黑▲一子，黑3只有跳起，白4順勢跳起。白棋上、下均已安定，而黑兩子仍要逃孤，全局白棋主動。

圖二　失敗圖

圖三　正解圖

黑1在右邊拆一才是正確方向，因為這是急場。白2為防黑在此飛入搜根，不得不跳下，黑3趁勢飛起將白棋封在角內。而黑棋上、下連成一片，形成了外勢，全局黑棋稍優。

圖三　正解圖

第二十七型　白先

圖一　白先

盤上上邊、左邊、下邊均有大場，如上邊A位的拆、B位的掛等。但現在黑♠一子向白◎一子逼過來，白棋不能脫先他投，但問題是白棋應從什麼方向行棋才正確？

圖一　白先

圖二　失敗圖

圖二　失敗圖

白1單純地向左邊跳出，方向不佳。黑2當然要跳出阻止白棋兩子和下面連成一片。白兩子較難處理了，因為黑下面有A、B、C等點侵入的手段，上面有D位跳出攻擊白兩子的好點，這一結果是白1方向失誤造成的。

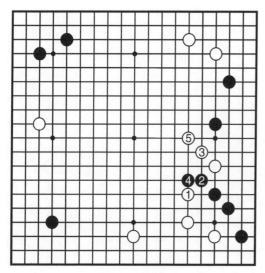

圖三　正解圖

圖三　正解圖

白1在下面向上跳起才是正確方向，黑2當然尖出，白3也順勢尖出，黑4壓出，白5也跟著尖出。白棋由於有白1的存在而加強了下面，消除了黑棋打入的可能，而且中間三子白棋出頭也很順暢，白棋佈局較好。

第二十八型 黑先

圖一 黑先

佈局剛剛開始就在右下角開始了戰鬥，黑棋不能脫先去佔大場，從什麼方向加強對白三子的攻擊是個問題。

圖一 黑先

圖二 失敗圖

黑1從上面鎮，看似很有氣魄，但有些過分。白2跳，黑3長後白4順勢長出。結果中間三子黑棋反而成了孤棋，將成為白棋攻擊的目標。

圖二 失敗圖

圖三　正解圖

圖三　正解圖

圖三　正解圖

黑1在白棋左邊跳起，白2為防黑在此處鎮不得不跳起，黑3再跳一手加強黑棋。黑5再到上面對白「三・三」一子大飛掛，等白6拆二後又到7位掛，和中間數子黑棋相呼應，全局形成了一定的勢力圈，顯然黑棋局面好下。

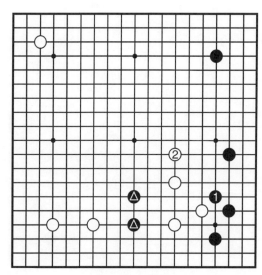

圖四　參考圖

圖四　參考圖

黑1小尖加強了右邊實地，但過於保守，方向也不正確。白2跳出後行棋舒暢，黑棋兩子▲在白棋籠罩之下，將受到白棋攻擊。

第二十九型 黑先

圖一 黑先

佈局已接近尾聲，左邊和上邊均有大場，但並非急場，當前黑棋的行棋方向是決定本局優勢的關鍵。

圖一 黑先

圖二 失敗圖

黑1到上面搶佔大場，但脫離了主要戰線，方向不對！白2馬上挺出，不要小看這一手棋！正是有了這一手棋，黑棋右邊數子馬上變薄了，暫時不敢在下面白棋空裡的A、B、C位等處打入了。

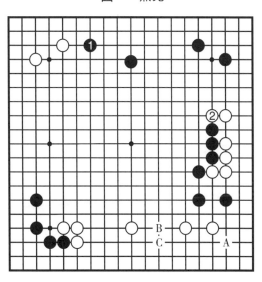

圖二 失敗圖

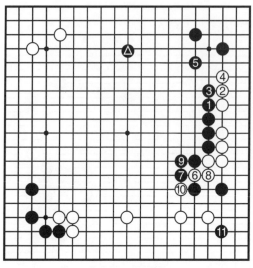

圖三　正解圖

圖三　正解圖

黑1在右邊壓才是正確方向，連壓兩手後再5位飛起形成厚勢，和上面一子黑棋△形成大模樣，發揮了最大效率。白6如到下面挖，則白10斷，黑11即到角裡點「三·三」進行轉換，並不吃虧。

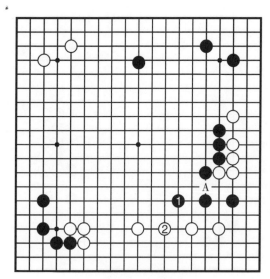

圖四　參考圖

圖四　參考圖

黑1在中間跳，目的是補上A位斷頭，方向不佳且有點小氣！白2跳起後補強了下面，顯然白棋便宜。

第三十型 白先

圖一 白先

現在盤面上還有下邊和右邊是大場，白棋的行棋方向可以決定自己的優勢。

圖二 失敗圖

白 1 在下面拆二，是一般想到的下法，但在此情況下卻方向有誤。黑2馬上抓住時機到上面逼白兩子◎，白3在角上尖頂，黑4挺後白5再尖，黑6順勢在上面跳起。對應至黑16，黑棋已經安定，而下面兩子白棋還要求活。黑2、6兩子和上面配合相當滿意，可見白1之失誤。

圖一 白先

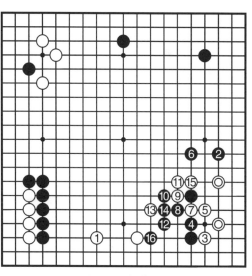

圖二 失敗圖

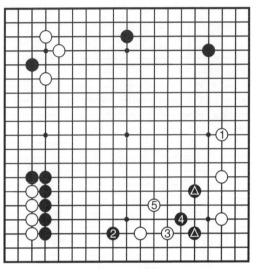

圖三　正解圖

圖三　正解圖

白1到右邊拆一加強兩白子才是正確方向，黑2逼是意料之中的一手棋，白3拆一雖小一點，但既安定了自己又威脅到了黑▲兩子。黑4為防白在兩子之間靠斷，白5順勢跳出，非常順暢。

第三十一型　黑先

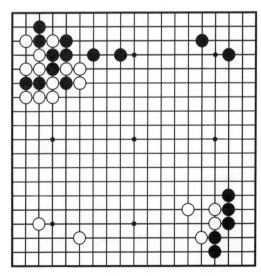

圖一　黑先

圖一　黑先

黑棋現在面臨是在右邊形成大形勢，還是到左邊打入白棋陣地的選擇。這要透過計算才能決定。

圖二 失敗圖

黑1在右邊飛起想在右邊形成大模樣，白2到左下角守，黑3進一步加強右邊，太保守。白4飛起後，顯然白棋模樣大於黑棋。

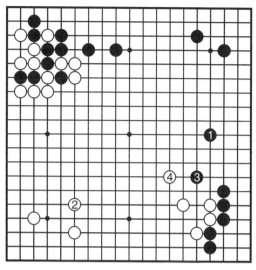

圖二 失敗圖

圖三 正解圖

黑1到左下角鎮淺侵白棋才是正確方向，白2到右邊防止黑棋擴大，黑3飛下，對應至黑7是黑佈局成功的局面。

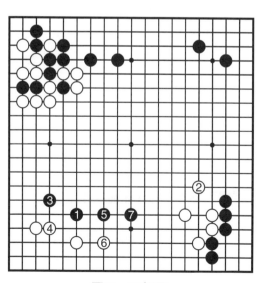

圖三 正解圖

第三十二型　黑先

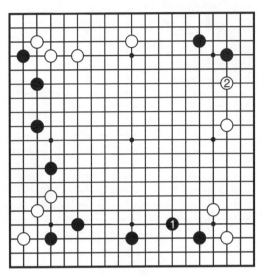

圖一　黑先

圖一　黑先

佈局至此黑棋下邊和右邊都比較空虛。黑棋如在下面1位飛補，白2馬上到上面拆二，緩解了黑棋對右邊白棋的衝擊。只能說黑1較軟，黑棋佈局稍有落後之感。

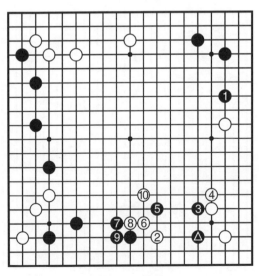

圖二　失敗圖

圖二　失敗圖

黑1到右上邊拆二，白2到下面打入以攻為守，黑3壓要處理黑❹一子，白4長後加強了右邊白棋。黑5鎮，白6尖出，對應至白10白棋成功地把黑空分開，而且黑棋三子仍未安定。全局白棋好走。

圖三 正解圖

黑1到右邊尖侵白棋◎一子才是正確積極的方向，白2長後黑3挺起，白4小飛生根，黑5順勢拆二，以下黑可在A位壓靠白子和在B位拆攻擊白三子，兩處必得一處，全局黑好。

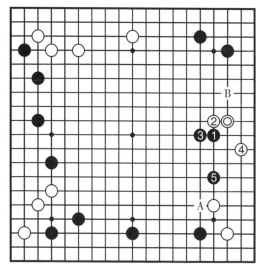

圖三 正解圖

圖四 變化圖

圖三中黑1尖沖時白2在三路長，黑3跳後至白10是雙方正常對應。黑棋得到先手在11位飛起，結果把白棋壓在三路，自己築起厚勢，黑棋佈局成功。

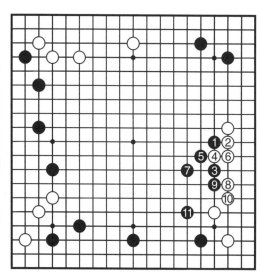

圖四 變化圖

第三十三型　黑先

圖一　黑先

圖一　黑先

佈局至此雙方均屬正常對應。目前黑棋右邊和下邊均有形成大空的可能，現在黑棋要選擇哪個方向才正確呢？

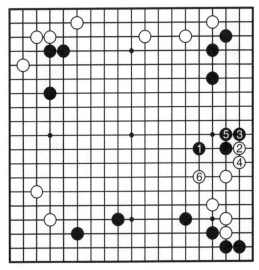

圖二　失敗圖

圖二　失敗圖

黑1跳出目的是想圍住右邊的空，白2馬上到二路托，至白6跳出，白右下角已經淨活，黑棋失去了攻擊對象。以後全局是地域之爭，黑棋前途艱難。

圖三 正解圖

黑1在右下角向上跳才是正確方向，白2不得不跳起，否則黑可在A位飛封。黑3進一步飛攻，白4是雙方要點，黑5順手將右邊補實。白6到左下角守，黑7跳起不僅擴大了下邊形勢，而且還有B位搜根的手段。全局黑棋主動。

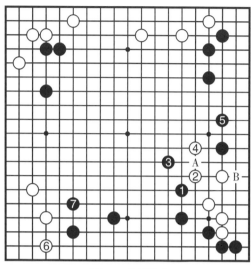

圖三 正解圖

第三十四型 白先

圖一 白先

這是兩名高手的實戰對局，上邊是白棋的大陣勢，而右邊是黑棋的「中國流」形成的模樣。此時白棋如何選擇方向才能在自己地域上與黑棋相對抗，這是關鍵。

圖一 白先

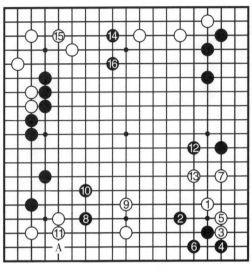

圖二　失敗圖

圖二　失敗圖

白1到右下角掛是方向失誤，至白7是按定石進行。黑8搶到先手到左邊壓縮白空，白9跳出，黑10也跳，白11是防止黑在A位透點。黑又得到先手到右邊擴大邊空，白只好跟在黑棋後面下子。對應至黑16，白棋不爽！

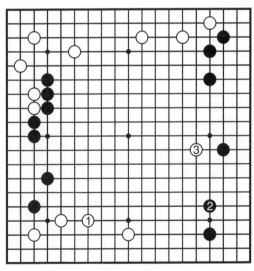

圖三　正解圖

圖三　正解圖

白1到左下角先補好自己是以靜制動的好手，首先確保了自己的大空。等黑2守角時白再於3位鎮淺消黑棋陣勢。結果雙方地域平衡，但是白棋好下的局面。所以白1才是正確方向。

第三十五型　黑先

圖一　黑先

黑棋左、右兩邊均有成大空的可能，現在要根據兩邊白子的配合找出在哪邊補棋才是正確方向。

圖一　黑先

圖二　失敗圖

黑1在右下角向上大飛，雖然在右邊形成了大形勢，但不能威脅下面白棋。所以白2就脫先到上面飛起，不只擴大了上面白棋大模樣，而且瞄著左邊黑棋空裡的A位打入，顯然黑棋不能滿足。

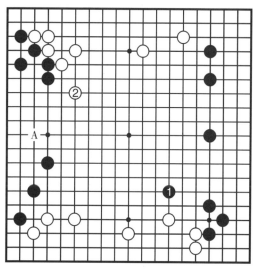

圖二　失敗圖

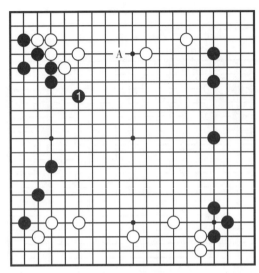

圖三　正解圖

黑1才是正確方向，不僅擴大了自己左邊的形勢，而且還產生了A位一帶打入的好點。佈局時不只要照顧自己，還要有後續手段才是好棋。

圖三　正解圖

第三十六型　白先

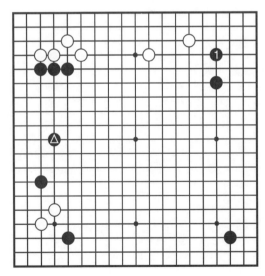

圖一　白先

這是一盤實戰佈局，當黑在❷位拆時，白棋從什麼方向行棋才能取得局面平衡？

圖一　白先

圖二　實戰圖

在實戰中白1在左下角向下飛壓，但方向錯了。當白5曲時黑6脫先到上面飛起，等白7、9和黑8交換後，黑回過來到左下角10位退，對應至白19白雖然圍成了外勢，但由於上面有黑▲兩子阻止，所以白棋發展前景不大。白棋佈局失敗。

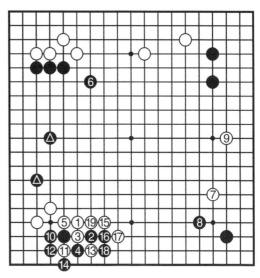

圖二　失敗圖

圖三　正解圖

局後經過研究認為，白1在左下角尖頂才是正確方向。黑2挺起，白3立下，黑4拆後白得到先手到上面5位擴大自己模樣，黑6補邊，白7又得到先手到右下角大飛掛後再9位開拆，全局白優。

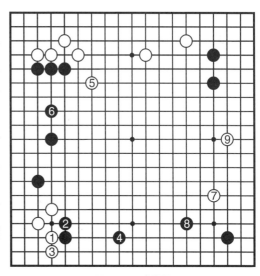

圖三　正解圖

第三十七型　黑先

圖一　黑先

圖一　黑先

佈局已經到了尾聲，只剩下上邊和左邊尚有落子餘地，至於在哪個方向行棋，這就要黑棋做出決定。

圖二　失敗圖

圖二　失敗圖

黑1到上面飛起，目的是要守住上面陣地，白2、4連壓兩手後到左邊6位封住左下角黑棋，在中間形成大模樣，遠遠超過了上面黑棋所得，顯然全局黑棋已成劣勢，佈局失敗。

圖三 正解圖

黑1到左邊攻擊白一子◎才是正確方向，白2長，黑3就順勢進入了白棋空內，同時隔斷了下面白四子的歸路。白棋要安排下面四子也就無暇到上面行棋了。

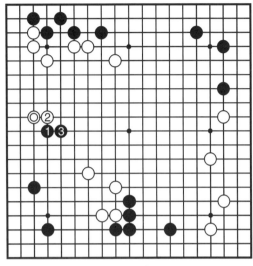

圖三 正解圖

第三十八型 白先

圖一 白先

佈局剛開始，左下角正在進行定石交換，現在白棋應該在什麼方向落子才是正確方向呢？

圖一 白先

圖二　失敗圖

圖二　失敗圖

白1到左下角跳出是墨守成規按定石落子的下法，當然不是壞手，但是黑2到上面掛後和下面黑子相呼應，黑掌握了全局主動權，這樣白棋效率不佳。

圖三　正解圖

圖三　正解圖

白1脫先是有大局觀的一手棋，黑2必然在左下角靠下，至黑8白棋取得了先手到右邊飛起，抵消了黑棋左角的厚勢。全局白棋生動。

這盤棋落子不多，但是初學者應學會大局觀行棋，宜仔細玩味。

第三十九型 白先

圖一 白先

佈局在角、邊已經完成，現在是如何向中間發展的問題。白棋不只要擴張自己的勢力，還要控制黑棋的發展，這個方向要慎重。

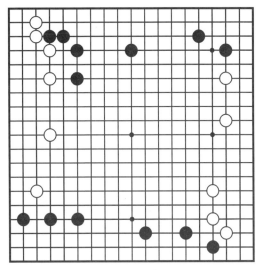

圖一 白先

圖二 失敗圖

白1到下面飛出有強處補強之嫌，而且對左邊黑棋影響不大，如在A位關出也覺過於保守。黑2到上面關起，不只擴大和堅實了上面黑空，而且還在窺伺右邊白空。可見白1方向有問題。

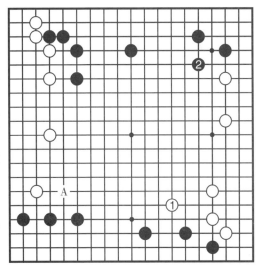

圖二 失敗圖

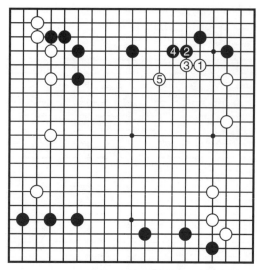

圖三　正解圖

圖三　正解圖

白1到右上角飛壓過去才是正確方向，黑2不得不尖，白3壓一手後在5位飛起，中間白棋模樣立刻膨脹起來，而下面黑棋對右邊白空威脅不大，可見白棋佈局成功。

第四十型　黑先

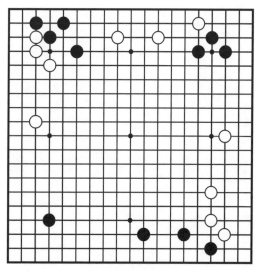

圖一　黑先

圖一　黑先

佈局重點顯然是在左邊和右邊，從哪個方向行棋需要黑棋做出選擇。

圖二 失敗圖

黑1到右邊開拆不可否認是大場，但是進攻性不強。即使黑在A位打入，白在B位壓也只能掏去一點白空而已，不可能對白棋形成根本威脅。所以白2馬上搶佔左邊大場，白棋舒展。

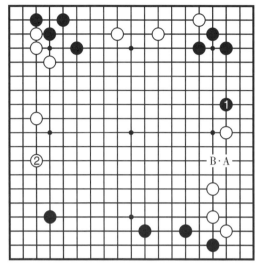

圖二 失敗圖

圖三 正解圖

黑1在左邊開拆才是正確方向，其一黑是兩翼展開，其二黑可在A位打入。

以下白如B位跳起，則黑即跟著在C位跳起進一步擴張了下面形勢，黑棋形勢可觀。即使白在D位拆對黑角也不可能形成威脅。

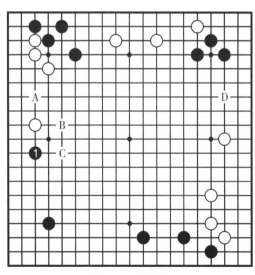

圖三 正解圖

第四十一型　黑先

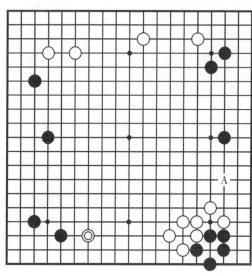

圖一　黑先

圖一　黑先

佈局到了最後階段，白在下面◎位最大限度地開拆，現在盤面上大場只剩下右邊和左上角。黑在A位拆太小，而且對白無影響，可以排除。

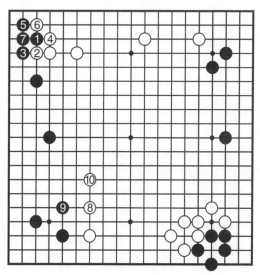

圖二　失敗圖

圖二　失敗圖

黑1到上面點角不可否認是目前盤面上實利最大的一手棋，可惜是後手，白8得到了先手到下面跳起，黑9後白10進一步擴大下面模樣，而且還在窺伺左邊黑空。黑棋失去了先手效率。

圖三 正解圖

黑1對白◎一子壓靠才是正確方向，白2扳，黑3長，當白6長時黑7仍然扳，到黑13接後雖然讓白棋在下面得到相當實利，但黑棋形成的厚勢足以與之對抗，發展前途大有可為，黑棋佈局成功。

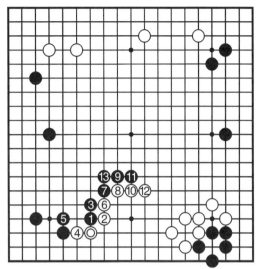

圖三 正解圖

第四十二型 黑先

圖一 黑先

白棋在◎位拆二，黑棋在哪個方向下子才能掌握全局主動呢？

圖一 黑先

圖二　失敗圖

圖二　失敗圖

黑1在角上托是擔心黑▲一子的安危，對應至黑5後，由於右邊有兩子◎白棋，黑棋沒有發展前途，而白棋得到先手後於6位打入，黑棋上面厚勢失去作用，明顯黑棋佈局失敗。

圖三　正解圖

圖三　正解圖

黑1在上面尖頂是照顧到上面厚勢的下法，而且讓白2上長後造成重複，所以方向正確。黑再於3位托，黑5連扳是爭取先手的好手，白10時黑11補強上面，在左下角雙方對應至白16，黑棋得到先手到右上角17位補，全局黑棋領先。

第四十三型　黑先

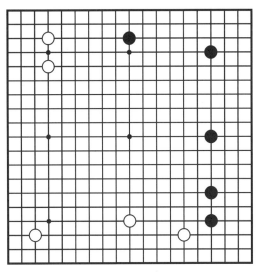

圖一　黑先

不可否認，黑棋當前佈局的要點是到左邊白棋中分投，但分投到哪一點也是方向問題，即使差一路也是方向錯誤。

圖一　黑先

圖二　失敗圖

黑1分投是正確的，但選點有問題，白2正好利用上面兩子白棋開拆過來逼黑拆二，白4正好順勢飛起，黑5挺，白6長後，黑棋形狀成了「立二拆三」，重複！而白鞏固了下面的模樣，顯然白優。

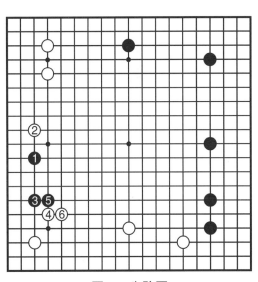

圖二　失敗圖

圖三 正解圖

黑1雖然比圖二只差一路，但是正確方向，白2在上面拆逼，黑3和白4交換後正好黑5飛起，三子正好形成佈局中的好形——「小山頭」形。如白5在A位拆，則黑即B位拆，白棋下面空虛，而上面兩子白棋有C位漏風，結果還是黑好。

再強調一次，圖二、圖三雖只有一路之差，但也是方向問題，初學者要仔細領會。

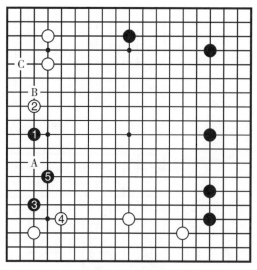

圖三　正解圖

第四十四型　黑先

圖一　黑先

佈局不只是佔大場、搶急場，在時機恰當時千萬不要放過攻擊的機會。現在盤面上是黑棋攻擊白棋◎一子的最佳時機，但從什麼方向施壓是個問題。

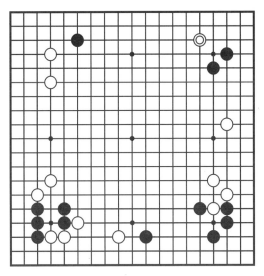

圖一　黑先

圖二　失敗圖

黑1飛壓是常用
手段，但在此盤中卻
是方向錯誤。白2跳
出，黑3尖頂時白4
機靈地到左上角尖
頂，然後白在6位
逼，黑7飛，白8靠
後在10位長出。白不
僅安定了上面實空，
則且在角上得到了利
益。由於有白◎一
子，上面的黑棋厚勢

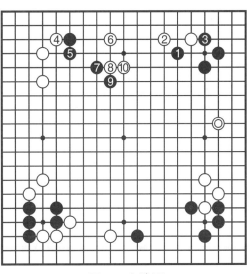

圖二　失敗圖

得不到發揮。可見黑1方向之失誤。

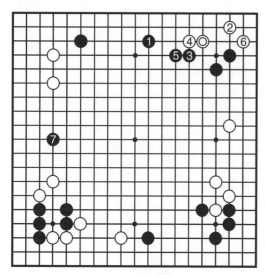

圖三　正解圖

黑1在上面對白◎一子進行寬夾才是正確方向，白2到角上飛入以求安定，黑3再飛壓，白4長後只有後手在6位尖。黑7得到先手到左邊夾擊下面兩子白棋，全局主動。

圖三　正解圖

第四十五型　白先

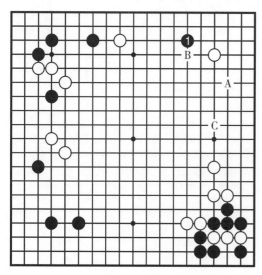

圖一　白先

黑1本應在A位掛才是正確方向，以下白B、黑C是正常對應。黑1既然錯了，那白棋應該從什麼方向攻擊黑1呢？

圖一　白先

圖二 失敗圖

白2尖頂是正確的，至黑5拆二均是正常對應。可是此時白6卻下錯了方向，黑7挺起後白兩子反而成了孤棋，白8不得不跳出，黑9大飛逸出，黑不只得到安定，且有A位點「三・三」和B位入侵的好點，左邊一子黑棋還有活動餘地。

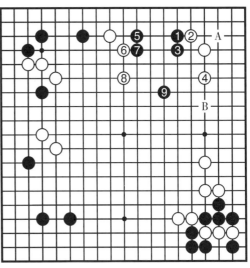

圖二 失敗圖

圖三 正解圖

白6應改為從角向中間大飛才是正確方向，黑7尖出，白8鎮，黑9壓，白10跳後左右白棋已經連成一片，白雖棄去了一子白棋◎，卻形成了中間大模樣，而且黑▲一子已經完全失去了活動能力。全局白棋大好！

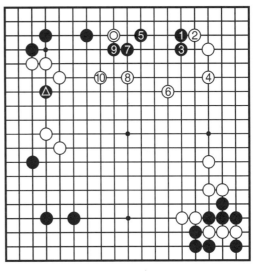

圖三 正解圖

　　圖四　變化圖　圖三中白6大飛時，黑7飛起企圖在上面多圍一些空，白8馬上向左靠進行反擊，以下黑11過分，對應至白16刺，黑棋很難對應下去了。白棋掌握了全局主動。

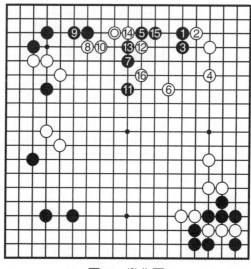

圖四　變化圖

第五章 中盤的方向

　　中盤主要是攻擊和防守，那麼從什麼方向攻擊才能取得最佳效果？從什麼方向防守才不吃虧？一旦方向出現錯誤，將是小敗局部損失，大敗全局潰敗，以致中盤負棋。

　　攻擊的方向大多是由攻擊達到成空或成勢的目的。把對方逼向自己厚勢並從對方苦活中獲利，甚至殺死對方；也有以自己薄弱的一方向對方發起攻擊，在攻擊過程中加強自己。而防守一方則是反其道而行之。

第一型　黑先

　　圖一　黑先　這不再是定石，也不是手筋問題，而是屬於中盤戰鬥了。現在白棋◎一子向黑拆二飛壓過來，黑棋從什麼方向應才正確？

　　圖二　失敗圖　黑1在三路接方向不佳，白2長後黑3只好接上，如不接則白即3位衝下，黑B位擋，白可C

圖一　黑先

圖二　失敗圖

位斷。黑3接後白有A位尖侵辱黑棋的手段，不爽！

　　圖三　正解圖　黑1先到左下角上托才是正確方向，白2退是正應，黑3擋，白4平時黑即於角上5位頂，這樣白棋再於A位沖，黑B位擋就可以了。

　　圖四　變化圖　黑1托時白2不退而改為在右邊扳，無理！黑3當然斷，白4只有打，黑5到上面打，白6接，黑7打後黑棋A、B兩處必得一處，均是黑好且右邊一子黑棋▲已經連回了。

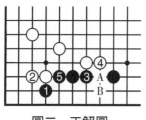

圖三　正解圖

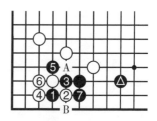

圖四　變化圖

第二型　黑先

　　圖一　黑先　白棋在◎位打入，問題很顯然是從什麼方向攻擊這一子。

圖一　黑先

圖二　失敗圖(一)

黑1小尖企圖吃掉白◎一子，可是白2靠，黑3壓，白4頂後於6位接就安然逸出了。白2也可以改在3位硬沖，黑A位扳，白2位靠就逃出了。

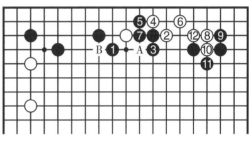

圖二　失敗圖(一)

圖三　失敗圖(二)

白2還有到右邊碰的騰挪手段，對應至白12白已在角上活出，黑棋得不償失。黑如改為A位小尖，則白B位靠即可逸出。

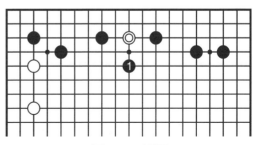

圖三　失敗圖(二)

圖四　正解圖

黑1在白一子◎下面鎮才是正確方向，這樣就將白子籠罩在黑棋勢力範圍之中，白棋一旦向外逃，黑即可以在追擊中獲得利益。

圖四　正解圖

第三型　黑先

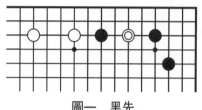

圖一　黑先

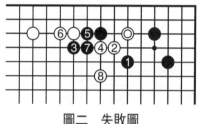

圖二　失敗圖

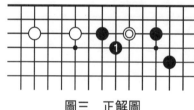

圖三　正解圖

圖一　黑先

與第二型有相似之處，白棋在◎位打入，黑棋應從什麼方向對付這一子呢？

圖二　失敗圖

黑1採取在白◎一子下面鎮，但白2尖出後對應至白8就逸出了，而黑上面數子反而成了孤棋。

圖三　正解圖

黑1向自己堅實的無憂角一方尖出才是正確方向。白◎一子已經動彈不得了。這就是「實角虛鎮」的方向棋理。

第四型　黑先

圖一　黑先　黑棋▲對白子鎮，白即於◎位飛出，黑棋應從哪個方向攻擊這兩子？

圖二　失敗圖　黑1向白裡面長是企圖奪取白棋眼位，白2退後黑3飛攻，白4向中腹揚長而去。結果黑棋雖取得了一定利益，但並不充分，不能滿意。可見黑1方向不正確。

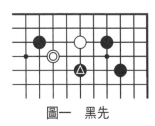

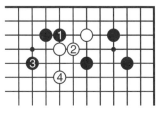

圖一　黑先　　　　　　　　圖二　失敗圖

　　圖三　正解圖　黑1向下長才是正確方向，等白2長後再3位曲逼白4下成「愚形空三角」，黑5再飛起，與圖二比黑棋在左邊獲利多了不少，而白棋出路較窄。黑應滿意。

　　圖四　變化圖　黑1長時白2改為尖頂是常用抵抗手法，黑3頂，白4只有團，黑5長，白6虎，黑7扳後左右均已安定，而白棋還是浮棋，顯然黑棋更好。

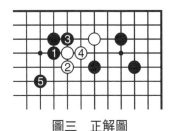

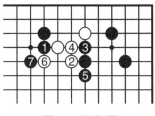

圖三　正解圖　　　　　　　圖四　變化圖

第五型　黑先

　　圖一　黑先　白棋在◎位跨出，這是中盤戰鬥中常出現的一種下法，黑棋應從什麼方向應才能給白棋以有力反擊？

　　圖二　失敗圖　黑1向

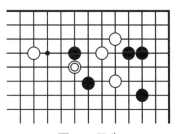

圖一　黑先

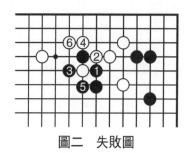 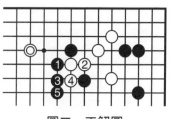

圖二　失敗圖　　　　　　圖三　正解圖

上沖是方向失誤。白2果斷地斷，黑3打，白即4、6位渡過。而黑棋中間雖提得一子，但是形狀凝重，並不理想。

圖三　正解圖　有棋諺云「應跨用扳」和「應跨忌沖」，所以一般對付跨小飛的棋是不會沖的。黑1扳是正應，白2退，經過交換後黑5出頭，白◎一子被分開成了孤棋，黑棋成功。

第六型　白先

圖一　白先　這是在角上形成的一場小型中盤戰鬥，黑棋在▲位尖頂，白棋向外逃出不難，但是從什麼方向行棋才不吃虧？

圖二　失敗圖　白1退方向太弱，一味逃跑沒有反擊精神。黑2扳起，白3跳時黑4挺起，白5只好併，黑6到左邊安然渡過，白棋幾乎是單官逃出毫無所得，而且還要防止黑在A位長出。白棋不爽。

圖三　正解圖　白1先向右

圖一　白先

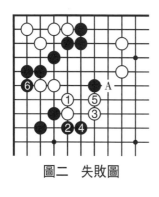

圖二　失敗圖

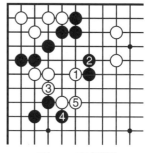

圖三　正解圖

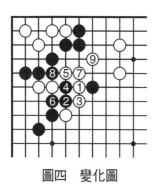

圖四　變化圖

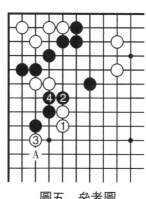

圖五　參考圖

邊靠才是正確方向，黑2退後再於3位頂，黑4扳時白5長出，出頭比圖二順暢。

　　圖四　變化圖　圖三中黑2改為到下面扳，白3擋，黑4沖，白5打後在7位接上，黑8吃白兩子，白9尖後結果圖三更佳。

　　圖五　參考圖　白1換成向下長，黑2就在上面扳，白3靠下時黑4即接上，上面兩白子被吃而且外面三子白棋尚未安定。白3如在4位斷，則黑即A位跳，白更不行。

第七型　黑先

　　圖一　黑先　這是在中盤戰鬥後形成的結果。戰鬥已經結束，白得角上實利，黑得外勢，現在黑棋向什麼方向行棋才能解除外面數子白棋的威脅？

　　圖二　失敗圖㈠　黑1打吃白一子，方向不佳！白2長出後黑棋過於侷促，雖然暫時沒有問題，但白棋A位跳下將威脅黑棋眼位，且白棋也可以直接在B位封鎖黑棋。

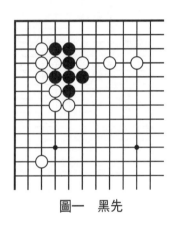

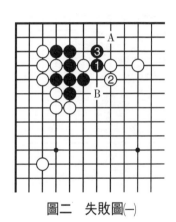

　　圖一　黑先　　　　　　　圖二　失敗圖㈠

　　圖三　失敗圖㈡　黑1向下扳，白2當然扳，黑3、5只好長，到白6壓時黑只有在A位長出，白棋下面所獲太多，而上面由於有白子，黑棋將無所得！

　　圖四　正解圖　黑1向中間尖出雖然步調不大，卻是正確方向。以後白如A位挺，因為黑已出頭則可以B位打或D位飛了。

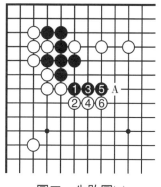

圖三 失敗圖(二)　　　圖四 正解圖

第八型 黑先

圖一 黑先

白棋◎在位長出後，黑棋從什麼方向攻擊白四子才是最有力的手段？

圖一 黑先

圖二 失敗圖

黑 1 頂是所謂「強處補強」，方向不對！白 2 跳後白子已經完全安定，黑再也沒有後續攻擊手段了。

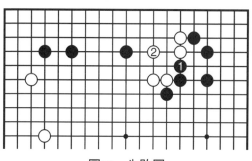

圖二 失敗圖

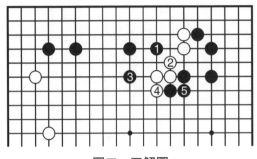

圖三　正解圖

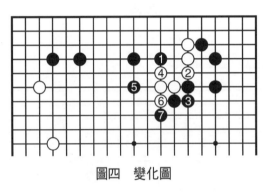

圖四　變化圖

圖三　正解圖

黑1到上面點方向正確，擊中白棋要害，白2只好曲，黑3跳起，白4外逃，黑5接上後白棋形狀不好，而且是無根的浮棋，將受到黑棋攻擊。

圖四　變化圖

黑1點時白2在右邊頂，黑3補強自己，白還要在4位補斷，黑5跳起時黑7可以扳了，白形勢更不好！

第九型　白先

圖一　白先　白1在無憂角托是所謂「試應手」，對應到黑4打，現在白棋應從什麼方向行棋呢？

圖二　失敗圖　白1在黑左邊打，黑2提後再無手段了。白如在A位扳，則黑B位打白就崩潰了。可見白1方向不對。

圖三　正解圖　白1先在下面打才是正確方向，等黑2接後白3再在左邊打，黑4提後白在5位飛出，黑6長，白7輕輕向中腹長出，成功破壞了黑地。

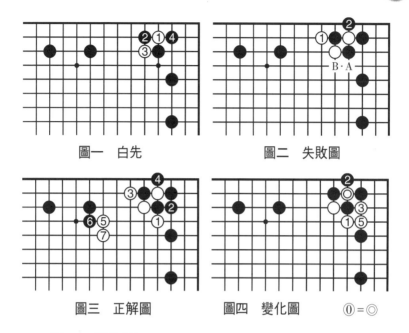

圖一　白先　　　　　　　圖二　失敗圖

圖三　正解圖　　　　　圖四　變化圖　　　◎=◎

圖四　變化圖　白1打時黑2如改為提白◎一子，白即3位打，黑4接後白5接上，黑棋被穿通更不行。

第十型　黑先

圖一　黑先　白中間有三子孤棋，黑棋從什麼方向攻擊才能獲得最大利益？

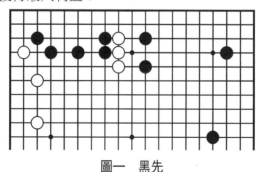

圖一　黑先

圖二　失敗圖

黑1鎮看似很嚴厲，但並不是正確方向，白2向右尖方向正確。黑3飛攻，白4、6、8連壓過去順勢進入了右邊黑本應成空的地方。而且黑1、3兩子有可能成為浮棋，明顯黑棋失敗。

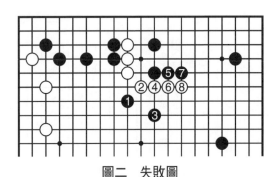

圖二　失敗圖

圖三　正解圖

黑1從右邊飛攻白三子，雖和圖二僅一路之差，卻完全改變了攻擊方向。白2靠，黑3扳後在5位接，白6連回，黑7到右上角尖，右邊形成了大形勢，而且左邊還留有黑A、白B、黑C分開白棋的攻擊手段。

圖三　正解圖

第十一型　黑先

圖一　黑先

白1到黑左角上碰是常用的騰挪手段，此時黑要從什麼方向對付此手呢？這就要利用黑棋右邊的黑勢。

圖一　黑先

圖二　失敗圖

黑2在上面扳是一種對付碰的常用手段，但是扳的方向有講究。白3反扳，黑4打後再6位長，白7到上面打一手後再9位長，黑10不得不打白7一子，否則白可A位征吃黑❤一子。白11搶到了曲，白13壓後白15封住左邊黑棋。黑棋上面的厚勢顯得重複，全局白好！

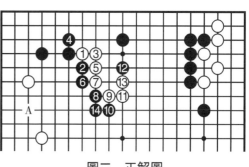

圖二　失敗圖

圖三　正解圖

圖三　正解圖

黑2在下面扳才是正確方向，是將白棋趕向自己厚勢

的下法。白3長，黑4立下不讓白棋生根，白5只有曲，對應至黑14接，白棋尚無眼位，黑棋將利用右邊厚勢對其攻擊並從中取利，而且還瞄著左邊A位的打入，當然黑優。

圖四　參考圖　黑2扳時白3跳採取輕處理，黑4就在上面打，實利很大。白5擋時黑6尖，以下白7、9向中間逃，黑8、10後中間白棋仍未安定，左邊也有A位被黑棋打入的逆襲。全局白棋困難。

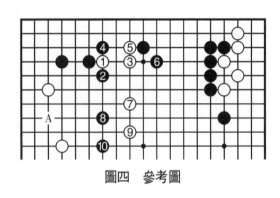

圖四　參考圖

第十二型　黑先

圖一　黑先

圖一　黑先

佈局剛結束就在右上角開始了戰鬥，黑棋兩子⚫在白棋包圍之中，從什麼方向突圍是本題的關鍵。

圖二　失敗圖

黑1跳出，隨手！方向不對，這是在把白棋推入自己空裡。白2飛出並尖侵黑❶一子，黑如再逃則白即A位壓，黑也大損。

圖二　失敗圖

圖三　正解圖

黑1到角上托以求生根才是正確方向，白2扳，黑3夾是好手。以下是雙方必然對應，至黑13下面四子白棋將成為黑棋攻擊對象。以後白如在A位沖，黑則在B位擋，白C位斷則黑D位退，白即無後續手段了。至此黑棋主動。

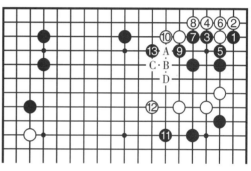

圖三　正解圖

圖四　變化圖

黑1托時白2改在外面扳，黑即3位斷，白4打時黑5打，至白8提後黑棋或A位併割下白◎一子，或B位渡過，兩處必得一處，顯然黑好。

圖四　變化圖

第十三型　白先

　　圖一　白先　左邊黑子有相當厚勢，戰鬥在右上角進行，白棋向哪個方向行棋才能處理好數子白棋？

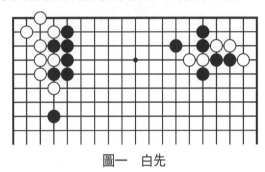

圖一　白先

　　圖二　失敗圖　白1先從右邊向左長壓黑子，黑2長，白3又到右邊點，黑4只有接上，然而白5頂時黑6封是好手！白7不得不逃，至白11黑到角上12位斷，然後用「拔釘子」手段，雖不能吃去白棋，但佔盡了便宜。至黑26白雖在右邊已經做活，但是黑棋上面獲得相當實空，而中間數子白棋成了浮棋將受到黑棋攻擊，全局黑優。

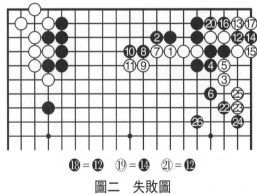

⑱ = ⑫　　⑲ = ⑭　　㉑ = ⑫

圖二　失敗圖

　　圖三　正解圖　白1應向下曲才是正確方向，黑2扳後白3打，黑4只有接上，白5再向左邊跳，這樣可以對抗左邊黑棋厚勢，而且角上三子白棋尚有餘味，而黑棋還要處理右角三子白棋。所以白棋主動。

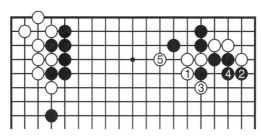

圖三　正解圖

　　圖四　參考圖　白1直接到右邊斷打，黑2接後白3長，利用棄子至白7將黑封住，白9再枷吃黑一子，不失為一法，但不如圖三含蓄。

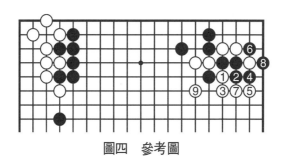

圖四　參考圖

第十四型　黑先

　　圖一　黑先　正在激戰，黑棋中間三子和左邊五子◎白棋相互糾纏，現在黑棋先手如何抓住戰機方向至關重要。

圖一 黑先

圖二 失敗圖

圖二 失敗圖

黑1為防白在此征吃三子而長出，無謀！白2到上面打一手後在4位虎逼黑5渡過，再6位跳出，黑7只好逃，白8又在右邊順勢走好，同時逼黑中間數子，黑在兩邊夾擊之下被動！這歸咎於黑1的方向錯誤。

圖三 正解圖

黑1到上面扳出才是正確方向，白棋無法征黑子，在2位

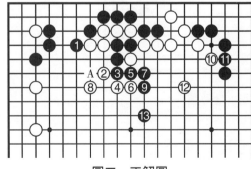

圖三 正解圖

跳起，黑3、5、7長，白8不得不補，白如9位壓，則黑A位夾，白棋崩潰。於是黑搶到了9位曲，黑13跳後可和右

邊黑棋形成對攻，全局不壞。

圖四　變化圖

黑1扳時白2委屈曲出，黑3打吃痛快！白4跳，黑5不提白子也跳出，白6飛出，結果與圖三大同小異，全局黑棋主動。

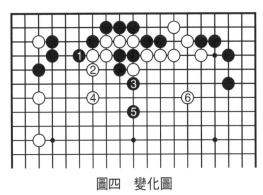

圖四　變化圖

第十五型　黑先

圖一　黑先

佈局剛剛開始，白棋按定石一般在A位曲或斷。現在白到左邊◎位夾挑起戰鬥，是想利用左邊三路一子白棋取得利益，也就過早地進入了中盤戰鬥。現在黑棋應從哪個方向應是關鍵。

圖一　黑先

圖二　失敗圖

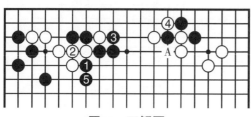

圖三　正解圖

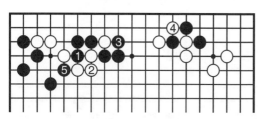

圖四　參考圖

圖二　失敗圖

黑1向下長出反抗，誰知正中白計，白2馬上拉出白一子，黑3扳，白4反扳，黑5、白6後黑7只好打白一子，白8斷打後在10位長出，兩子黑棋△被吃，黑如A位曲，則白B位頂即可。黑棋左邊損失慘重。這全是黑1方向失誤造成的。

圖三　正解圖

黑1決定轉換到左邊打白子，方向正確，黑3曲下後白不能讓黑再於A位挺起了，只好在4位打，黑5長出，白左邊被全殲，而右角黑棋尚有餘味，黑棋可以滿足。

圖四　參考圖　黑1改為在上面打後再於3位吃，黑5只有吃下白三子，和正解圖相差太大，不能滿意。

第十六型　黑先

圖一　黑先　白1打入，無理！黑2尖方向正確，白3尖逼黑4接上再5位長，白7位曲企圖逃出。現在就考驗黑棋應從什麼方向狙擊白棋了。

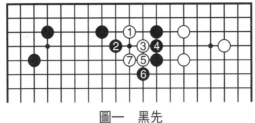

圖一　黑先

圖二　失敗圖　其實白棋◎一子正是所謂的「穿象眼」，而黑棋飛應正是對付這一手棋的下法。可惜黑1從上面向下飛方向錯了，白2曲後至白6白已經逸出，黑大虧。

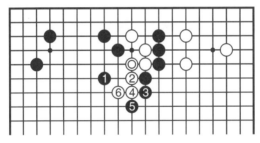

圖二　失敗圖

圖三　正解圖　黑1在下面飛封才是正確方向，白2尖頂是最強應手，黑3毫不退讓，儘管白棋一再掙扎最終還是被全殲。順便提一下，白棋無法征吃黑1、7兩子。

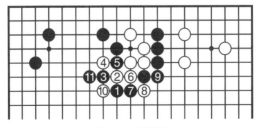

圖三　正解圖

第十七型　白先

圖一　白先

圖二　失敗圖(一)

圖三　失敗圖(二)　　　⑦＝⚫

圖一　白先

戰鬥在上面進行，白棋的行棋方向決定了主動權。

圖二　失敗圖(一)

白1長出一子，方向大錯，黑2抓住時機到下面扳起，白3斷打，黑4接後白5只有曲，黑6打後在上面8位斷，白上面兩子◎已被吃，而白棋無法吃去外面一子黑棋⚫，全盤前途渺茫。

圖三　失敗圖(二)

白1改為向下長，方向仍然不對，黑2還是扳，白3打，黑4、6包打後下面形成厚勢，全局白棋落後。

圖四　正解圖　其實白1不需要爭，只要老老實實在中間長出，方向就對了。消除了黑棋所有的隱患，白棋可以放心脫先了。而且在時機成熟時白可A位長出，黑如A位提則白得先手更佳！

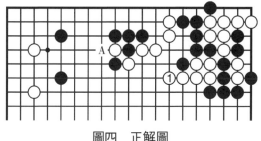

圖四 正解圖

第十八型 白先

圖一 白先 黑棋到�734位斷,強手!白棋現在從什麼方向應才能掌握全盤主動權?

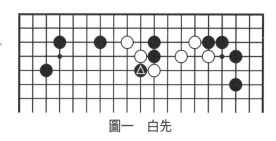

圖一 白先

圖二 失敗圖 白1到上面緊兩黑子氣,小氣!沒有大局觀。黑2打後於4位平,以下黑充分利用兩黑子,棄子到黑8補斷形成外勢,和左邊無憂角相呼應,全盤主動。此為白1方向失誤所致。

圖二 失敗圖

圖三 **正解圖** 白1打黑⚫一子，方向正確。以下白棋決定棄去角上三子，至白13形成了強大外勢，而且取得了先手，全局主動。

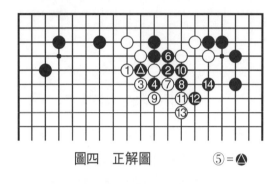

圖四 正解圖 ⑤=⚫

第十九型 黑先

圖一 **黑先** 顯然要求黑棋利用自己的厚勢對上面拆二的三子白棋進行攻擊，關鍵是從哪個方向入手才能達到最佳效果。

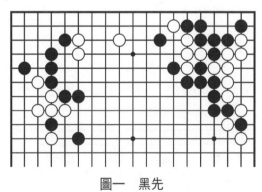

圖一 黑先

圖二 **失敗圖** 黑1從下面鎮白二子有強處補強之嫌，白棋即在二路飛，黑3只有沖，白4長後上面已成活形，黑1落空，可見黑1方向失誤。

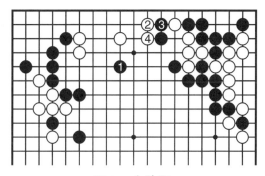

圖二　失敗圖

　　圖三　正解圖　黑1在上面飛入搜根才是正確方向，所謂「攻敵近堅壘」。白2壓，黑3退回，白4最大限度地向外逃，黑5、7、9步步緊逼，至白10長時黑改為11位鎮，白整塊未活，仍然還要求活或外逃，黑在攻擊過程中主動而且必將獲得利益。

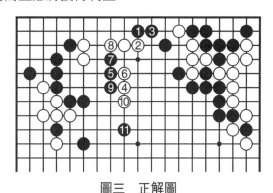

圖三　正解圖

第二十型　黑先

　　圖一　黑先　右邊拆二的三子白棋在黑棋籠罩之下，黑棋如不加以攻擊那也太無能了。可是從什麼方向進行攻擊呢？

圖一　黑先

　　圖二　失敗圖　黑1在中間跳出，白2也跟著跳出。結果不能說太差，黑棋也擴大了左邊黑棋，可是白棋也得到了安定，黑棋有軟弱之嫌，浪費了自己的厚勢威力。

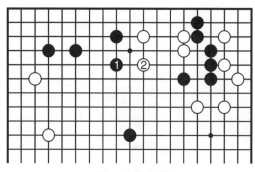

圖二　失敗圖

圖三　正解圖

　　黑1在下面飛鎮過來，白2只有尖出，黑3向中間跳加強了自己的厚勢，至黑7後由於右邊有黑❶一子，而白棋幾乎沒有一隻眼，必將有一番苦戰，黑棋可以獲利。

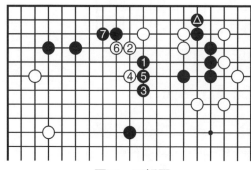

圖三　正解圖

第二十一型　黑先

圖一　黑先

白1到黑⬆一子左邊靠，黑2下扳，白3紐斷，黑棋應從什麼方向應才能和周圍黑棋配合？

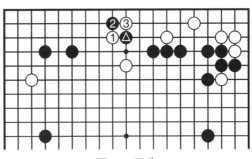

圖一　黑先

圖二　失敗圖

黑1到右邊打，白2打，黑3接，白4到左邊打後在6位雙虎，白棋已經得到了安定，而左角黑棋也失去發展餘地，且白◎一子的劍頭使黑右邊厚勢也不能發揮作用了。可見黑1的方向錯誤。

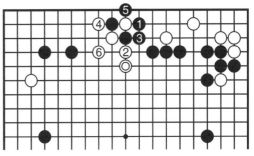

圖二　失敗圖

圖三　正解圖

黑1到下面打才是正確方向，白2斷打，黑3退，白4只好長，黑5壓後至白

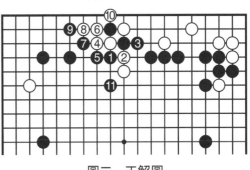

圖三　正解圖

10只有提子求活。黑得到先手在中間跳起後，白中間二子已經失去活力，全局厚勢。

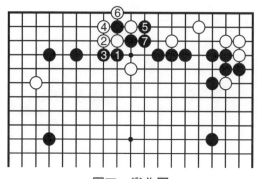

<div align="right">

圖四　變化圖

黑1打時白2長，
黑3壓，經過交換至
黑7接後，結果和圖
三大同小異，還是黑
優。

</div>

<div align="center">圖四　變化圖</div>

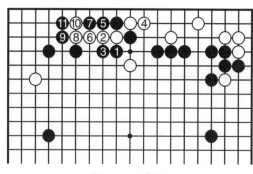

<div align="right">

圖五　參考圖

黑3壓時白4到
右邊長出，黑即於上
面長，以下形成了所
謂「送佛歸殿」，白
被全殲。

</div>

<div align="center">圖五　參考圖</div>

第二十二型　黑先

　　圖一　黑先　白棋在◎位跳下，將黑棋分開，黑怎樣
對付這一攻擊？

　　圖二　失敗圖　黑1從左邊行棋，白2貼長，雙方均
長至白8，白棋放棄兩子，黑棋嚴重重複，反而讓白棋形
成厚勢和右邊兩白子相呼應，使黑▲一子失去了活動能
力，黑棋大虧，這是黑1方向失誤造成的結果。

　　圖三　正解圖　黑1從▲位向左邊飛攻白◎一子，白
棋無法和右邊兩白子聯繫，只好透過白2、4、6外逃，可

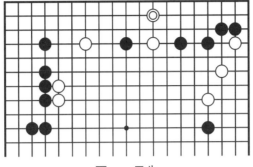

圖一　黑先

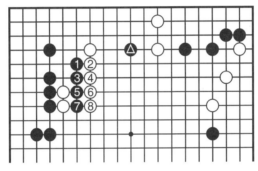

圖二　失敗圖

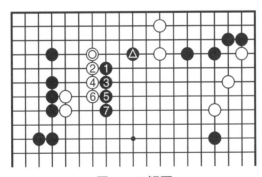

圖三　正解圖

是至黑7後，白棋不能兼顧兩邊，最後可能有一邊被吃。

所以棋諺「攻敵近堅壘」才是攻棋的方向。

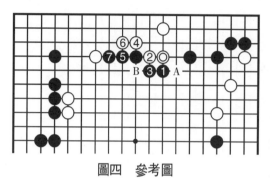

圖四　參考圖

圖四　參考圖

黑1在白◎一子下面壓靠更是方向失誤，白2就簡單地長，對應至白7頂後，黑棋有被白在A位扳的威脅、被白在B位斷的缺陷，而左邊兩白子反而有了光輝。白棋在上面獲得相當實利。

第二十三型　白先

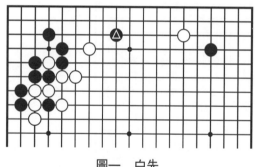

圖一　白先

圖一　白先

黑棋在❹位打入，當然白棋不可能吃掉這一子，但白棋應從哪個方向攻擊這一子才能獲得最大利益呢？

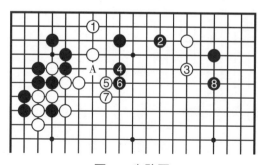

圖二　失敗圖

圖二　失敗圖

白1跳阻止黑棋渡過到左邊來，但黑2到右邊拆二後白1有些落空。白3跳起後黑4跳，白為防止黑在A位跨只好在5位飛，黑6乘勢再壓

一手，白7長和左邊重複。黑8搶到右邊跳，白3等兩子反而成了黑棋攻擊的對象了。

圖三 正解圖 白1尖沖才是正確方向，黑2長後白3扳，黑4扳時白5及時擋下，對應至白7白棋外勢得到了充分擴張，和右邊一子◎配合恰到好處，黑棋反而重複。

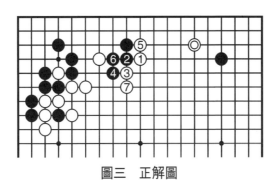

圖三 正解圖

第二十四型 白先

圖一 白先 黑棋在⑨位長出，白棋根據自己外面的配置應該從什麼方向應呢？戰鬥雖然是在角上進行，但這是中盤中常出現的對殺。

圖一 白先

　　圖二　失敗圖　白1向右邊長過於軟弱，方向不對，黑2到角上扳，白3夾強攻黑棋，黑4長出後雙方騎虎難下，一直對應至黑20，黑棋棄去上面兩子形成了雄厚外勢，而且黑20正對右邊四子白棋，形成威脅，顯然白棋失敗。

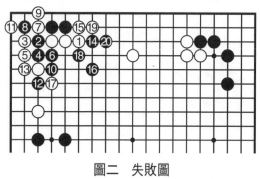

圖二　失敗圖

　　圖三　正解圖　白1到角上扳才是正確方向，黑2只有扳，白3飛攻同時保證了右邊白空，黑4外逃，白5在下面跳出，既擴大了自己，同時又瞄著上面四子黑棋繼續攻擊。

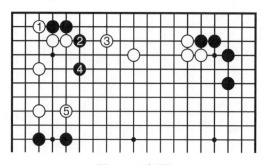

圖三　正解圖

第二十五型　白先

圖一　白先

黑棋在❹位對白◎一子進行尖沖，白棋從全局出發應從哪個方向對其反擊？

圖一　白先

圖二　失敗圖

白1從右邊壓向黑子，黑2跳起，白3曲一手再於5位長，黑6併後白棋中間數子非常單薄，將成為黑棋攻擊的對象。左下是黑棋無憂角很堅實，右下白子又有「遠水難救近火」之歎。所以白棋將有一段艱辛的道路，可見白1方向不佳。

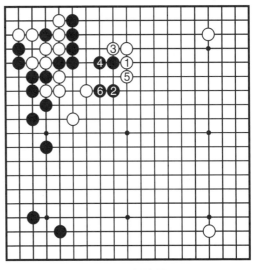

圖二　失敗圖

　　圖三　正解圖　白1在中間大飛對黑棋發起攻擊才是照顧全局的方向。黑2當然只有壓出，白棋自然樂意爬四路，至白7上面得到了相當實利，而且和右上角一子白棋◎配合絕佳。黑8大跳後白9順勢跳向黑空中，而且在中間圍到一定實空，白棋全局不壞！

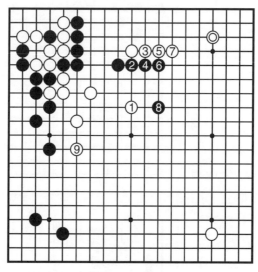

圖三　正解圖

第二十六型　白先

　　圖一　白先　全局大場很多，白棋在哪個方向行棋才能保持全盤優勢？

　　圖二　失敗圖　白1到左下角做活有22目之多，但不是全局重點，黑2馬上到左邊打入非常嚴厲！白3尖阻渡，黑4刺後再於6位求渡過，白7阻渡，黑8跳起後將白棋分成兩處，而且白一目都沒有了，又將陷入苦戰，

圖一 白先

圖二 失敗圖

全局白不僅實利不夠，而且處於被攻地位，顯然不利。這
全是白1方向失誤造成的結果。

圖三　正解圖

白1到左上角扳才是正確方向，阻止了黑A位的點入，黑2扳殺角，白3再進一步進入中腹，還瞄著右邊和下邊黑棋的弱點，全局平衡，將是細棋局面。

圖四　參考圖

當白1立後黑4在中間刺，白5改為在左邊長，黑6扳，白7夾進行抵抗，對應至黑14白雖吃得兩黑子，但是這兩黑子仍有利用價值，而且白棋斷頭太多將被黑棋衝擊得七零八落，全局被動。

第二十七型 白先

圖一 白先

黑棋在⬤位飛起圍成了上面大空,白棋從什麼方向才能更好地壓縮黑空?

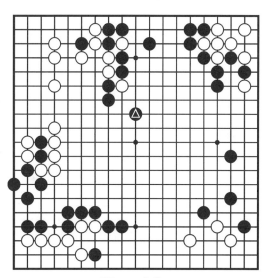

圖一 白先

圖二 失敗圖

白1從下面向中間飛,但黑2壓靠後中間已經相當厚實了,白7不敢再深入了,黑8跳起後黑在右邊圍成相當大空,勝負的天平顯然已經傾向黑棋了。可見白1方向不正確。

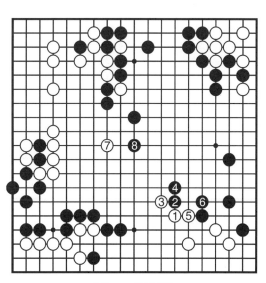

圖二 失敗圖

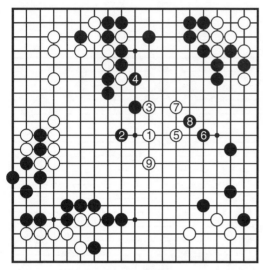

圖三　正解圖

白1在中間侵消才是正確方向，黑2阻止白向左回去的路線，白3靠，黑4打無奈。黑6、8是守住右邊實空，白9向下逃回，白棋成功。

圖三　正解圖

第二十八型　黑先

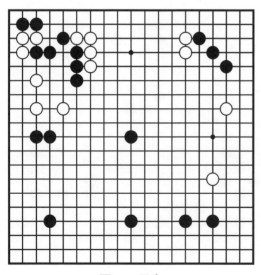

圖一　黑先

中盤戰鬥在左上角進行，左下邊黑棋將形成大空，那黑棋應從什麼方向落子呢？

圖一　黑先

圖二　失敗圖

黑1在中間跳起是一心要圍左下實空，但是白2跳起後黑3企圖外逃，可是白4、6後黑還是要到上面7至11位後手做活。白12退後白棋厚勢在上面形成大空，而黑棋所圍左下空並不堅實，全局白優。可見黑1方向似是而非。

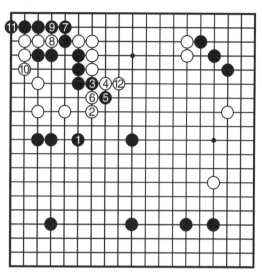

圖二　失敗圖

圖三　正解圖

黑1在中間曲才是正確方向，白2扳，黑3也扳，等白4長後黑再5位飛起。結果既壓縮了右邊白棋，又圍成了自己左下邊空，同時還在窺伺左邊數子白棋。全局黑優。

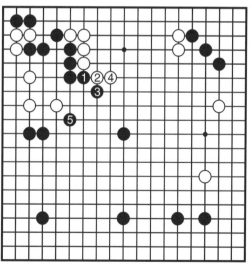

圖三　正解圖

第二十九型　黑先

圖一　黑先

圖一　黑先

這是一盤讓五子的對局，白棋此時在◎位分投，黑棋應從哪個方向攔是一個基礎問題。

圖二　失敗圖

圖二　失敗圖

黑1從右邊攔，白2順勢掛角，黑3關起，白4在右邊跳起後三子白棋已經安定，而且白4直指右邊黑空，黑棋不爽。原因就是黑1方向不正確。

　　圖三　正解圖　黑1從左邊把白棋逼向自己厚勢一方才是符合「攻敵近堅壘」的棋理，也就是所謂「厚勢不圍空」，厚勢就是用來攻擊對方孤子的。白2拆二，黑3守角，白4跳，黑5也跳起圍住了左邊的空。當白6飛角以求安定時黑7到左邊圍地，全局黑優。

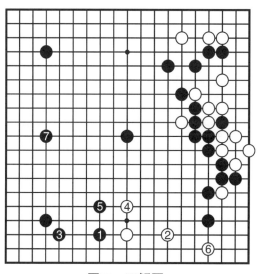

圖三　正解圖

第三十型　黑先

　　圖一　黑先　中盤戰鬥在上面進行，現在黑棋▲一子將白棋分成了兩處，黑棋應該從什麼方向攻擊白◎兩子？

　　圖二　失敗圖　黑1在右邊跳起，白2當然跳起，黑3再跳，白4也跳，結果是白四子尚未安定，而左邊黑子厚勢也毫無所得，但右上角一子白棋◎並未受到影響。可見黑1方向不理想。

圖一　黑先

圖二　失敗圖

圖三　正解圖

黑1利用左邊厚勢對白棋鎮才是正確方向，白2只好尖向外逃，黑3繼續飛攻，白4壓時黑5順勢跳出，同時對右上角白◎一子進行夾擊，全局黑棋主動。

圖三　正解圖

第三十一型　白先

圖一　白先

在左下角進行的是所謂「大斜定石」。黑在▲位處跳起後已經進入了中盤戰鬥，是否按定石進行值得推敲。

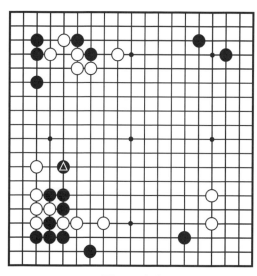

圖一　白先

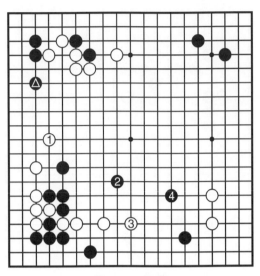

圖二　失敗圖

圖二　失敗圖

白1固守定石在左邊飛起，但在此型中方向不對。黑2大跳，白3按定石進行，但黑4於右邊飛封，白四子將要苦戰，在戰鬥過程中必將讓黑棋形成厚勢，白不行。且由於左上角有黑▲一子讓白1一子也失去作用。可見白1的方向錯誤。

圖三　正解圖

白1在下面跳起才是正確方向，是不拘泥於定石的一手變著。黑2到左邊靠下，至黑8長，儘管白被壓在二路，但已活了，而黑8卻和上面一子黑棋▲重複，效率不高。白棋得到

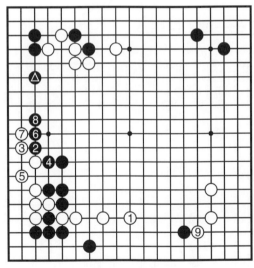

圖三　正解圖

先手到右下角9位尖頂，全局主動。這個優勢結果要歸功於白1的方向正確。

第三十二型　黑先

圖一　黑先

雙方已經各自完成了佈局，現在是黑棋先手，應該從什麼方向落子才能掌握全局形勢呢？

圖一　黑先

圖二　失敗圖

黑1在跳起形成了下面大模樣，但是過於保守，白2大飛形成了上面的模樣足以和下面黑棋抗衡，而且還瞄著右邊A位的打入。可見黑棋方向不佳！

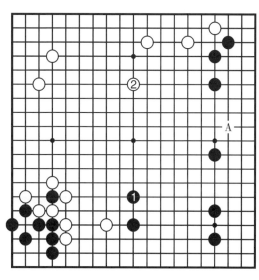

圖二　失敗圖

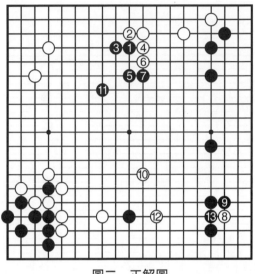

圖三　正解圖

圖三　正解圖

黑1到上面尖沖才是正確方向，白2平，黑3長至黑11可以說是邊上的定石，既壓縮了上面白棋的模樣，又擴大了右邊黑棋的意向。白8先在右下角點一手，再於12位打入，黑13接厚實，實利也相當大。全盤黑棋稍優。

第三十三型　黑先

圖一　黑先

圖一　黑先

盤面上好像落點很多，但前面說過要注意選擇急場才是正確方向。

圖二　失敗圖

不可否認，黑1到上面拆是盤面上大場，但對白◎一子暫時還沒有太大威脅，於是白2到右邊搶佔急場，拆一雖然小一些，但關係到雙方根據地。黑3無奈只好跳出，白4當頭一鎮不僅在攻擊黑棋，同時擴大了自己下邊的模樣。全局黑棋有點被動，一時很難取得領先。

圖二　失敗圖

圖三　正解圖

黑1在右邊拆一才是正確方向，白2搶佔上面拆二，黑3馬上鎮，白4尖逃，黑5飛起後白兩子生死未卜，黑棋主動。白2如改為在3位跳出，由於右下角已活黑就可以到A位逼了。

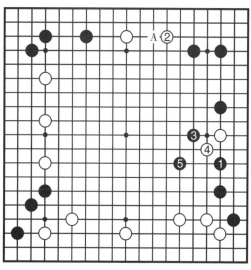

圖三　正解圖

第三十四型　白先

圖一　白先

圖一　白先

這是一盤實戰對局，戰鬥在上面進行，黑棋三子▲尚有活動餘地，白棋從全局出發應從什麼方向行棋才能在中盤戰鬥中取得主動權？

圖二　實戰圖

圖二　實戰圖

白1意在補強上面白棋，但方向錯誤。黑2馬上向左邊飛壓過來，白3跳後黑有B位攻擊或C位搜根的下法，白不爽。而且上面黑棋仍可在A位侵入。顯然白失敗。

　　圖三　正解圖　局後經過研究一致認為，白1應從左邊入手才是正確方向，逼黑2接後白再於下面3位飛起，黑4不肯放過到上面搜白棋眼位。至黑8做活，白9再將黑角封住，黑角必要補活。這樣白棋就可以搶到A位虎，全局白優。黑4如到他處下棋，隨著對局的進行，白棋加強了上面後就不存在侵入了。

圖三　正解圖

第三十五型　黑先

　　圖一　黑先　白棋在◎位長出，現在黑棋從什麼方向行棋才能在中盤戰鬥中取得優勢？

　　圖二　失敗圖　黑1在白棋下面貼長，過於溫柔，白2馬上補方，黑為防白A位扳而於3位跳起。白4壓過來加厚了自己的勢力，黑5飛下時白6轉身向左拆二，全局

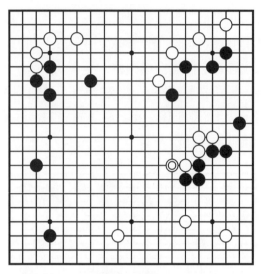

圖一　黑先

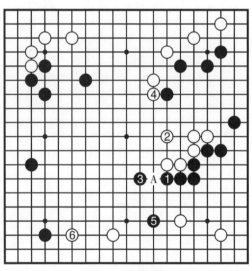

圖二　失敗圖

白棋穩定且得到了一些實利，而黑1、3、5幾乎什麼也沒撈著。可見黑1方向大錯。

圖三　正解圖　黑1到中間點方才是正確方向，白2頂後黑3長出，以下對應是雙方必然的交換。至黑15中間白棋尚未淨活，依然要做活，所以白也無暇打入左邊黑棋了。而黑棋可以透過攻擊中間白棋來加強左邊而且得到實利，中盤可以取得領先。

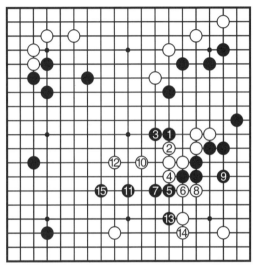

圖三　正解圖

第三十六型　黑先

圖一　黑先　白◎一子到左下角托是在中盤常用的試應手段。大多是在A和B兩個方向扳，現在根據雙方全盤的佈置黑棋應選擇哪個方向呢？

圖二　失敗圖　黑1在白子外面扳，白2當然長入角內再於4位飛，對應至白12，白已在角上活出一大塊，而上面有白◎一子的劍頭直指黑空，而且左邊白棋還有白A

圖一　黑先

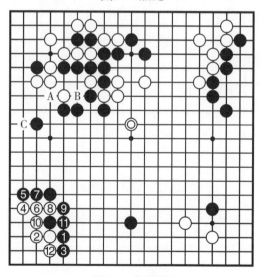

圖二　失敗圖

和黑B交換後再於C位托的狙擊手段,所以黑在中間很難
形成大空,自然不能滿意。

圖三　正解圖

黑1應在角裡扳才是正確方向，白2向左長出，黑3立下，白4曲時黑5馬上從右向左拆，白6打後不能向左長，只好在8位虎，黑9打後在11位長出，白雖得到了一個厚勢，但右邊有拆二沒有發展前途，且還要做活，全局黑棋主動。

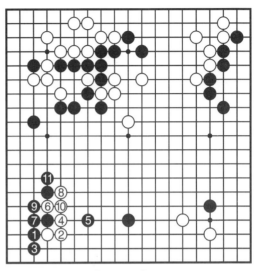

圖三　正解圖

圖四　變化圖

當圖三中白4曲時黑5過於膽小，怕白在此處打而接上，被白6拆二後黑棋▲一子反而受到攻擊。

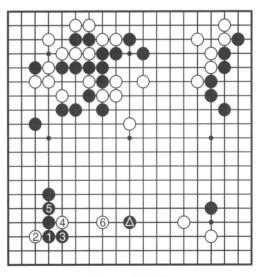

圖四　變化圖

第三十七型　黑先

圖一　黑先

圖一　黑先

縱觀全局,四角及四邊均已佈局完畢,當然要向中間發展,黑棋怎樣利用自己的外勢向中間圍空?

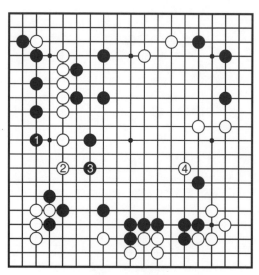

圖二　失敗圖

圖二　失敗圖

黑1到左邊三路拆,白2跳後黑3在中間跳,方向失誤。因為大龍已和下面白子有了聯繫,是不容易殺死的,所以白4脫先佔據了中腹要點,黑棋中腹已經無法成空了。

圖三 正解圖

黑1在右下角立才是正確方向，白2飛出是防黑A位搜根。黑3於左邊尖逼白4做活，並保護了左邊斷頭。黑再於5位攻擊白大龍，白6要到左上角立下求活。黑7搶到中間尖沖白棋，中間形成大空，黑棋佔優勢。

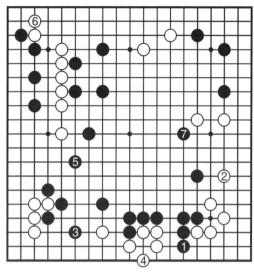

圖三　正解圖

圖四　參考圖

白6改為在右邊侵入，黑7就到左下角擋下，阻斷白棋大龍歸路，白8當然到左上角立下求活。黑9位立，白10只有補，對應至白16黑棋得到了先手到上面17位擋，白大龍尚未淨活，全局黑空領先，而且厚實，黑棋佔優勢。

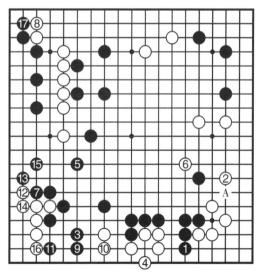

圖四　參考圖

第三十八型　黑先

圖一　黑先

圖一　黑先

雖然是佈局伊始，但戰鬥已經在左上角進行，也就是說已經進入了中盤。那黑棋應從哪個方向對其進攻呢？

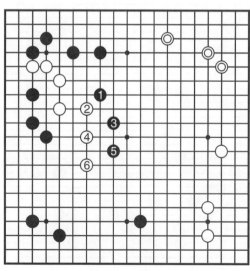

圖二　失敗圖

圖二　失敗圖

黑1從上面向下跳起攻擊四子白棋，白2跳後雙方進行到白6。首先看一下黑1、3、5形成的外勢正對白右角上的三子◎，所以沒有發展前途。而白6又正對左邊即要成空的方向，可見黑棋不利，這即是黑1方向失誤所致。

圖三 正解圖

黑1從下面向上飛攻白棋才是正確方向，白2向右邊飛，黑3、5窮追不捨，形成了一道外勢同時和下面一子◉遙相呼應，形成了中腹大模樣，顯然黑優。

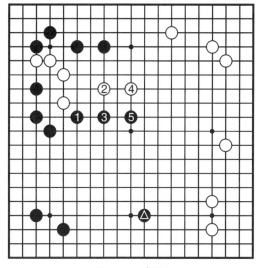

圖三 正解圖

第三十九型 黑先

圖一 黑先

佈局不久雙方就在左下角展開了戰鬥。現在黑棋取得了先手，應從什麼方向進攻中間三子白棋◎關係到雙方厚薄。黑棋一定要注意到自己的安全。

圖一 黑先

圖二　失敗圖

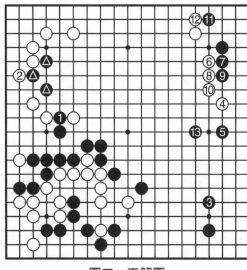

圖三　正解圖

圖二　失敗圖

黑1到左上尖的目的是阻止白子渡過，但過於強硬。結果白2接上後上面黑棋也沒成活，黑3向外飛出，白4反客為主對黑棋發起進攻，黑為防斷不得不下。於是黑白雙方同時向右邊跑去，直到白22白棋已經出頭舒暢。黑23尖起後白24掛角，全局形勢不明，黑棋不算成功。

圖三　正解圖

黑1在中間沖斷才是正確方向，白2不得不渡過，由於上面三子黑棋⚫已經和下面黑棋連通，而且形成了一道厚勢，黑3就可脫先到右下角關起。也正是有了黑中間的厚勢，所以白6壓後的外勢作用不大。全局是黑棋容易掌握的一盤棋。

第四十型 黑先

圖一 黑先

戰鬥進行到了關鍵時刻，黑棋從什麼方向進攻中間四子白棋◎是本題焦點。

圖一 黑先

圖二 失敗圖

黑1、3從上面攻擊白棋，白2、4輕易逃出，而上面黑棋厚勢沒有發揮應有的作用。這是黑1方向失誤的結果。

圖二 失敗圖

圖三　正解圖

圖三　正解圖

黑1在右邊逼白四子向自己厚勢的一方逃跑，方向正確。至黑11窮追不捨，白只好在14位連回中間的長龍，黑棋得到先手到15位守角，和中間厚勢形成大模樣，黑棋當然形勢一片大好。

第四十一型　黑先

圖一　黑先

圖一　黑先

黑棋從什麼方向利用下面厚勢對白◎一子進行攻擊才能取得相當利益？

圖二　失敗圖

黑1在白◎一子右邊鎮，白2飛後黑3繼續飛鎮，進行到黑13，不可否認黑棋在中間圍起了大空。但與此同時白14也在左邊圍起了相當地域，全局比較一下，黑棋並不佔優勢，可見黑1方向不佳。

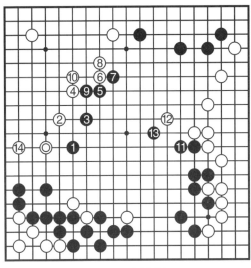

圖二　失敗圖

圖三　正解圖

黑1到上面夾擊白◎一子是利用下面厚勢較嚴厲的一手棋。白2跳，雙方對應至白10，白棋總算逃回了右邊。但黑11得到先手搶到了上面掛。結果是白棋幾乎在中間下了一系列的單官，而黑11後黑就可以在上面形成大空。這當然是黑1攻擊方向正確的功勞。

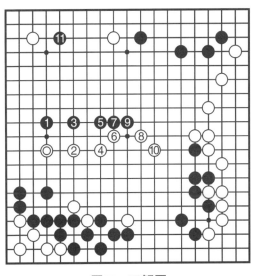

圖三　正解圖

第四十二型　白先

圖一　白先

圖一　白先

進入了中盤戰鬥，黑在❹位尖出，白棋向哪邊行棋關係到全局的形勢。

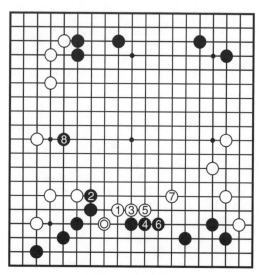

圖二　失敗圖

圖二　失敗圖

白1急著尖出是為了逃出白◎一子。黑2向上壓出，白3仍要逃，至白7是後手逃回，讓黑下面得到不少實利。而且黑得到了先手到8位鎮，掌握了全局主動權。白棋不爽。

圖三 正解圖

白1徑直到左上角跳起才是正確行棋方向，這就是中盤戰鬥中常用到的「應不好就不應」。黑2、4擴大了下面模樣，而白3、5也同樣和白1形成了左邊的形勢，足以和下面黑棋對抗，而且下面一子白棋◎尚有種種利用價值。

圖三 正解圖

圖四 參考圖

白1到上面打入方向大誤，黑2採取了飛攻，黑6接上後白三子尚未安定，反而產生了A位的打入手段。白如A位拆，則重複！白如B位拆，則黑即C位鎮，顯然上面白三子苦！所以圖三白1方向才是正確的。

圖四 參考圖

第四十三型　黑先

圖一　黑先

圖一　黑先

佈局已近尾聲，即將進入中盤，黑棋得到了先手向什麼方向行棋才能取得優勢？黑如在A位打入操之過急，則白即於B位立下，黑C後白D飛入，A、C兩子反而成了浮棋，被動！

圖二　失敗圖

圖二　失敗圖

黑1向中腹跳是一手大棋，但白2逼黑3應一手後，白4到左上角點「三·三」，全局白棋實地足以與黑棋相抗衡。黑棋困難。

圖三 正解圖

黑1在左下角向中腹跳起，以後有A位尖攻擊白棋的手段。白如到右邊2位吊，則黑即3位飛起一邊攻擊一邊成空。白2如到B位尖出，則黑即C位飛起擴大左上邊模樣，並且瞄著D位的打入，增加了E位守角的價值。所以黑1才是正確方向。

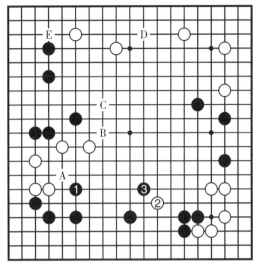

圖三　正解圖

圖四 參考圖

黑1到上面立下守角，不可否認是盤面上實利最大的一手棋，但有些保守。由於左邊無子白2可以吊入了，等黑3應後再到右邊跨出。有了白2一子征子有利，所以白4跨，結果顯然黑不利。

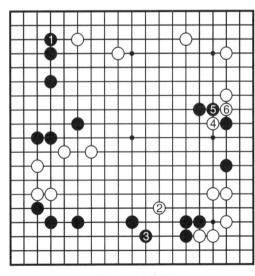

圖四　參考圖

第四十四型　黑先

圖一　黑先

圖一　黑先

佈局幾乎尚未展開，雙方就在右上角開始了激戰。至此，黑棋取得了先手，應該從什麼方向攻擊右上角數子白棋呢？

圖二　失敗圖　　　❼ = ◎

圖二　失敗圖

黑1在上面扳，白2有反扳的強手，黑3打，白4反打後於6位打時成劫。黑如A位斷，白提劫後由於「開局無劫」，黑不得不接上，白8虎後已經安定，而且右邊黑子反而變薄了，將要受到白棋凌辱。

圖三　正解圖

黑1從下面向上飛攻才是正確方向，主要是因為上面黑棋已經堅實。白2只有挺出，黑3進一步攻擊，白4逃出後黑5到下邊關起形成大空，全局黑優。

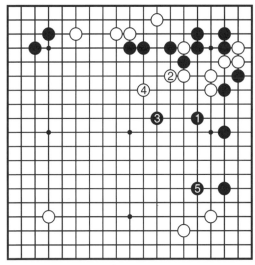

圖三　正解圖

第四十五型　黑先

圖一　黑先

全局落子之處很多，但黑棋先手決不應放過攻擊尚未安定的左上角三子白棋◎的機會，那應從哪個方向下手呢？

圖一　黑先

圖二　失敗圖

圖二　失敗圖

黑 1 在外面挺起，是想藉由對上面白棋的攻擊加強左邊的實空，對應至黑 7 圍，白 8、10 後白反而形成了厚勢，白再於 12 位跳出，上面的黑棋反而成了白棋攻擊的對象。全局黑棋處於被動。

圖三　正解圖

圖三　正解圖

黑 1 到角上尖頂使白棋失去根據地才是正確方向，當白 6 尖，黑 7 立下後已經有了一隻眼，加上下面出路寬廣沒有死活之憂，而左邊白棋沒有眼，對殺起來當然黑好！

第四十六型 黑先

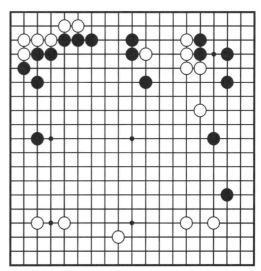

圖一 黑先

佈局已結束，黑棋應在什麼方向行棋才能掌握全局優勢？

圖一 黑先

圖二 失敗圖

黑1到右下角點「三·三」，不可否認是全盤實利最大的一處，但本局中的重點是中腹。白8馬上抓住時機對左邊進行尖侵，對應至黑13，白棋形成厚勢並加強了下面，黑棋再想打入已很困難。全盤顯然黑棋落後。

圖二 失敗圖

圖三　正解圖

黑1到中間大飛才是本局的正確方向，既擴大了自己上面的大空，又瞄著下面白棋的打入。這雖是很簡單的一手棋，卻值得玩味。

圖三　正解圖

第四十七型　黑先

圖一　黑先

白1到左邊寬夾黑△一子，這不再是定石範圍，而屬於中盤戰鬥，那黑棋應該從什麼方向進入中盤呢？

圖一　黑先

圖二　失敗圖

實戰中，黑1在左上角飛入，是方向性錯誤。白2馬上抓住時機在中間刺一手後到下面4位沖，再6位斷，因為白棋征子有利，黑棋處於窘境之中。

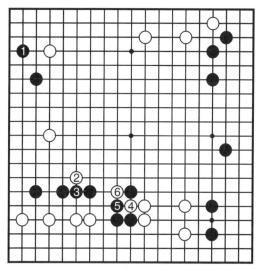

圖二　失敗圖

圖三　正解圖

局後執黑者才悟出應在1位鎮，是一子兩用的好手，既攻擊了白◎一子，又解除了下面征子的問題。雖僅一手棋，卻和圖二有巨大差別。

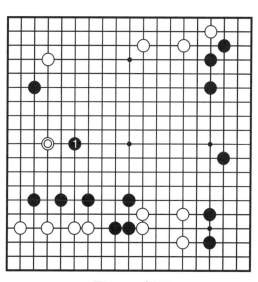

圖三　正解圖

第四十八型　黑先

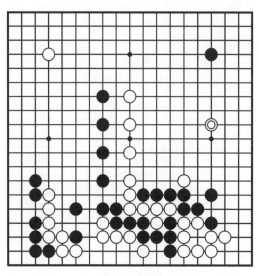

圖一　黑先

圖一　黑先

白棋在◎位分投，黑棋如何利用下面厚勢攻擊白這一子，方向至關重要。

圖二　失敗圖

黑1從右邊逼白2跳起後已和中間連成一片，而黑1一子和下面厚勢重複，何況右下角還有白棋◎一子，所以黑棋不會得到多少實空。黑如改為A位逼，則白仍2位跳起，下面黑棋就將成為白棋攻擊的對象。

圖二　失敗圖

圖三 正解圖

黑1鎮才是正確方向，將白棋分成兩處，經過交換至黑5，黑棋可利用下邊厚勢對中間白棋發起攻擊，從中可以取得相當利益。

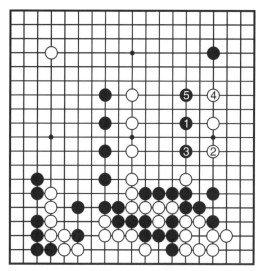

圖三 正解圖

圖四 變化圖

黑1鎮時白2靠進行反擊，黑5到中間引征，白6後黑7沖吃白子，收穫不小。白8還要補一手，黑9在左上掛角後再於11位守角，全局黑棋實空已經領先白棋了。

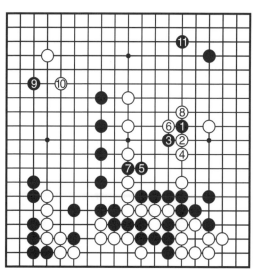

圖四 變化圖

第四十九型　黑先

圖一　黑先

圖一　黑先

白在◎位長後黑棋產生了 A 位斷頭，從全局出發黑棋的行棋方向在何處呢？

圖二　失敗圖

圖二　失敗圖

由於右邊有白◎一子，所以白征子有利，黑1接，有些小氣。白棋馬上抓住時機在2位和4位兩邊壓縮黑棋，然後在中間6位飛起，白在左邊形成龐大模樣，黑棋無法與之抗衡。可見黑1方向不對。

圖三　正解圖

黑1到上面向左邊白空飛才是正確方向，白2到下面打後征吃黑一子，黑5大跳後一方面限制了左邊白棋的發展，一方面擴大了自己右邊的模樣，白◎一子受到威脅。而白在A位尚缺一手棋。全局黑棋主動。

圖三　正解圖

第五十型　黑先

圖一　黑先

雖然是佈局伊始，但實際上已經進入了中盤戰鬥。那黑棋如何選擇行棋方向呢？

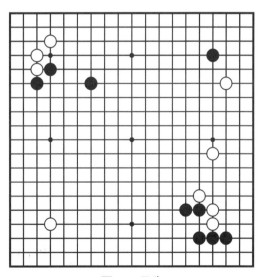

圖一　黑先

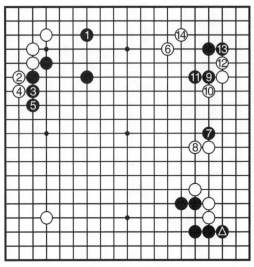

圖二　失敗圖

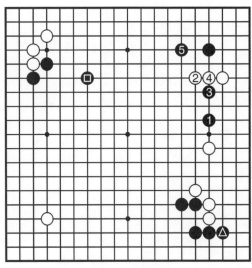

圖三　正解圖

圖二　失敗圖

黑1到上面攔住白左角向右發展的去路，白2、4就到左邊連長兩手是先手安定了左上角，白6轉到右角反擊黑星位一子。黑7碰求騰挪，但白8長後右下角的黑⬤一子已不再有攻擊白棋的作用了，只有官子便宜，虧了！白14尖後白棋主動。這是黑1方向錯誤造成的結果。

圖三　正解圖

黑1應該馬上打入白棋右邊的空內，白2跳起，黑3刺一手後再於上面5位關。結果右邊白棋被分成了兩塊。右下角一子黑棋⬤就成了殺著，威脅著右邊白子的生存。而左上角一子黑棋⬤也對右上角三子白棋形成威脅。

第五十一型 黑先

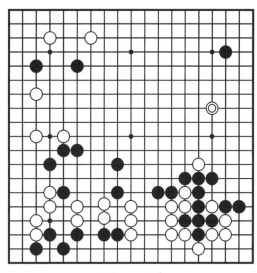

圖一 黑先

對局正在進入中盤，白棋在◎位分投，黑棋的攻擊方向是哪一邊呢？

圖一 黑先

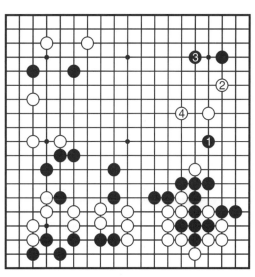

圖二 失敗圖

黑1從自己厚勢攻逼白棋是方向錯誤。白2小飛逼黑3跳起後再4位關出，白已經安定。而下面黑棋有重複之嫌。

圖二 失敗圖

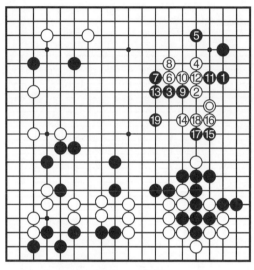

圖三　正解圖

圖三　正解圖

黑1從上面拆一逼向白棋◎一子才是正確方向。白2尖是無奈之著，黑3鎮進一步攻擊，白4以後是白棋逃出經過。對應至黑19黑棋得到了右上角，又鞏固了下面，同時加固了中間厚勢，應該說全局黑棋勝利在望。

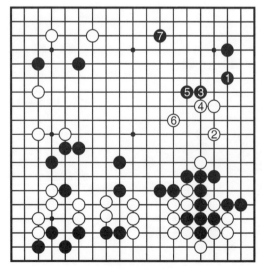

圖四　變化圖

圖四　變化圖

當黑1逼時白2改為向下拆，黑3即向下飛攻，白4長，黑5挺，白6只有向中間飛逃，黑7馬上到上面形成大空，右邊四子白棋尚未安定。黑棋大優。

第五十二型 黑先

圖一 黑先

顯然這是一盤實戰譜，白1到左上角提黑一子是盤面上實利最大的一手棋。目前盤面上雙方目數相當接近，但黑方有貼目負擔，現在黑從什麼方向行棋才能獲得相當利益呢？

圖一 黑先

圖二 失敗圖

黑1過於溫柔，白2跳起後黑再於3位鎮，但黑已經錯過了最佳時機。白4靠已處理好了左邊這塊白棋，黑5跳時，白6飛出不只安定了右邊這塊棋，而且抵消了上面黑勢。可見黑1方向失敗。

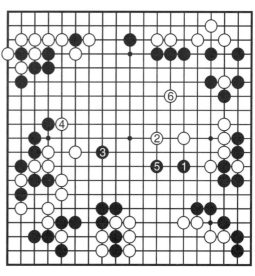

圖二 失敗圖

圖三　**正解圖**　在實戰中，黑1馬上向左邊白棋發起攻擊，白2靠時黑3轉身鎮右邊白棋。以下黑採取了左右交替攻擊的手段，一直將先手掌握在手裡，進行到黑33時黑棋在中間圍出了近20目實地，而白棋幾乎沒有增加目數。白棋只好中盤認負了。

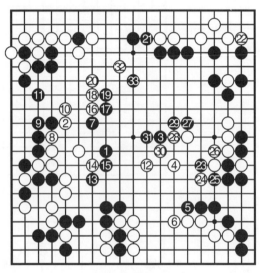

圖三　正解圖

第五十三型　黑先

圖一　**黑先**　白◎一子向下開拆兼逼下面四子黑棋，那黑棋應從什麼方向對應才能取得主動權？

圖二　**失敗圖**　黑為防白◎一子攻擊下面四子黑棋，在1位飛起防禦。白2正好到下面開拆得到了安定。即使黑3尖起右邊仍然空虛，由於白下面拆二已安定，因此可以隨時打入。可見黑1過於保守。

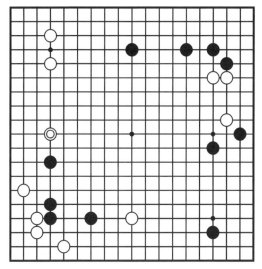

圖一 黑先

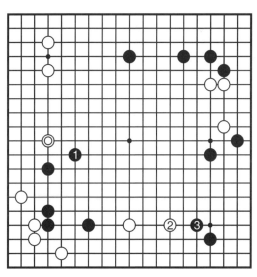

圖二 失敗圖

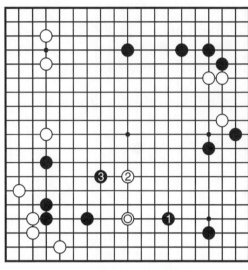

　　黑1從右邊飛起攻擊白棋◎一子才是積極正確的方向。白2跳起向中間逃，黑3順勢一邊攻擊白兩子，一邊補好自己左邊。由於白兩子尚未安定，因此白不敢輕易打入右邊黑空。

圖三　正解圖

第五十四型　黑先

圖一　黑先

　　白棋◎一子向左下角飛入，此時黑棋要考慮到上面的厚勢，從哪個方向應才能發揮這個厚勢？

圖一　黑先

　　圖二　失敗圖　黑1在角上尖是按一般常規下法，白2飛起在此形勢下是正確的。黑3為防止白在下面成大空，白4尖頂，黑5挺時白6跳出，顯然減弱了上面黑棋厚勢的威力，而且窺伺著左邊A位的打入，而黑右邊又有被白B位逼的可能，黑棋很難兼顧，這是黑1沒有全局觀念、方向錯誤造成的結果。

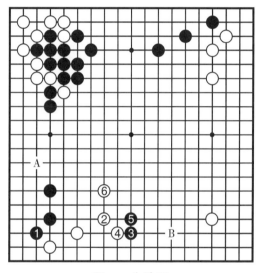

圖二　失敗圖

　　圖三　正解圖　黑1是定石之外的一手變著，是照顧全局的好手。白2沖進行反擊，黑3長，白4貼長後黑5扳，白6斷，黑13跳是好手。到黑15時白16不得不尖，黑17後黑棋在下面獲得相當實利。中間由於有黑7的出頭，可以形成相當模樣，而白中間三子並未安定。黑棋成功。

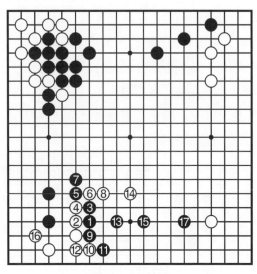

圖三　正解圖

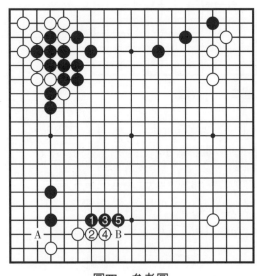

圖四　參考圖

圖四　參考圖

白 2 如在下邊長，黑 3、5 當然壓下去，以下黑 A、B 兩處可得一處，而且上、下厚勢將形成大模樣，可見黑 1 方向正確。

第五十五型　黑先

圖一　黑先

黑1從上面鎮住白三子，白2尖，黑3繼續飛攻，白4跳，接下來黑棋應該從什麼方向行棋才能取得全局優勢呢？

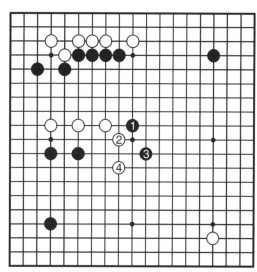

圖一　黑先

圖二　失敗圖

黑5脫離了主要戰場到右邊佔大場，白6即到左下角掛，按定石進行到白10，黑雖得到了先手到11位掛，但左邊兩子黑棋▲重複，而且白棋也取得了安定，黑棋不爽。

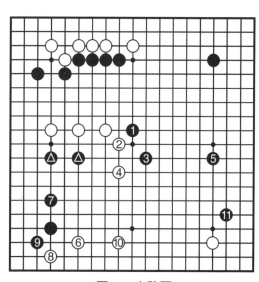

圖二　失敗圖

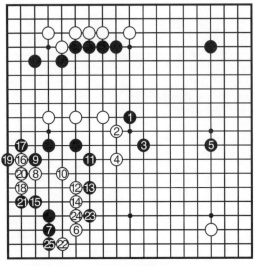

圖三　實戰圖

圖三　實戰圖

在實戰中正是黑5的方向失誤造成了以下結果。白6掛角，黑見圖二結果不佳決定在7位立下，白8到上面打。結果到白24接後形成了局勢不明的混亂，黑棋沒有掌握到全局的形勢，這正是白棋所希望的局面。

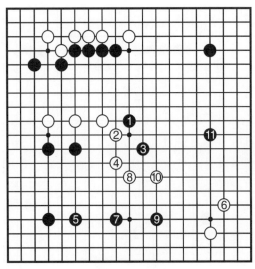

圖四　正解圖

圖四　正解圖

局後經過研究，一致認為黑5應該到左下角守，似鬆實緊。白6也到右下角守，黑7、9在邊上既守了自己的邊，又攻擊了中間白子，最後搶到11位大場，自此黑棋掌握了全局。所以本局黑5守角才是正確方向。

第六章 收官的方向

收官時方向也是不能掉以輕心的一個重要環節，一旦方向下錯損失了幾目棋甚至半目棋，就會導致在全盤花的精力功虧一簣。所以，在收官時要仔細看好方向才能下手。

第一型 白先

圖一 白先 白棋要抓住黑棋的缺陷進行官子，但是如方向不正確則無便宜可言。

圖二 失敗圖 白1在右邊接回兩白子，似乎不小，但是黑2渡過後白3擠，黑4接，白油水不大。

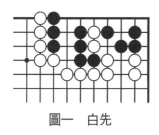

圖一 白先

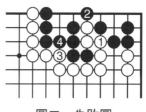

圖二 失敗圖

圖三 正解圖 白1到左邊挖才是正確方向，黑2只好吃白兩子，白3即吃下黑棋三子，顯然比圖二便宜。黑2如改為A位打，則白即B位打，黑左邊將被全殲。

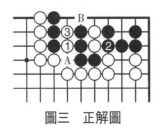 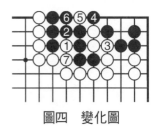

圖三　正解圖　　　　　　　　　圖四　變化圖

　　圖四　變化圖　白1挖時黑2改為在上面打，白3就接回兩子，黑4渡過，白5撲入後黑6提，白7接上後黑接不歸，而且還要在角上後手做活。

第二型　白先

　　圖一　白先　白棋要在角上補活，但從什麼方向補才不至於吃虧？

　　圖二　失敗圖　白1到裡面左邊曲，黑2沖，白3接後已活，但是以後黑在A位擠成「斷頭曲四」，還要在裡面補一手棋，如白在A位接才能得到四目棋，所以所得是三目半。

　　圖三　正解圖　白1應在右邊擋才是正確方向，黑2沖後在4位擠，白5接上後可得四目。

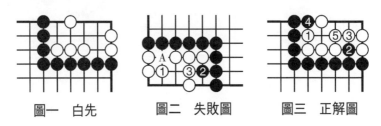

圖一　白先　　　　圖二　失敗圖　　　　圖三　正解圖

第三型　白先

圖一　白先　白棋從什麼方向入手才能充分發揮潛伏在黑棋內部一子◎的價值？

圖二　失敗圖　白1在右邊一路擠，黑2夾是好手，阻止了白A位的打。白3沖時黑4可以擋，結果黑棋得到了五目。

圖三　正解圖　白1先在上邊尖方向才對，黑2只好團，白3渡回一子，黑4擠入，白5在右邊一路打，黑6提，結果黑只得到了三目棋。

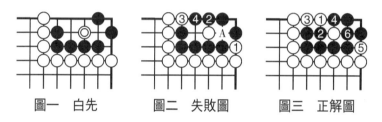

圖一　白先　　　　圖二　失敗圖　　　　圖三　正解圖

第四型　白先

圖一　白先　白棋左右均有黑棋「硬腿」，白棋應從什麼方向做活才不至於在官子上吃虧？

圖二　失敗圖　白1在左邊立下，方向大誤，黑2馬

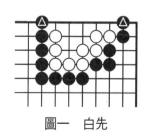

圖一　白先

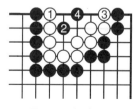

圖二　失敗圖

上點入，白3只好到右邊擋，黑4尖
後成為雙活，白一目棋也沒有了。白
1如在2位曲，則黑即在1、3兩處先
手沖，白也只得到了三目。

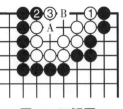

圖三　正解圖

　　圖三　正解圖　白1到右邊擋才
是正確方向，黑2沖，白3擋，白棋
得到五目棋。黑2如改為A位夾，則白B位尖即可。

第五型　黑先

　　圖一　黑先　這是角上常見的形狀，黑棋官子應該從
什麼方向行棋才能將白棋壓縮到最低程度？

　　圖二　失敗圖　黑1到上面擋，白2曲，黑3立時白4
團。按白A位立計算白可得四目，即
使黑A位扳，白B位打也可得到三
目。

　　圖三　正解圖　黑1在下面立下
才是正確方向，白2是做活要點，黑
3到右邊擋時白4只有立，黑5打，白
6接後裡面只有兩目了。

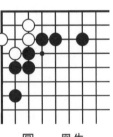

圖一　黑先

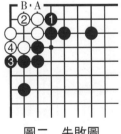
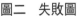

圖二　失敗圖

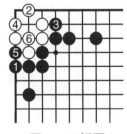

圖三　正解圖

第六型　黑先

　　圖一　黑先　黑棋可以利用正確方向取得一點官子便宜。

　　圖二　失敗圖　黑1到右上角扳，不過是普通官子，沒有什麼便宜可言。

　　圖三　正解圖　黑1在左邊扳入才是正確方向，白2斷後黑到裡面點，對應至白8後，黑雖棄去一子，但結果比圖二便宜兩目。

圖一　黑先

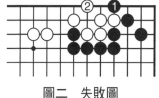

圖二　失敗圖

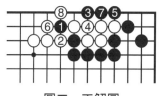

圖三　正解圖

第七型　黑先

　　圖一　黑先　黑棋先手當然要吃白棋◎三子，但在吃之前可以利用方向多得一點便宜。

　　圖二　失敗圖　黑1在左邊馬上打，白2打，黑3提是正常對應，黑並無什麼便宜可言。

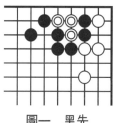

圖一　黑先

　　圖三　正解圖　黑1先在上面向角上扳一手才是正確方向，白2打後黑3接，等白4立時黑再5位打白三子，結

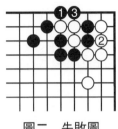

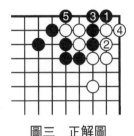

圖二　失敗圖　　　　　　　　圖三　正解圖

果比圖二便宜一目。

第八型　白先

　　圖一　白先　正在進行官子，是所謂「試應手」，白棋對應時如方向錯了將會損失官子。

圖一　白先

　　圖二　失敗圖　白1到上面二路打，黑2、4是棄子，黑6打後白7只有提，黑8打白兩子，白9接後黑10打白四子，白棋損失慘重。這全是白1行棋方向錯誤造成的。

　　圖三　正解圖　白1到右邊跳下是妙手，方向正確。黑2長，白3曲同時緊黑二子氣。黑在▲位斷的企圖失敗。

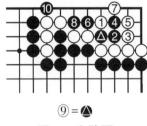

⑨ ＝ ▲

圖二　失敗圖

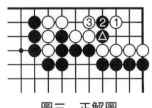

圖三　正解圖

第九型 白先

圖一 白先 白棋向什麼方向行棋才能利用白◎一子取得最大效率？

圖二 失敗圖 白1從下面向裡面沖，黑2打，白3立時黑4在外面緊氣，白兩子被吃。顯然白1方向失誤。

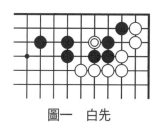

圖一 白先

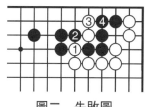

圖二 失敗圖

圖三 正解圖 白1向上立才是正確方向，黑2緊氣，白3到角上扳，黑4只有接上，白5得以渡過。

圖四 變化圖 當白3扳時黑4阻渡，無理！白5向下沖，黑6斷，白7打吃下了右邊所有黑子。

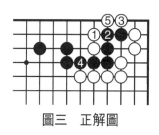

圖三 正解圖

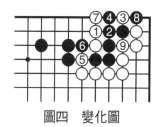

圖四 變化圖

第十型 白先

圖一 白先 這是角上常見的形狀，白棋當然要做活，但是向什麼方向落子才能取得最多目數呢？

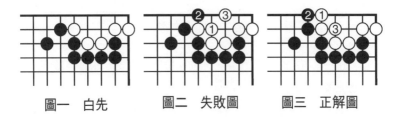

圖一　白先　　　　圖二　失敗圖　　　　圖三　正解圖

圖二　失敗圖　白1在二路接，黑2扳，白3只有做活，角上只有三目。

圖三　正解圖　白1向邊上立才是正確方向，等黑2擋時白再3位接上補活，和圖二一樣都是後手，但得到五目棋，比圖二多了兩目。

第十一型　白先

圖一　白先　現在的問題是白棋從什麼方向收官才能獲得最大利益？

圖二　失敗圖　白1向下沖，黑4位打，白再5位尖，至黑6是在按一般官子進行，不存在什麼便宜可言。

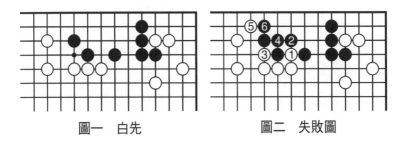

圖一　白先　　　　　　　圖二　失敗圖

圖三　正解圖　白1點入，黑2擋，白3沖下，以下對應至白9尖，白棋壓縮了不少黑空。

圖四　變化圖　圖三中黑2改為曲，白3退回，至白5後黑棋還要補一手，否則白可A位夾威脅到黑棋死活。

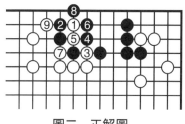

圖三 正解圖

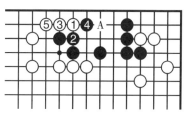

圖四 變化圖

圖五 參考圖 圖三中黑6改為在左邊接，白即採取棄子戰術，至白11打，黑12、14渡過數子，白可在左邊A位立下，整塊黑棋就有被殺的可能。

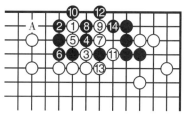

圖五 參考圖

第十二型 白先

圖一 白先 白棋從什麼方向收官才能得到最大利益是本題的關鍵。

圖二 失敗圖 白1夾是常用手筋，但在此型中卻是方向錯誤，白2接，黑3在右邊斷，巧手！黑4只好在一路打，至白9後黑10要提一子似乎不錯，但黑只有三目棋。

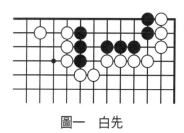

圖一 白先　　　　圖二 失敗圖

　　圖三　正解圖　白1先在右邊斷才是正確方向，黑2防白在此夾，白3長後黑4只有接上，以下對應至黑10成為雙活，黑棋一目也未得到。

　　圖四　變化圖　圖三中白3改為在右邊3位吃黑兩子，黑4打後可於6位做活。

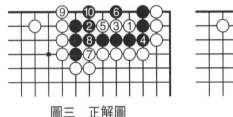
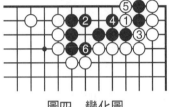

圖三　正解圖　　　　　　　圖四　變化圖

第十三型　黑先

　　圖一　黑先　黑棋如何利用白棋內部三子▲來獲得最大利益，關鍵是行棋方向。

　　圖二　失敗圖　黑1在下面緊氣，隨手！白2扳，黑3立時白4團，白得到了八目棋。

　　圖三　正解圖　黑1到右邊立下才是正確方向，白2扳後黑

圖一　黑先

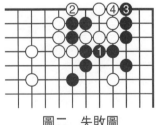
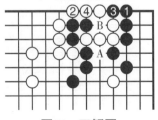

圖二　失敗圖　　　　　　　圖三　正解圖

3擠入，白4接上，以後黑還可在A位打，白在B位提，結果白僅得六目棋，比圖二少了兩目。

第十四型　黑先

圖一　黑先　黑棋要利用白棋的斷頭收穫官子便宜，應該從哪裡入手呢？

圖二　失敗圖　黑1沖方向有誤，白2擋，至白6接，這是最初級的收官了。

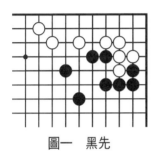

圖一　黑先

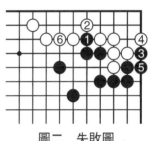

圖二　失敗圖

圖三　正解圖　黑1到右邊一路扳才是正確方向，白2在上面尖應是正著，黑3長入，收穫不小。

圖四　參考圖(一)　黑1扳時白2打，黑3馬上在中間沖下，白4擋後黑5斷，白6打時黑7到外面打，對應至白12，白棋上面官子損失不少。

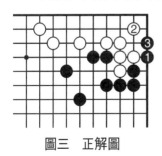

圖三　正解圖

圖四　參考圖(一)

圖五　參考圖(二)　當黑5斷時白6改為在左邊接，黑7即到右角上打，白8提，黑9就長入，白10、黑11後成劫爭，此劫黑為無憂劫，白棋不能接受。

圖五　參考圖(二)

第十五型　白先

圖一　白先　這是常見的棋形，白棋要利用◎這一子「硬腿」對黑棋官子進行搜刮。當然方向不能錯。

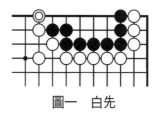

圖一　白先

圖二　失敗圖　白1沖太隨手，黑2擋後黑棋成了「扳六」已活。黑得到了六目棋，而白僅壓縮了黑一目棋而已。

圖三　正解圖　白1到黑裡面點才是正確方向，黑2擋，白3尖，黑4曲後裡面成了雙活，黑棋一目棋也沒有。

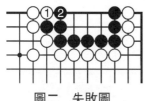

圖二　失敗圖

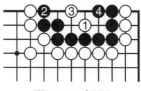

圖三　正解圖

圖四　變化圖(一)　白1靠時黑2夾，白3打，黑4反打，白5提成劫爭。黑不敢開此劫。

圖五　變化圖(二)　圖四中白3打時黑4改為接，白5沖一手後再7位接上，黑棋成「曲三」被殺！

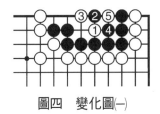

圖四 變化圖㈠

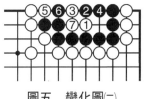

圖五 變化圖㈡

第十六型 白先

圖一 白先 黑棋圍地不小，白棋是從左邊還是從右邊入手才能多佔一點便宜？

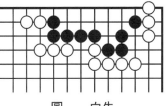

圖一 白先

圖二 失敗圖 黑4到右邊夾是官子常用手筋，但是方向錯了。因為白5是後手，黑6先手到左邊立下得到了六目棋。

圖三 正解圖 白1先在左邊扳才是正確方向，再在右邊3位夾，這樣白7接後黑棋裡面成了「刀把五」，黑8只好補活，黑棋只剩下四目棋。

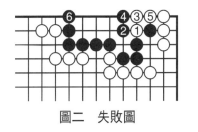

圖二 失敗圖

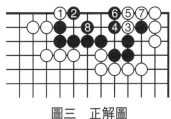

圖三 正解圖

第十七型 黑先

圖一 黑先 黑棋只要行棋方向正確，就可利用潛

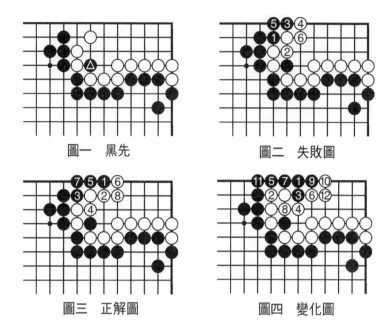

圖一 黑先　　　　　　　　　圖二 失敗圖

圖三 正解圖　　　　　　　　圖四 變化圖

伏在白棋內部的一子黑棋△取得官子便宜。

　　圖二　失敗圖　黑1打後再3位扳、5位粘，這是正常官子，談不上什麼便宜可言。

　　圖三　正解圖　黑1到裡面點入才是正確方向，白2壓才是正應，黑3打後在5位退回黑1一子。與圖二相比便宜了兩目。其中白2如在5位擋，則黑即4位打，白將被吃掉數子。

　　圖四　變化圖　黑1點時白2改為團，企圖阻止黑1回到左邊，黑3向下沖一手後再於5位渡過，白6扳，黑7打後還可以在9位沖一手，結果至白12白棋損失慘重！

第十八型　黑先

　　圖一　黑先　白棋在此型中應從什麼方向收官才正

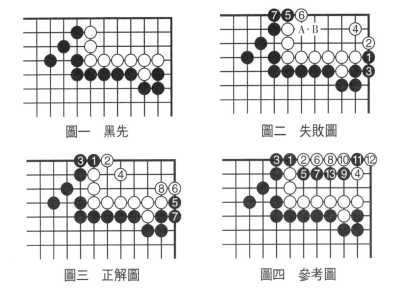

圖一　黑先　　　　　　　圖二　失敗圖

圖三　正解圖　　　　　　圖四　參考圖

確？

　　圖二　失敗圖　黑1先在右邊扳，黑3位接後白在4位虎，黑再於上面5位扳，由於有白4一子，黑在A位斷已不成立，因此白可以脫先了。

　　圖三　正解圖　黑1應先在上面扳才是正確方向，等白4虎後再到右邊5位扳，到白8接，比圖二白棋少了一目，而且是後手。

　　圖四　參考圖　當黑3接時白4到右邊跳補，企圖一子兩用，可是黑5打後至9位枷，白10時黑有11位撲入的好手，黑13打後白棋被吃。

第十九型　黑先

　　圖一　黑先　在收官階段，白棋在◎位點入，黑棋從什麼方向應才能把損失減少到最低程度？

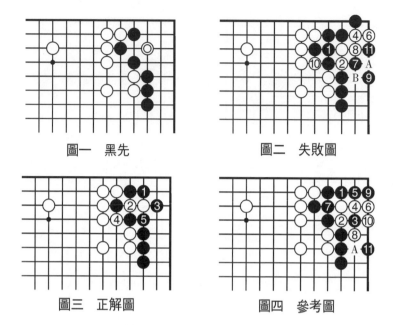

圖一　黑先　　　　　　圖二　失敗圖

圖三　正解圖　　　　　圖四　參考圖

　　圖二　失敗圖　黑1在左邊接上正中白意，白2斷是計畫中的一手。黑3曲，白4必然扳，黑5扳後白6立，以下至黑11成劫爭。黑9如在A位立，則白B位斷，黑不行。黑1如改為2位接，則白3位夾可以渡過。黑損失頗大，這就是黑1方向錯誤的惡果。

　　圖三　正解圖　黑1到上面爬才是正確方向，白2擠入打，黑3到右邊打，白4提，黑5打，損失比圖二小得多。

　　圖四　參考圖　黑1爬時白2斷，無理！黑3從下面扳，黑如在7位接則成為圖二。白4沖，黑5夾，以下至黑11跳白棋被吃。黑11如A位擋，則白於11位扳將成為劫爭。

第二十型 白先

圖一 白先 白棋官子的方向可以決定得利多少。

圖二 失敗圖 白1虎，黑2立，白3擋，以下對應至黑12接是一般正常對應，沒有找到白棋的軟肋，讓黑棋成了九目地。那白棋的方向在哪裡呢？

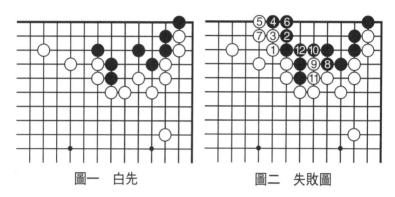

圖一　白先　　　　　　圖二　失敗圖

圖三 正解圖 白1到上面夾才是正確方向，黑2在裡面虎是正確應法。白3打後5位接。以下雙方進行到黑12，黑棋成了六目棋比圖二少了三目。

圖四 參考圖 白1夾時黑2如向左邊長出頑強抵

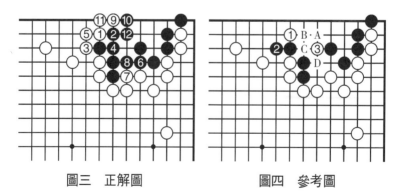

圖三　正解圖　　　　　　圖四　參考圖

抗，則白即於3位靠。黑如A，則白B；黑如C位接，則白仍於B位爬；黑如D位壓，則白於C位斷。都是白好。

第二十一型　黑先

圖一　黑先　上面黑棋從什麼方向收官，才能取得最大利益是本題關鍵。

圖二　失敗圖　黑1選擇了在上面一路扳，是沒有思考的一手棋，白2跳，黑棋也僅此而已。

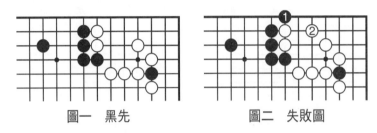

圖一　黑先　　　　　　　圖二　失敗圖

圖三　正解圖　黑1扳才是正確方向，白2曲時黑3扳，白4打後，黑5、7對白進行了包打，白8接上，黑9尖後白10還要尖應，黑還可以A位長，白角被破壞殆盡。

圖四　參考圖　黑1扳時白棋為防止黑棋進角在2位尖放棄兩子白棋，黑3可吃下兩白子有十二目之多，比在A位扳多了不少。

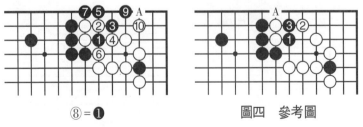

⑧＝❶　　　　　　　　　圖四　參考圖

圖三　正解圖

第二十二型 白先

圖一 白先 如能將白◎一子渡回角上,則可收穫不少官子,但要白棋行棋方向正確才行。

圖二 失敗圖 白1從角上右邊入手打吃黑一子,黑2立下,好手!白3扳,黑4點,白5只好接上,黑6擋後中間白子已被吃。可見白1方向欠妥。

圖一 白先

圖二 失敗圖

圖三 正解圖 白1到黑棋左邊扳才是正確方向,黑2後白3到右邊打,以下是雙方必然對應,至白7接打,已先手搜刮了不少黑棋官子。

圖四 變化圖 白1扳時黑2在一路打阻止白棋渡過,無理!白3虎成劫爭,此劫白為無憂劫,顯然黑棋不利。

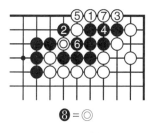

8 = ◎

圖三 正解圖

圖四 變化圖

第二十三型　白先

圖一　白先　白棋左邊兩子◎如何利用黑子 A 位斷頭渡過到角上去？關鍵是第二手棋的方向。

圖二　失敗圖　白 1 到角上扳，隨手！黑 2 接後白 3 再長，黑 4 打後於 6 位接，白棋不過先手得到了幾目棋而已。

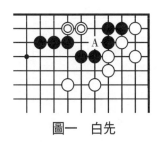

圖一　白先

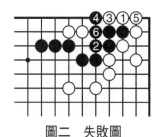

圖二　失敗圖

圖三　正解圖　白 1 斷才是正著，黑 2 打時，白 3 是關鍵的一手棋，從上邊扳方向才正確，黑 4 提後白 5 再於右邊扳，至白 9 兩子白棋◎渡過到了角部。

圖四　變化圖　當黑 2 打時白 3 在角上向裡扳，白的第二手棋是關鍵，白 3 犯了方向性錯誤，黑 4 立下是妙手！白 5 接，黑 6 緊氣，白 7 要接上一手但來不及了，黑 8 打吃，白四子被吃。

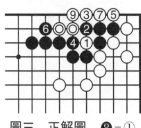

圖三　正解圖　❽＝①

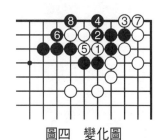

圖四　變化圖

第二十四型 白先

圖一 白先 官子經常和死活息息相關，白棋要利用下邊三子白棋◎，雖然三子已死，但仍然有利用價值，可以取得官子便宜，問題是白棋在哪個方向入手？

圖二 失敗圖 白1在上面向黑裡扳犯了方向性錯誤，黑2打後再於4位立下，白三子◎已被吃，毫無利用價值了。

圖三 正解圖 白1在黑棋左邊扳才是正確方法，黑2打，白3點，好手！黑4只有提，白5、7得以先手渡回，白棋可以滿意。

圖四 參考圖 白3點時，黑4如立下阻渡是無理之著。白5就到下面做劫，黑6、8和白7、9相互緊氣至黑

圖一　白先　　　　　圖二　失敗圖

圖三　正解圖　　　　圖四　參考圖

10提劫，此劫顯然黑棋不利。

第二十五型　白先

圖一　白先　白棋從什麼方向入手才能利用四子白棋◎取得最大利益？

圖二　失敗圖　白1在左邊一路扳方向有誤，黑2打後於4位做眼，右邊四子白棋差一口氣被吃。

圖三　正解圖　白1到角上夾才是正確方向，黑2向角上立是正應。白3從下面向裡長，黑4在上面扳是緊氣的常識下法。以下對應至黑8，白棋先手掏掉了黑角上的空。

圖四　參考圖　當白3向裡長時黑4改為打，過分！白5接後黑6不得不接，白7緊氣，角上黑棋被吃。

圖一　白先　　　　　　　圖二　失敗圖

圖三　正解圖　　　　　　圖四　參考圖

第二十六型　白先

圖一　白先　在對局中對死棋的利用不乏其例。現在白有一子死棋◎，它卻可以發揮官子作用，那就要看白棋從什麼方向行棋來利用這一子了。

圖二　失敗圖　白1到上面扳方向有誤，黑2扳後白3位接，黑4立後白棋未得到什麼便宜。

圖三　正解圖　白1先在下面打一手才是正確方向，等黑2接後再於上面3位扳，黑4扳時白5夾是妙手，黑6接為正應，白7打後黑4一子被吃，白棋收穫不小。

圖四　變化圖　當白5夾時黑6到外面打，無理！白7就在左邊撲入，黑8只有提，白9在下面打，黑四子接

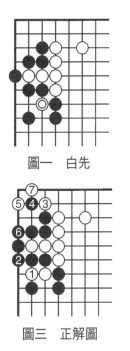

圖一　白先

圖三　正解圖

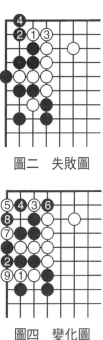

圖二　失敗圖

圖四　變化圖

不歸,大損。

第二十七型　白先

　　圖一　白先　白棋只要行棋方向正確就可以吃掉黑棋
▲五子。

　　圖二　失敗圖　黑1在中間撲雖說是常用吃棋手段,
但在此型中方向不對。黑2提,白3打後又到右邊5位
打。黑6提後白棋希望渡過兩子,可是黑8撲入後兩白子
被吃。

　　圖三　正解圖　白1先到上邊一路立下才是正確方
向,黑2阻止渡過,白3撲入後再於5位打,黑棋五子接
不歸被吃。

　　圖四　變化圖　白1立時黑2到左邊接上,白3即在
右邊托渡過,至白7接上黑反而被全殲。

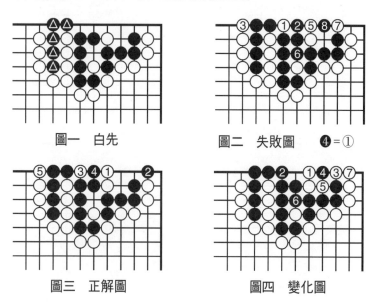

圖一　白先　　　　　　　圖二　失敗圖　　❹＝①

圖三　正解圖　　　　　　圖四　變化圖

第二十八型　白先

　　圖一　白先　白棋只要行棋方向正確就會有官子便宜。

　　圖二　失敗圖　白1在角上扳，黑2在一路打，好手！白3打，黑4提後白棋並沒有佔到多少便宜，而且黑在A位打後白兩子接不歸。

　　圖三　正解圖　白1在左邊扳才是正確方向，黑2到右邊打，白3在裡面托，黑4拋劫，白5提同時打黑子，此劫黑不能打，只好6位提子，白7也接上，撈了不少官子。

　　圖四　變化圖　白1扳時黑2改為打，無理！白3就向角裡尖，黑4打時白5做劫，此劫白為無憂劫，黑不行。黑4如改為5位立，則白A位扳可吃掉黑棋五子。

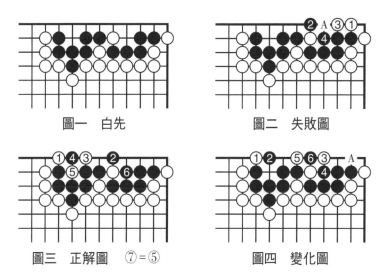

圖一　白先　　　　　　　圖二　失敗圖

圖三　正解圖　⑦＝⑤　　圖四　變化圖

第二十九型　白先

圖一　白先　右邊的兩子白棋◎還有利用價值，但白棋如方向錯了就會無所得了。

圖二　失敗圖　白1從左邊向裡沖，黑2擋後白3點，黑4擋。白兩子◎氣顯然不夠，白棋僅沖得了一目棋。這說明白1方向不正確。

圖三　正解圖　白1從右邊點入才是正確方向。黑2阻渡，白3就在一路托入，黑4打後白5接回白3一子，黑6還要後手提。這樣白比圖二多得兩目棋。

圖四　變化圖　白1點入時黑2改為在左邊擋，白3在裡面尖，以下對應至白9點黑棋被全殲。黑4只好在白5位拋劫求活，此劫白棋有利。

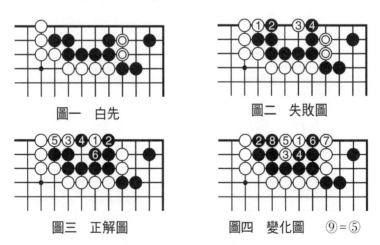

圖一　白先　　　　　　圖二　失敗圖

圖三　正解圖　　　　　圖四　變化圖　　⑨＝⑤

第三十型　白先

圖一　白先　白棋要用正確方向在黑棋邊上取得相當

利益。

圖二 失敗圖 白1在中間挖，黑2位打，白3位接後黑4在一路渡過，白並沒有得到多少利益，雖然還有A位點，但那是以後的事了。

圖三 正解圖 白1在一路向下扳才是正確方向，黑2挖是正應，白3打，黑4接後白5拋劫，黑6提白一子，白7即到角上提得兩子黑棋，收穫頗豐！

圖四 變化圖 當白1在一線扳時黑2改為在上面打，白3就在中間雙打，黑4只好提白1一子，白5提得黑三子，以後還有A位的擠入，白棋惬意。

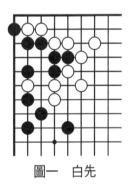

圖一 白先

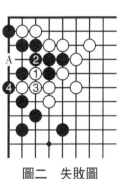

圖二 失敗圖

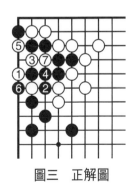

圖三 正解圖

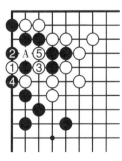

圖四 變化圖

圍棋輕鬆學

象棋輕鬆學

智力運動

棋藝學堂

養生保健　古今養生保健法　强身健體增加身體免疫力

 醫療養生氣功
 中國氣功圖譜
 少林醫療氣功精粹
 龍形實用氣功
 魚戲增視强身氣功
 道家玄牝氣功
 仙家秘傳祛病功

 少林十大健身功
 中國自控氣功
 醫療防癌氣功
 醫療强身氣功
 醫療點穴氣功
 中國八卦如意功
 正宗馬禮堂養氣功

 道家筋經內丹功
 三元開慧功
 防癌治癌新氣功
 禪定與佛家氣功修煉
 顛倒之術
 簡明氣功辭典
 八卦三合功

 朱砂掌健身養生功
 抗老功
 意氣按穴排濁自療法
 健身祛病小功法
 張氏太極混元功
 中國少林禪密功
 郭林新氣功

 太極
 現代原始氣功
 開脈太極
 道醫功
 太極內功養生法
 無極養生氣功
 小周天健康法

 易筋經
 洗髓經
 精功易簡經
 武當門戶七心活氣功
 手杖健身法
 養生導引術
 養生氣舞功

 太極拳內功養生心法
 意拳
 靜坐要訣
 啟動自癒力
 洗髓經健身術
 循點穴怡打功

太極武術教學光碟

太極功夫扇
五十二式太極扇
演示：李德印 等
(2VCD)中國

夕陽美太極功夫扇
五十六式太極扇
演示：李德印 等
(2VCD)中國

陳氏太極拳及其技擊法
演示：馬虹(10VCD)中國
陳氏太極拳勁道釋秘
拆拳講勁
演示：馬虹(8DVD)中國
推手技巧及功力訓練
演示：馬虹(4VCD)中國

陳氏太極拳新架一路
演示：陳正雷(1DVD)中國
陳氏太極拳新架二路
演示：陳正雷(1DVD)中國
陳氏太極拳老架一路
演示：陳正雷(1DVD)中國

陳氏太極拳老架二路
演示：陳正雷(1DVD)中國
陳氏太極推手
演示：陳正雷(1DVD)中國
陳氏太極單刀・雙刀
演示：陳正雷(1DVD)中國

郭林新氣功
(8DVD)中國

本公司還有其他武術光碟
歡迎來電詢問或至網站查詢
電話：02-28236031
網址：www.dah-jaan.com.tw

原版教學光碟

歡迎至本公司購買書籍

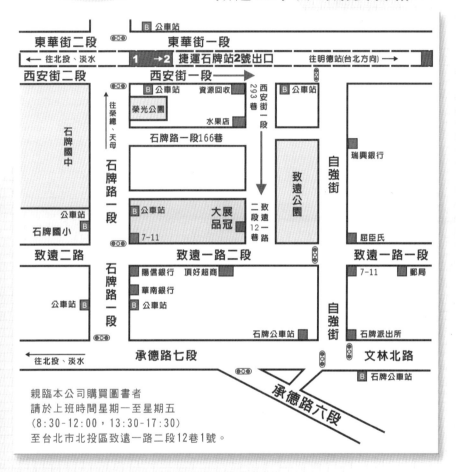

親臨本公司購買圖書者
請於上班時間星期一至星期五
(8：30-12：00，13：30-17：30)
至台北市北投區致遠一路二段12巷1號。

建議路線
1.搭乘捷運
　　淡水信義線石牌站下車，由月台上二號出口出站，二號出口出站後靠右邊，沿著捷運高架往台北方向走(往明德站方向)，其街名為西安街，約80公尺後至西安街一段293巷進入(巷口有一公車站牌，站名為自強街口，勿超過紅綠燈)，再步行約200公尺可達本公司，本公司面對致遠公園。

2.自行開車或騎車
　　由承德路接石牌路，看到陽信銀行右轉，此條即為致遠一路二段，在遇到自強街(紅綠燈)前的巷子左轉，即可看到本公司招牌。

國家圖書館出版品預行編目資料

圍棋方向特殊戰術——戰術中的方向及應用 ／ 馬自正　編著
——初版，——臺北市，品冠文化，2018〔民107．12〕
面；21公分 ——（圍棋輕鬆學；27）
ISBN 978－986－5734－90－9（平裝；）
1.圍棋
997.11　　　　　　　　　　　　　　　107017443

圍棋方向特殊戰術——戰術中的方向及應用

編　　著／馬自正

責任編輯／劉三珊

發 行 人／蔡孟甫

出 版 者／品冠文化出版社

社　　址／台北市北投區（石牌）致遠一路2段12巷1號

電　　話／（02）28233123‧28236031‧28236033

傳　　眞／（02）28272069

郵政劃撥／19346241

網　　址／www.dah-jaan.com.tw

E－mail／service@dah-jaan.com.tw

承 印 者／傳興印刷有限公司

裝　　訂／眾友企業公司

排 版 者／弘益電腦排版有限公司

授 權 者／安徽科學技術出版社

初版1刷／2018年（民107）12月

售 價／380元

大展好書　好書大展
品嘗好書　冠群可期

大展好書　好書大展
品嘗好書　冠群可期